預 見 未 來 ， 開 啟 家 的 定 義

展覽名稱	HOME 2025：想家計畫
展覽時間	2016 年 10 月 22 日 (六) － 2017 年 1 月 15 日 (日)
展覽地點	忠泰美術館及周邊公園戶外區域 (臺北市大安區市民大道三段 178 號)

Exhibition Title	HOME 2025
Dates	Oct. 22, 2016 - Jan. 15, 2017
Venues	JUT Art Museum and the outdoor park area (No.178, Sec. 3, Civic Blvd., Da'an Dist., Taipei City)

策展團隊	阮慶岳、詹偉雄、謝宗哲

參展建築師	方尹萍、方瑋、王喆、平原英樹、辻真悟、吳聲明、邱文傑、邵唯晏、林建華
	林聖峰、翁廷楷、陳宣誠、許棕宣、彭文苑、曾志偉、曾柏庭、廖偉立、趙元鴻
	劉國滄、王家祥＋蕭光廷、刘冠宏＋王治國、李啟誠＋蔡東和、陳右昇＋邱郁晨
	郭旭原＋黃惠美、陸希傑＋何炯德、楊秀川＋高雅楓、戴嘉惠＋林欣蘋
	田中央工作群（洪于翔）＋劉崇聖＋王士芳、曾瑋＋林昭勳＋許洺睿

參展企業	3M Taiwan、O Plus Design、WoodTek 台灣森科、中保無限 +、台灣大哥大
	利永環球科技、初鹿牧場、秀傳醫療體系、長虹建設、長傑營造、佳龍科技
	春池玻璃、通用福祉、常民鋼構、強安威勝＋構建築、國產建材實業、新光保全
	新光紡織、新能光電、樹德企業

（依人名及單位筆劃排序）

主辦單位 忠泰建築文化藝術基金會 忠泰美術館 JUT ART MUSEUM

協辦單位 臺北市大安區昌隆里辦公室

主要贊助 忠泰集團

贊助單位 台北市文化局 2016 臺北世界設計之都 設計響應活動

建築裝置聯合贊助 初鹿牧場 CHU LU RANCH 秀傳醫療體系 WOODTEK 台灣森科

展覽聯合贊助 中保無限 國產建材實業 GOLDSUN GROUP Shinkong Textile Co.,Ltd. 春池玻璃 SPRING POOL GLASS

強安威勝 CAWS E-BOX 綠精靈 樹德 SHUTER

指定品牌 SONY

媒體協力 MOT TIMES 明日誌 今藝術 ARTCO ta 台灣建築 欣建築 xin ARCHi

廣告合作 HohoAD 合和國際

印刷合作 佳信印刷

活動合作 國立臺北科技大學 常民鋼構

特別感謝 大衡設計・王克誠建築師事務所 原型結構技師事務所 台北愛樂電台

一 座 美 術 館 的 誕 生

忠泰建築文化藝術基金會 執行長 李彥良

為了實踐「更美好的明天（A Better Tomorrow）」的信念，「忠泰美術館」於焉誕生。

創立於 1987 年的忠泰集團，從建築本業開始，歷經台灣經濟起飛，城市化、現代化的過程，逐漸成長茁壯，也看見一座城市在邁進時，需要的已不只是單純的建設，而是更多對美學、對生活的思考與追尋。忠泰建築文化藝術基金會就是為了這個初衷而成立，在 2007 年推出第一檔展覽—「明日博物館（Museum of Tomorrow）」，正式為忠泰集團投入建築、人文、藝術的實踐拉開序章。

過去十年來，基金會游移在台北城市中，從逐漸沒落的老城區、到新生商業區中的閒置土地，透過各種回應社會內涵的研究計畫、展覽、論壇等，一方面保有獨立精神，一方面也與政府和其他民間企業合作，期望推動跨部門溝通的平台，激盪更多對城市願景的想像與思考。

十年後的今天，基金會回到「明日博物館」展覽的出發地，落地生根並正式成立「忠泰美術館」，希望永久經營的美術館能穩定服務城市中每一位關心城市和未來的居民。我們更期待美術館透過聚焦於「未來」和「城市」議題，以實際活動逐步成長為回應 21 世紀社會需求的新形態智庫、觸媒與平台。

美術館開館首展「HOME 2025：想家計畫」便是實踐美術館目標的第一步，這是籌備近兩年的長期研究計畫，更是台灣首次大規模串聯不同領域的研發與創意者跨界合作。透過實際研究探索未來，共同為 2025 年的「家」勾勒出生活樣貌提案。透過此展覽，讓美術館成為一個跨領域的平台，是攪動城市的觸媒，過程中的研究累積更成為邁向未來的智庫。

一個念頭、一個想法，漸漸成形、實踐，需要多久的時間？我們以十年的建構，實踐了一座美術館的誕生。下一個十年，與接下來的無數個十年，忠泰美術館將為我們的城市凝聚前進的能量與動力，一同邁向更美好的明天。

The Birth of an Art Museum

Aaron Y.L. Lee
CEO of JUT Foundation for Arts and Architecture

JUT Art Museum was established on a foundation of beliefs: our conviction in "A Better Tomorrow."

Founded in 1987, JUT Group started out as a developer for architectural projects, and in the process, it witnessed Taiwan's economic takeoff, urbanization and ultra-modernization over the years. JUT also recognized that other than buildings, a healthy city needs to reflect on strengthening an awareness for urban aesthetic, and supporting a pursuit for lifestyle wellness. JUT Foundation for Arts and Architecture was established with that conviction. In 2007, the "Museum of Tomorrow" was launched to set the tone for JUT Group's vision in architectural, cultural, and artistic fulfillment.

Over the past decade, the foundation trekked across Taipei City, taking snapshots of deteriorated urban neighborhoods, and land in disuse in emerging business districts to spearhead projects, exhibitions and seminars that mirrored the needs of the communities. In addition to staying neutral and independent, the foundation also allows partnership with the government and other private entities in hopes of creating a trans-sectoral platform to inspire further discourse.

A decade after, the foundation returned to where it began, at the display site of the "Museum of Tomorrow" and erected JUT Art Museum in hopes of reaching out to members of the public concern with the community they live in, and prospects of the city's future. We at the foundation also look forward to building the museum into a new-generation think tank, catalyst, and platform that supports progressiveness and growth with reality-minded campaigns focusing on "future" and "cities."

"Home 2025" － a debut exhibition of the museum marks the first step toward fulfilling the foundation's vision. This is a project-in-the-making for nearly two years, and the first-ever, large-scale partnership that connected research and creative professionals of different sectors. The future is explored through careful studies to outline the possibilities of different home-scapes of 2025, making the museum a trans-sectoral catalyst that stimulates imaginations. The studies amassed during the outline also serve as an excellent database for the think tank we hope to establish.

How much time does it take for the seed of an idea to blossom and grow? It took us a decade to realize that stirring of a vision. JUT Art Museum is committed to consolidating the momentum toward "A Better Tomorrow" in the next decade, and the numerous decades to come.

目錄

004　序
010　展覽引言
012　策展論述—繽紛的家：
　　　設計與產業的多樣基因庫

018　策展論述—Home, House & Places–
　　　推敲 2025 家之系譜

026　策展論述—在相互效力與激盪下，
　　　探索各種屬於「家」的未來

220　展覽空間
234　設計者簡介
245　企業簡介
250　計畫歷程
252　忠泰建築文化藝術基金會簡介
253　忠泰美術館簡介
254　感謝
255　展覽工作團隊

島嶼居，家的在地性 ——————— 032

036　邱文傑 × 強安威勝＋構建築：台客，你建築了沒？
040　INTERVIEW
042　郭旭原＋黃惠美 × 強安威勝＋構建築：SURFACE
046　劉國滄 × 樹德企業：家盒櫃屋
050　廖偉立 × 常民鋼構：The Second City 一都市代謝構築計畫
054　CONVERSATION 阮慶岳 × 許毓仁

天地棲，家的永續經營 ——————— 060

064　方瑋 × WoodTek 台灣森科：積木之家
068　吳聲明 × 新能光電：micro-utopias
072　王家祥＋蕭光廷 × 佳龍科技：Merge一融合
076　曾柏庭 × 3M Taiwan：反轉城市
080　曾瑋＋林昭勳＋許洺睿 × 初鹿牧場：D-House
084　INTERVIEW
086　方尹萍 × 春池玻璃：春池當鋪
090　CONVERSATION 阮慶岳 × 謝英俊

共生寓，家的互動 ——————— 096

100　刘冠宏＋王治國 × 長傑營造：里港長傑工共集居
104　陳右昇＋邱郁晨 × 佳龍科技：移動式核心住宅
108　翁廷楷 × 長虹建設：關係住宅的合作之家—「寵物住宅」
112　趙元鴻 × 台灣大哥大、通用福祉：陪伴之家
116　彭文苑 × 3M Taiwan：獨居／群居
120　田中央工作群 (洪于翔) ＋劉崇聖＋王士芳 × 利永環球科技：
　　　2025 家的預言：從「家」到「大家」
124　INTERVIEW

126 郭旭原＋黃惠美 × 新光保全：新光小客廳
130 林聖峰 × 初鹿牧場：HOMESCAPE
134 陳宣誠 × 秀傳醫療體系：載體聚落
138 **CONVERSATION** 詹偉雄 × 游適任

變形宿，家的新質感 ——— 144

146 陸希傑＋何炯德 × 國產建材實業：混雜登錄的棲居方式
150 INTERVIEW
152 楊秀川＋高雅楓 × 國產建材實業：質地感知的塑性
156 王喆 × 國產建材實業：軟水泥牆
160 林建華 × 新光紡織：紡家計畫
164 **CONVERSATION** 謝宗哲 × 藤本壯介

智慧家，家的智能創建 ——— 170

172 平原英樹 × 中保無限＋：編織空間的街屋
176 INTERVIEW
178 戴嘉惠＋林欣蘋 × 中保無限＋：公共住宅共享進行式
182 李啟誠＋蔡東和 × O Plus Design：空間紀錄—變形蟲之家
186 辻真悟 × 利永環球科技：觸覺的住宅：運用感測技術，探究「有感的建築皮膚」
190 邵唯晏 × O Plus Design：日常五感
194 **CONVERSATION** 謝宗哲 × 廖慧昕

感知域，家的冥想空間 ——— 200

204 曾志偉 × 春池玻璃：山洞：類生態光學冥想屋
208 INTERVIEW
210 許棕宣 × WoodTek 台灣森科：阿蘭那
214 **CONVERSATION** 詹偉雄 × 安郁茜

CONTENTS

004 Preface

010 Introduction

012 Essay – **Prisms of Home: the Gene Pool of Designs and Industrial Development**

018 Essay – **Home, House & Places — Evolution 2025**

026 Essay – **The Possible's Slow Fuse is Lit by the Imagination: The Future Faces of Home Explored**

A HOME WHERE THE SKY MEETS THE SEA:
A TAI-WANDERFUL ARCHITECTURE PERSPECTIVE —————— 032

036 Jay W. Chiu ✕ CHUNGAN WELLSUN+GoTA：Taiwan, Have we really [architecture] ourselves?

040 **INTERVIEW**

042 Hsu-Yuan Kuo ＋ Effie Huang ✕ CHUNGAN WELLSUN+GoTA：SURFACE

046 Kuo-Chang Liu ✕ SHUTER：Garden Box

050 Wei-Li Liao ✕ People's Steel Structure：The Second City — Program of City's metabolism

054 **CONVERSATION**

ONE WITH THE PLANET:
DO GREEN AND LIVE GREEN —————— 060

064 Wei Fang ✕ WoodTek：HOUSE BLOCK

068 Sheng-Ming Wu ✕ Sunshine PV：micro-utopias

072 Jackie Wang ＋ Henry Hsiao ✕ Super Dragon Technology：Merge

076 Borden Tseng ✕ 3M Taiwan：Inverted Figure & Ground — Mobile Logistics

080 Wei Tseng ＋ Chao-Hsun Lin ＋ Ming-Jui Hsu ✕ Chu Lu Ranch：D-House

084 **INTERVIEW**

086 Yin-Ping Fang ✕ Spring Pool Glass：Spring Pool Glass Pawn Shop

090 **CONVERSATION**

LEAVE YOU NEVER: A NEW BREED OF HOMES
FOR PUBLIC SHARES AND PRIVATE MUSINGS —————— 096

100 Hom Liou ＋ Bruce Wang ✕ Chang jie Construction：RAMP-UP BUILDING

104 Frank Chen ＋ Yu-Chen Chiu ✕ Super Dragon Technology：Mobile Core House

108 Tig-Kai Weng✕Chong Hong Development：Pet Apartments — Learn the way home

112 Dominic Chao✕Taiwan Mobile, UD Care：Accompany House

116 Wen-Yuan Peng✕3M Taiwan：HOME/PLACE

120 Fieldoffice Architects(Yu-Hsiang Hung) ＋ Chung-Sheng Liu ＋ Shih-Fang Wang ✕ Uneo：
From Lodging to Dwelling — Collective Life in 2025

124 **INTERVIEW**

126 Hsu-Yuan Kuo ＋ Effie Huang✕Shin-Kong Security：Urban living room

130 Sheng-Feng Lin✕Chu Lu Ranch：HOMESCAPE

134 Xuan-Cheng Chen✕Show Chwan Health Care System：PLUG-IN VILLAGE

138 **CONVERSATION**

ADAPTING TO COPE: A TREASURE CHEST OF NEW LIVING AND THINKING ————————— 144

146 Shi-Chieh Lu ＋ Jeong-Der Ho ✕ Goldsun building materials ：Inhabitation of Hybrid Registry

150 **INTERVIEW**

152 Hsiu-Chuan Yang ＋ Ya-Feng Kao ✕ Goldsun building materials ：The Alterability of Textural Perception

156 Che Wang ✕ Goldsun building materials ：Soft Cement Wall

160 Hide Lin ✕ Shinkong Textile ：Spinning House

164 **CONVERSATION**

BEYOND SMART HOME SOLUTIONS: COMFORT- AND SAFETY-FIRST HOMEFRONT APPLICATIONS ————————— 170

172 Hideki Hirahara ✕ MyVita ：Weaving Space in Old Townhous

176 **INTERVIEW**

178 JiaHui Day ＋ HsinPing Lin ✕ MyVita ：Why Co-Sharing?

182 Chi-Cheng Lee ＋ Tung-Ho Tsai ✕ O Plus Design ：Scenario Tracing — Amoeba House

186 Shingo Tsuji ✕ Uneo ：HAPTIC HOUSE — Toward Sensual Skin for Architecture with Sensor Technologies

190 Wei-Yen Shao ✕ O Plus Design ：Daily Sensory

194 **CONVERSATION**

SENSE AND SENSIBILITY: HOME FOR EMOTIONAL RECHARGE AND RESET ————————— 200

204 Divooe Zein ✕ Spring Pool Glass ：Semi-Ecosphere glass house for isolation & meditation

208 **INTERVIEW**

210 Tsung-Hsuan Hsu ✕ WoodTek ：aranya

214 **CONVERSATION**

220 Exhibition Space

234 Designer Profile

245 Company Profile

250 Timeline

252 About JFAA (JUT Foundation for Arts & Architecture)

253 About JUT ART MUSEUM

254 Acknowledgements

255 Exhibition team

十年後，我們將過著什麼樣的生活？

十年，在不同人的人生量尺上有迥異的描繪與定義；十年，一個不算長，卻在這個瞬息萬變的時代裡，值得我們以這樣的時間長度來仔細省視過去、現在，還有未來。十年後的我們，將站在世界的何處？扮演著什麼樣的社會角色？而臺灣的政治經濟、地理環境、社會結構又將如何變化？

忠泰美術館開館首展「HOME 2025：想家計畫」將思考點回歸到人最基本的生活單位－「家」，聚焦於住居議題上，透過時間與空間兩個向度的交叉設定，啟動思考十年後住居的研究計畫！

開啟「家」的定義

「想家」的過程，是「想像」（Imagining）更是「思考」（Thinking），我們從腳下的這塊土地出發─這座揉合豐富層次的歷史文化紋理之島嶼，是我們多元且具生命力的創意發想來源。今日臺灣在人口、社會政經結構劇烈改變中，獨居、混居、多元成家議題的浮現，以及獨立在家工作者、移動工作者等不同的空間需求，不斷擾動著「家」的定義。家不是被炒作的「商品」，家也不單純是一棟物件式的「房子」，家是歸屬與情感聚合之處，更是生命反思沉澱之所，唯有回到它的本質─「生活的必需／生活的場所」，我們才能感受到生活的品質、美學與幸福感。

自 2015 年 5 月起，忠泰美術館邀請阮慶岳、詹偉雄、謝宗哲三位專家組成策展團隊，媒合 29 組設計／建築專業者及 20 家中堅企業組成合作團隊，歷經長達近兩年的研究籌備，以創意構想結合研發產業，針對臺灣所面對的各種社會經濟環境議題，探索未來的居住型態，跨界激盪出前瞻的革新火花，共同為 2025 年的「家」勾勒出生活樣貌提案。

本計畫以六個主題切入－「島嶼居，家的在地性」、「天地棲，家的永續經營」、「共生寓，家的互動」、「變形宿，家的新質感」、「智慧家，家的智能創建」、「感知域，家的冥想空間」，從不同面向探討「家與個人」，「家與社會」，「家與環境」之間的關係。30 個提案同步精彩展出，以具體模型和影像展覽和大型一比一建築裝置呈現，闡述在近未來極可能實現的各種預測，集聚眾力完成一幅「可見的居住未來想像圖」，邀請您一同探索未來，開啟「家」的定義！

Home 2025 - What would our life look like in a decade?

A decade is perceived and defined differently by various stages of a lifetime; a decade is not considerably long; however, it more than suffices as a benchmark for us to ponder the past, the present, and future, in the fast-changing dynamic of our time. Where will we be in the vastness of the cosmos after a decade? What is the role we will assume? How would Taiwan's geopolitical, socioeconomic, and demographical prospects look like in ten years?

"Home" is the thematic focus of JUT Art Museum's debut exhibition, and it's aptly named, "HOME 2025." It urges the audience to contemplate mankind's very-basic social unit, and spotlights the possibility of inhabitation arrangements through a spatiotemporal perspective, encouraging the viewer to think about possible inhabitation alternatives in a decade.

"Home" Defined

Our perception of "home" is the culmination of our imagining and thinking: we set off our journey from our beloved homeland — an island renowned for its incredible historic resilience and cultural richness — and discover gems of creativity. The fast-paced shifts in our demographic and socioeconomic structure have led many inhabitation issues to surface, ranging from live-alones, mesh-up living arrangements, and alternative cohabitation structures. Self-employed freelancers who work from home, and professionals-on-the-move have different demands for a workspace/dwelling place, and these demands consistently challenge the definition of "home." Instead of a commercial commodity, or an architectural fixture, home is a place for emotional and spiritual belongingness, and a sanctum for reflections. Only in being such a place would we come into contact the quality of life, the fiber of aesthetics, and fulfillment.

Ching-Yueh Roan, Wei-Hsiung Chan, and Sotetsu Sha are the team of curators for this exhibition, who have begun working since May, 2015, to coordinate among 29 teams of designers, architects, and 20 topflight businesses; they brainstormed for nearly two years to explore the different inhabitation arrangements of the future, and confronted the social, economic, and environmental issues facing Taiwan by engaging creative thinkers and industrial representatives. The fruit of their labor is a visionary and cross-disciplinary project that delineates the homescapes of 2025.

The program will feature six major themes: "A home where the sky meets the sea: a Tai-wanderful architecture perspective;" "One with the planet: do green and live green;" "Leave you never: a new breed of homes for public shares and private musings;" "Adapting to cope: a treasure chest of new living and thinking;" "Beyond smart home solutions: Comfort- and safety-first homefront applications;" and "Sense and sensibility: Home for emotional recharge and reset." The 30 projects are actualized into large, life-size installation art pieces, scalable models and photographs to conceptualize our not-at-all-unlikely visions of home, and create a "foreseeable, imagery diorama of dwelling places." And you are invited to join us on this extraordinary journey.

繽紛的家：
設計與產業的多樣基因庫

Curator

阮慶岳｜作家、建築師與策展人，曾為開業建築師（美國及台灣執照），現任台灣元智大學藝術與設計系教授。著作及策展極多，包括文學類《黃昏的故鄉》、及建築類《弱建築》等三十餘本；2006 年策展《樂園重返：台灣的微型城市》，代表臺灣參展威尼斯建築雙年展。曾獲台灣文學獎散文首獎及短篇小說推薦獎、巫永福 2003 年度文學獎、台北文學獎文學年金、2004 年亞洲週刊中文十大好書、2009 年亞洲曼氏文學獎入圍，以及 2012 年第三屆中國建築傳媒獎建築評論獎，2015 年中華民國傑出建築師獎等。

Ching-Yueh Roan ｜ Ching-Yueh Roan, is a writer, curator and a licensed architect in the United States and Taiwan. He is a professor in the Department of Art and Design in the Yuan Ze University. He has published more than thirty books, including *The Hometown at Dusk* and *Weak architecture*. He also curated the Taiwan Pavilion *Paradise Revisited: Micro Cities & Non-Meta Architecture in Taiwan* in Venice Architecture Biennale in 2006.

For the literary achievements, his book was elected by the Hong Kong Asia Weekly as Ten Best Books Written in Mandarin in 2004 and long-listed of the Man Asian Literary Prize in 2009. He also won Wu Yong Fu Cultural Foundation and the Taipei Literary Awards in 2003, Taipei Literature Award Pension, the Third Annual China Architecture Media Award in 2012 for Architectural Critic, and the R.O.C. Outstanding Architects Award in 2015.

美國生物理論學家、也是美國國家科學院院士的威爾森（Edward O. Wilson），在他著作《生物圈的未來》（The Future of Life）的序言裡，寫了一封信給亨利‧梭羅（他曾於華爾頓湖畔隱居，親手搭蓋木屋種菜過活，以實踐過程寫成的《湖濱散記》，呼籲人們尊重與大自然的共生，並認知簡樸生活與心靈探索的重要性。）

序文裡提到科技與人類未來環境的關係：「目前，有兩股科技力量在相互競爭之中，一股是摧毀生態環境的科技力，另一股則是拯救生態環境的科技力。我們正處在人口過多以及過度消費的瓶頸之中。如果這場競賽得勝，人類將會進入有史以來最佳的狀態，而且生物的多樣性也大致還能保留……亨利吾友，謝謝你率先提出這項倫理的首要元素。如今，輪到我們來總合成更全面的智慧。生物世界正在步向衰亡；自然經濟正在你我繁忙的腳步下崩潰。我們人類一向太過熱衷於自己的想法，以致沒有預見到我們的行為所造成的長程影響，人類要是再不甩開自己的幻覺，快速謀求解決之道，將來可要損失慘重了。現在，科技一定得幫助我們找尋出路。」

建築是一個產值龐大、也極度耗損資源的產業，當然不能自外於這場全球危機的科技變局之外，更該積極與「拯救生態環境的科技力」結合，一起回答這個攸關地球命運的問題。威爾森所提到

的「倫理」，就是「要解決這個問題，唯有同時保護大多數脆弱的植物及動物」，也就是堅持生態多樣性的必須維持。現代建築的發展，在自身最初理念的設定與資本市場的掌控趨導下，基本上是往著市場與產品單一化的方向趨靠，一直無法也不想認真面對這個問題，因此也正逐步走向「摧毀生態環境」的自我衰亡之路，與多方合作以思考如何回應撞擊的必要性，已經是不可迴避的挑戰。

然而，同時間對於威爾森提到科技的兩面性，也要能審慎的辨明，尤其對於不斷被暗示「新」與「大」必然是好的邏輯，我們更必須認真評估。世新大學教授陳信行，引英國經濟學家修馬克（E. F. Schumacher）著作《小即是美》的論點：「……重新評估當代科技體系與資本主義經濟的效率，並指出這些體系的高度浪費與無效率。巨型的工業科技體系耗費大量不可彌補的珍貴自然資源；『節省勞力』的科技改造造成大量失業；除了業主的利潤外，一無所顧的私有企業制度造成經濟生活的『原始化』；而大型科技體系的發展，使得人類賴以生存的技術手段，越來越遠離一般人的掌握，而壟斷在少數專家與企業手中。」

陳信行提出以「小規模」與「適當科技」，來挑戰「大必是好」與「新必然強」的觀念，同時「正是由於人類的需求與生存環境是如此多元複雜，

沒有任何一個科技或準則能夠四處通用。重點在於發展出真正適合各個具體狀況的知識、工具與手段。」

台灣雖然宣稱是經濟奇蹟與科技島，但是細看下去，就是充斥著畸形的發展歷程，尤其是在追求經濟數據的表象成果時，往往過度迎合外來大系統的需求與價值觀，不覺間喪失自我的真正位置及意義。陳信行寫說：「換句話說，轉了個彎還是為國外市場服務，而不是為了滿足具體在地人民的需要。生態的破壞、社區的崩解……種種發展的負面效應，無時無刻地威脅著這塊島嶼的土地與居民。」

他提出因應的方式是：「從修馬克至今，各種『適當科技』計畫追求的大致是以下這些特性：小規模、省能源、環保、勞力密集、由在地社區控制、簡單到能夠由使用者自行維護。這些準則是來自於對上述的資本密集、高度依賴專家與先進技術的發展路線的批判，強調依賴在地資源、人力與知識，擺脫經濟依賴的弊病，並尊重在地生態與社會環境。而使用『適當科技』概念的發展計畫包羅萬象，從能源科技、農業生產、醫療保健、到工具的設計與製作。在『中級科技』的概念影響之下，這些計畫在作法上都希望能夠結合掌握科學知識的專業者與實際使用者的在地知識，打造出能夠落地生根、自主發展的技術。」

設計界如何藉由善用台灣既有的產業優勢，回到自身的主體位置，清楚認知自己的優勢與面對的挑戰，敢從微小的在地現實出發，再逐步與龐大的全球系統尋求對話與立足點，是此刻當深思與面對的挑戰。這種從在地出發、尋求多樣與複雜的可能，藤本壯介也曾在他的書中探討，他相信這樣的複雜，必須來自於從局部起始的自然生成，並持衡地存在於未完成與變動中的狀態，是一種動態的秩序觀，而這觀念的辯證重點是：單純／控制、家／都市、部分／整體、曖昧／秩序、開放系統／空間原型、自然／城市等，相當準確點出了現代建築所面臨的問題。

日本前輩建築師蘆原義信的《隱藏的秩序》，則思考亞洲現代城市究竟應當何在的問題。書扉上他寫著：「在東京這種混合的現代感當中，我們可以感覺到屬於日本特有的民族特質，這是一種生存競爭的能力、適應的能力、以及某種曖昧弔詭的特質，渺小與巨大的共存、隱藏與外露的共生等等，這是在西方秩序中找不到的東西。」

其中特別強調居住者的生存、競爭、適應、共存、共生等本能需求，並給予這些底層的現實高度評價，也點出亞洲城市「由下而上」的隱藏性內在特質，與西方大城市強調「由上而下」的外在表象是大不相同的，清楚說明在地現實與居住者的社會價值觀，同樣是支撐建築與都市多樣發展的依據所在。

尤其，二十世紀的城市發展多是以快速的硬體建設作回覆，譬如蓋捷運、高鐵、核能廠、摩天大樓等，以對市民作出現實問題的解決交代。然而，許多現代城市到了二十一世紀，逐漸發覺硬體建設已經不是城市好壞的關鍵處，反而許多無形的流動軟體，例如電腦與寬頻的普及程度、文化創意的活躍度，常民生活的自主活潑性，以及各樣通路的暢通性，像是手機、宅急便、7-11 等這些柔弱不可見的事物，反而可以如細微小草的無處不在，才是城市風華的競爭比較處。

這樣對於自發、有機、靈活與可變異的需求，正在取代過往龐大硬體建設的固定解答模式，以微型多樣挑戰巨型單一，以不可見回答可見的現象，在我們的日常生活中，已經是越來越可見的事實。像這樣的城市，通常有一種流動的特質，她並不追求固定與永久，維持著自我的外貌模糊多變、內在日日自我更新的品質，尊重多樣與多元，不以強壯或巨大為唯一價值所在。而城市裡真正最迷人的，是細微如街道巷弄、小店攤販的豐富多樣，與個人勇於介入改變城市的自發態度，完全不是過往依賴井井有序上層系統控管的菁英統治模式。

這次費時近兩年的展覽思考，大量藉助於產業界以及新世代建築人的熱忱參與。關於新世代建築人的未來角色定位，會讓我想到伊東豐雄曾以揶揄的語氣，形容日本新世代建築人為「無風日本的漣漪建築世代」，他當時這樣說除了批判年輕世代無法引領大風潮外，似乎也哀悼著曾經存有大師世代的消亡。

大野秀敏在《東京論》先說：「『漣漪』是一個很棒的形容」，接續對這現象提出反駁。大野認為日本都市本是由細微顆粒構成，每個顆粒又有其明顯獨特的個性，透過對細小建築的單一處理與慢慢累積，終於形塑出日本都市的整體風貌。指出日本都市的特質，存在於注重個別差異的「顆粒」，不崇尚由少數風格名家主導的特殊樣版，以「漣漪」來蔚為多樣的群性團塊，也與一般依賴由政府或資本家強勢主導、強調單一大系統的都市規劃大異其趣。

這次展覽的都市／建築理念，除了思考上述關於環境永續與適當科技的問題外，也繼續回應戰後都市人口增加的居住問題，同時回應工業／數位社會的興起後，所顯現人必須逐水草而居的新游牧生活模式，究竟應當如何破解的挑戰。對於亞洲現代城市的詮釋定位，長期被西方從工業革命所建構主導的觀點壟斷，因此缺乏自身存在與價值的思考建立。因之，模仿西方大城市的模式成了唯一的答案，自己的城市的位置與模樣究竟為何，無力也無自信作回答。

註：陳信行文章〈從「人役於物」到「物役於人」：適當科技運動的思考與實踐〉，請參考 http://shs.ntu.edu.tw/shsblog/?p=367

台灣城市在急速發展的近世代，住宅土地不斷被集中作商業大型開發，同質化與量產成為標準答案，都市的階級區劃不斷加大，跨國建築大師被繼續歌頌與神話。在這樣時代氣氛下現身的「漣漪」世代建築人，面對著大師品牌現象與量化商品市場的雙重排斥，自然漣漪與波瀾皆難起。這是令人相當遺憾的現實，因為本可藉由「粒子化」的作為，顯現碎化後的多樣風貌，並提供新世代所需的成長空間，目前卻似乎逆道而行。

因此，這次展覽與年輕建築世代的廣泛合作，也是在尋思對這困境的突破，藉由新世代的顆粒單一特質，結合台灣在地科技與製造業的強處，一起思考未來居家所可能面對的問題挑戰，來形塑一個以台灣為本、卻能積極回饋全球環境的認真觀點。恰如陳信行在文章結尾所說：「『適當科技』運動所希望達成的目的，不僅僅是做出一些好的產品，而是希望能解決精細分工社會之下的民主問題。在這個運動成功的案例中，科技產品會永遠是為使用者服務的工具，而不是讓人類追趕不上的目標。」

「HOME 2025：想家計畫」只是一個單次的展覽行動，卻承載著所有參與者深遠寬廣的未來期待。

Prisms of Home: the Gene Pool of Designs and Industrial Development

Text ╱ Ching-Yueh Roan

Architecture is an extremely profitable, yet resource-guzzling industry; as climate disruption escalates, architects and designers alike are encouraged to combine environmentally-forward and ecologically-sound technologies into their designs to somehow tackle this pressing concern that is bound to affect us on all levels. Monopolized by utilitarianism and capitalism, the origin of contemporary architecture was predominantly invariable, and it inexorably led to environmental demise. It is now high time for the architecture community to build multilateral partnerships to buffer climate impact, and face the inevitable.

Taiwan's industrial strengths come into play in this particular conjuncture for designers to leverage wisely, so that they can reevaluate their place in the cosmos, recognize their competitive edge, and address these challenges accordingly. However insignificant, I would like to urge designers to embrace a local perspective, and work their way into the vast global market to look for new opportunities and confront challenges head-on.

The urban/architectural concepts of this exhibition acknowledge issues confronting post WWII overpopulation in the urban areas, and offer proactive solutions for the new nomad lifestyle of this day and age against the backdrop of a digital society.

Meanwhile, I'd encourage aspiring architects in Taiwan to fully utilize our technological offerings and manufacturing strengths, and rethink the challenges of a futuristic home setting to develop a locally-minded yet globally-conscious viewpoint. Professor Hsin-Hsing Chen with the Graduate Institute for Social Transformation Studies at Shih Hsin University puts it perfectly: "what the 'Appropriate Technology' movement hopes to achieve is more than good products; it wishes to address prickly issues in modern democracy beset with an overly intricate hierarchy. Technologies and gismos seen in success stories inspired by this movement are simply implements, instead of unachievable goals." This may be a one-time exhibition, yet it carries so much hope of the participants for the future.

Home, House & Places —
推敲 2025 家之系譜

Curator

詹偉雄｜出版人，文化現象與社會變遷研究者。2007 年參與創辦《Shopping Design》設計生活雜誌，擔任創意指導。曾任《數位時代》雜誌總編輯、學學文創副董事長。2012 年創辦《Soul》運動生活誌、《Gigs》搖滾生活誌以及《短篇小說》雙月刊，1995 年參與創辦博客來網路書店。著有《美學的經濟》等五本著作。

Wei-Hsiung Chan ｜ Wei-Hsiung Chan is a publisher and researcher on cultural phenomenon and social change. He was one of the founders of *Shopping Design* magazine in 2007 and served as its Creative Director. He also worked as the editor of *Business Next* and Deputy Chairman of Xue Xue Institute. In 2012 he founded three magazines, including sports magazine *Soul*, rock 'n' roll life magazine *Gigs*, and *Shorts A Bimonthly*. He was also one of the founders of books.com.tw in 1995. Among the several published books, he is best known for *The Economy of Aesthetics: 60 Micro-perspectives on Transition of Taiwan*.

十年，3650 天，乍看起來不算太短（足夠發生許多事了），但仔細想想，其實也不能算太長（太陽底下無新事）；因而要想像十年後的光景，可說既有點難，但又好像不會太難。

911 事件、SARS 風暴、王建民大聯盟初登板主投、港星張國榮墜樓猝逝⋯⋯都是發生在十餘年前的舊事，但對很多人來說似仍歷歷在目，彷彿昨日。然而，你說時光靜止嗎，卻又有許多飛速之事，震撼寰宇：十年前，99.9% 的台灣人不認識歐巴馬，不知道「衍生性金融商品」（以及後來的次貸金融危機）；毫無意識到「看手機」將取代「講手機」成為人們日後使用手機的主要行為，當然，你也還不知道 iPhone（或 ISIS）是何方神聖，仍然相信 Nokia 和 Motorola 會延續上世紀它們的承諾，把手機做得更小、更彩色、更省電、更便宜。

對於期望世界改變得快一些的人來說，世界顯然是慢得可以（譬如說：超過半世紀才能通過一個「不當黨產處置條例」）；但對於害怕改變的人而言，眼前的地球，卻顯然已是面目全非了，譬如說 Nokia 和 Motorola 都已經從地球表面消失了，而最新的消息是才過二十歲生日沒多久的 Yahoo！也將永遠地說再見了。

「樂觀的人」和「悲觀的人」，都無可避免地成為「失望的人」，那是因為人們習慣於將自己內心偏好的想像世界，投射在擘劃未來的行動抉擇（或賭注）中，作為關鍵又樞紐的時代場景，而無視於社會有其奧妙、冰冷、巨大的邏輯，人們普遍不知道，千萬個陌生人殊異的人生想像和他們各自決定的利益行動，組合起來，會是一個具有強大自主力量的實體，而這個社會巨人通常只有在它爆發出震撼性的、令人無比意外的結構胎動和時代裂痕後，我們才得以用後設的分析工具，揣摩出演變的絲毫脈絡與軌跡。

想像十年以後，台灣城鄉之中「家」的可能風貌，似乎也應該從這個提問開始：台灣這些年來最大的社會動盪是甚麼？在這個決裂點上，可以看到哪些遠超乎個人、企業、政府意志力的結構扭力，正大無畏地發揮著作用？

在我看來，近年來最具啟示性的轉捩點就是 2014 年的 318 太陽花學運，大學生們一夜之間佔據了蕭規曹隨、矯飾老化的立法院，短短幾

週內發動了連反對黨都難以動員的社會力量，直接的政治結果是：當時的執政黨接連兩次大選慘敗，丟掉政權，而對接手的新政權或新政治領袖而言，太陽花學運所揭櫫的某種年輕政治信念（公平與正義）隱隱然也形成芒刺在背的威脅感，永遠揮之不去。

從運動的名目看，318 是一場政治運動，但從運動的過程、內在精神、後座力觀察，318 不折不扣是一場「網路年輕世代」奪權「製造業中心世代」的社會運動。318 的現場，並不像是傳統反對運動街頭的模樣，由單調的時間表與主持人控制，群眾只是被動的跟隨者，恰恰相反，年輕世代主導的現場氣氛比較像是音樂祭與嘉年華會，由密密麻麻場次的學習活動、自由塗鴉、創作表演與隨機演講所組成，但這看似散漫的人群一被要求組織動員時，又可效率地藉由網路工具調動人馬，與軍警進行對抗。年輕的學生們有程式天才、有外語高手、有機敏的動員組織人、有畫圖者和故事人，他們和比較青壯的就業網路世代（1985 聯盟與沃草）合作，示範了執政黨駑鈍對手與其在各種能力上的巨大落差，這一場運動是「網路世代」破壞性創造力的火力展現。2014年的三月之後，他們實質地掌握了改變社會的發言權，從家庭到街頭、由學校到企業、自田野到

政府，即便 2016 年 6 月的華航空服員罷工運動，也留有他們的影子。

318 運動不只是一場政治主張的對抗，網路世代於運動中彰顯的身體美學優勢（superiority）、意想不到的創造力、對科技工具的熟稔與運用自如、對未知探測的豪邁企圖……再再地證明著他們比上一代更有資格與能力勝任時代主人翁的角色，他們是新品種的台灣人，因而「越級打怪」就不是時間上的偶然，而是歷史上的必然了。

新崛起的歷史行動者，不僅引動社會變遷，他們也帶來新的生命政治，改寫日常生活世界的實踐和論述。從這個線索看，家（Home），房子（House）與住處（Place）的三者關係，正實質地與心理地出現了辯證的翻轉。

在「製造業世代」的人生視野中，「家」與「房子」具有無比重要的意義。「家」延續著東方文化的人倫體系，是親屬扶持關係網絡的節點，「成家」象徵著兩戶親屬網絡的交會，延續著彼此家戶長制的威權體系，「業大」往往以「家大」為前提。而「家」所寓居於其中的「房子」，則是具體的財富量表，它的市場行情價格，代表著家長的經濟資本能力，而「房子」的區段、外貌、大小、風格，受到氏族宗親與所有人際關係的檢

視和評比，隱喻著家長與家庭成員另一層的文化資本多寡。

「製造業世代」的標準成員，他的存在價值並非來自自我生活的過癮之感，而是集體對其貢獻所作出的評價。在流水式生產線或上下游供應鏈之中，個人存在的價值是由集體來認定，而集體則創造出各種讓個人相互競技的客觀指標，藉著每個人竭盡一輩子追求「出人頭地」人生的不間斷努力，來鞏固進而推升整體生產力。

「製造業世代」的工作邏輯，源自追求標準化的大量生產，工作現場以泯除人的主觀喜惡、達到客觀完美數理模型為職志，著名的百萬分之一標準差的管理，即是以「人性為惡」的出發點，發展出各式各樣的 SOP（標準作業流程），務必使人達到接近機器般、極限的乾淨俐落狀態為止。

因而，「製造業世代」的白日生活，圍著兩種周而復始的生活樣態而圈繞：不斷重複的生產循環，以及永不間斷的內心鞭撻。工作本身是沒有樂趣的，唯有當工作的績效獲得組織的肯證時，個人才在「出人頭地」的剎那獲得光芒與榮耀。當他們夜晚回到家之時，「家」與「房子」只能是作為簡單的娛樂與休息的場所，傳統都市公寓的「三房二廳」，具體而微地以空間策略，環繞

工作者家戶長的生活為中心，調理出睡眠、娛樂、教養親子、工作等彼此隔音的活動場所，也穩定結構著巨型社會的運轉。

「三房二廳」是都市中產階級的標準住家樣態，對應著大小企業中幾近無差別化的管理者層級，下位者以其為下一波人生達陣標的，長居其中者則無不以其難以超脫為苦，所以，那極少數功成名就的發達者，必定以無限量的擴增「房子」的面積和尺度，以「過量」（excess）來對比庸碌人群的「拮据」（shortage），據以彰顯「此家」（豪宅）與其他宗族社群成員的出挑差異。

隨著台灣社會的變遷，「製造業世代」子孫輩的「網路世代」，對人生開始有了迥然不同的想法。相對於父執輩以他人的眼光、社會派任角色中隱含的事功期許，作為自身存在的依據，這一代年輕人傾向以自我存在的感受豐富與否，來衡量一己人生的價值與意義。對上一代人而言，人生的目標自懂事識字起便不言而喻，唯贏過他人、出人頭地而已；但對「網路世代」而言，人生的目標和意義是要從身體存在、生命拼搏的過程中，才能窺探一二，而且人生目標從來不是固定不變、孤一高懸，隨著咀嚼生命洪流中各種意味豐饒的經驗，人們會得出各種不同「理想人生」的意義詮釋，人的一生因而充滿偶然、隨機與動

盡，於此，過程即目的－「人生豐饒方得死而無憾」（The price of life is death）。

如果說「製造業世代」刻意地趨吉避凶，竭盡心力奮鬥出一種出人頭地的人生，最終只有少數幾人含笑圓夢，那麼「網路世代」在意的，便是追求一種蘇格拉底式的能自我檢證（self-examined）的生活，並且盡可能地隨著更新鮮的線索而誤入歧途，繼而開展出自己獨有的奇情敘事。英國社會學者齊格蒙・鮑曼（Zygmunt Bauman）曾經以「立法者／詮釋者」（legislator／interpreter）與「朝聖者／觀光客」（pilgrim／tourist）兩組對立的意象，來說明前現代社會與現代社會人們的認同差異，前者堅定於一個目標，相信真理只有一個，而後者遊走於多個景點，著迷於下一個更精彩的故事，不追求唯一真理而追求未知美麗；把這個透鏡移到台灣來解析兩個世代族群，仍然有其精準與深刻的解釋。

台灣「網路世代」的自我養成過程，不同於他們父母，他們成長於解嚴之後的自由空氣中，享有比較多的自主權（不再有髮禁、制服、強制的早自習與課後補習、無止境地長尊幼卑服從……），從網路上，他們可學得任何有興趣的事物並且無

限延伸，而全球網路中無限瀰漫的「寰宇主義」（Cosmopolitanism）氣質，他們早就雨露均霑，年紀輕輕具有外語能力且見多識廣，信奉啟蒙年代以降「被說服」的價值而拒斥「被征服」的權力宰制。而其中尤為關鍵的，便是由身體泅泳過經驗所形成的強大的「主體感」，驅使他們能獨立作出大膽抉擇，而不必在乎社會眼光。

面對這群新興世代，「家」與「房子」不再具有值得戮力拼搏的神聖意義，「家」對於贏弱者而言，是一個避風的溫暖港灣、獲得親人無條件支持的終極庇護所，但對一個無懼風雨、渴望體驗的冒險者來說，它也許就是一個「鐵牢籠」（iron cage）。「房子」對於上一代，是各種向上流動社會標籤的化身，但對於這一代，那牢牢固著在某個地上的頑固之物，限制了擁有者飄洋過海、移動自如的可能性，而要取得「房子」所需要的大量金錢，似乎也提早宣告人生自由之不可能。但，生活在城市，現代人確實仍然需要一個舒適的舒眠之所，如果從資源與心力配比來說，「家」與「房子」的概念和象徵都太沈重，那麼比較液態（liquid）、只須「進用」（access）不必「擁有」（own）的「住處」（place），或許是一個更好的選項。

從「住處」的觀點看，人生不是為家而勞動，反而是家為人生而服務。當一個全新的敘事自我開始，住處就變了，它輕盈、彈性、抒情、開放、適才適所，正因如此，「住處」也可以不只一處，人們用低廉的租金，選擇世界各個角落「詩意地棲居」（poetic dwelling），重點是人生產生精神性詩意的可能性，而不在棲居處的經濟與文化資本價值。

上一代「三房二廳」的住家空間格局，標誌著一種先決命定好的人生，這與不少年輕人的期望背道而馳，「網路世代」對於生活的未知可能性有著無窮嚮往，他們對於親密關係的終極承諾也始終猶疑不定，在這樣的狀態下，也許密斯‧凡德羅（Ludwig Mies van der Rohe）的「自由平面」會是最大多數人擁抱的選擇，每每更換一個新自我時，只要空間器物重新來過即可，更激進地說：要過著有一點感覺的生活，擺設自家傢俱、搭組生活材料、佈局有呼吸能進退的空間，似乎和穿搭自身的外出服與烹飪有味覺的食物一樣，已成為現代人必備的生活技藝，不如此，他們便不能讓「自我」在美學上能完善地信服於自己。

他們父母的一代，在客廳看八點檔電視，在餐桌上諮詢子女的學校生活，在臥房裡記取日間的懺悔教訓，身為子女的一代，也許在整個大廳作瑜伽、親近寵物、練習甜點、讀小說、種植多肉植物、偶而聚精會神聽雨滴落下，無所事事的時間可能和晨昏顛倒發奮圖強一樣多。就「住處」的機能而言，它們必得啟發住居者的自己與自我對話，要能夠創造一種「有意思的孤獨」（solitude），但上一代巡視網路小孩家徒四壁的「住處」時，總誤解地以為他們的子女深陷於難以理解的「寂寞」（loneliness）。

漢娜‧阿蘭（Hannah Arendt）認為「孤獨」和「寂寞」有別：寂寞者企望友伴的扶持，孤獨者永不寂寞，因為他們忙著跟自己說話。

同樣跋涉過時間之河，「製造業世代」總是斤斤計較於「時間就是金錢」的理性算計，生活內容乏味且呆板（獲得最佳的選擇後就不需其他的選項了），當然也就不會將身體拋擲於高風險的體驗之中，他們的娛樂也十分平淡，從音樂、運動到旅行，唯有在社會性競爭中才能激發熱情。相對地，「網路世代」的行動指引來自有感覺的身體，因而他們渴望困難的自助旅行、衝浪、攀岩，進行刻骨銘心意義的追尋，發明新詞與新的修辭法，一點一滴地，台灣的主流論述在他們的足跡下發生改變：318學運是一種，無處不在的

浪蕩咖啡店老闆與他們的稀奇古怪空間是一種，
往冰島或北極的單車客是一種，類似「草東沒有
派對」酸爆上世代成功學的龐克音樂是另一種。
「住處」既然時時位於新奇經驗的邊界前緣，
「住處」便不像「家」之於上一代那樣，瀰漫著
回歸召喚的鄉愁；「住處」也可以不是堅固剛硬
的「房子」，它們有時是帳篷，而有時可能只是
掩體（shelter）而已。

十年的時間，於不同人的的人生量尺上有不同的
喜悅與恐懼─只要牽涉到人們的「時間感」（或
說「時光」），未來，就不再是一件單純可由
理性料理的任務了。有些人覺得它是個 remote
future，有點距離的未來，充滿著不確定的變數，
但一定有些人覺得他們踩中了節奏，感受到它是
個 reachable future，可觸及的未來；不確定未來
的人需要「預測未來」，有把握未來的人「想像
未來」，這是兩件不同的工作，但「想像未來」
需要人們泅泳在時光之河中，似乎是一件更有趣
的事。

可以想見的是：他們的「住處」，正衝擊著我們
的「家」，也在華人文化史裡第一次褻瀆起「房
子」的神聖性，這是正在發生的結構性變化，未
來，其實就是現在。

Home, House & Places — Evolution 2025

Text ╱ Wei-Hsiung Chan

Houses to the Baby Boomers represented a promise of a social status; yet for the Millennials, these unmovable fixtures on the ground symbolize enslavement that obliterates a big chunk of hope to travel the world with ease. Houses are also a terrifying money pit and indicative of prisonhood. Nevertheless, a comfortable and safe place for some much needed shut-eye, to the busy modernities, is necessary. If things represented by either "home" or "house" conjure up unsavory images of encumbrance and obligation, the word "place" might offer a favorable alternative, because it's liquid; it can be accessed without being owned.

From the perspective of a "place," our life becomes less onerous. It may even hint at a glimmer of hope, now that the need to work hard for "home ownership" is taken out of the equation. Rather, a "place" signifies something that works for us to make life better. With this new interpretive angle, the meaning of "place" changes: it's lightweight, resilient, sentimental, open, and adaptive. With that in mind, we can own more than one "place": we can now choose as many "poetic dwellings" around the world as long as we have the means to afford them. Life now is possible with spirituality, poetry, fluidity, and imagination; the economic, cultural and capital value of a house becomes superficial and unnecessary. A "place" can border on the frontiers of new experiences; it does not hamper us with sentimentality nor nostalgia. A "place" does not have to be a hard-surfaced structure; it can be a teepee, even something that offers the purpose of a "shelter."

Their "place" is impacting our understanding of "home." Perhaps for the first time ever in Taiwanese culture, the connotation of a "place" challenges the sanctity of a "house." These structural shifts are ongoing: they are happening right this minute.

在相互效力與激盪下，
探索各種屬於「家」的未來

Curator

謝宗哲｜日本東京大學建築博士（2007）。現任 Atelier SHARE（享工房有限公司）代表、水交社 Maison LC4 負責人（2016～）。曾任亞洲大學專任助理教授（2008～2015），於 2010 年「Little People Architects」發起建築創作聯盟、2012 年策劃「台日新銳建築交流展：自然系」，2016 年出任「Home 2025：想家計畫」策展委員。以 SHARE 為名，持續透過翻譯／寫作／策展的方式來分享當代建築藝術文化與生活美學中的福音。

Sotetsu Sha ｜ Sotetsu Sha is a Ph.D. of the University of Tokyo from 2007, a former Associated Professor at Asia University (2008-2015). He also founded Atelier SHARE, Maison LC4 (2016~), and architects association of Little People Architects (LPA). He was the curator of the exhibition *Coming of Age Logia Architecture 2012*. In 2016 he serves in the Exhibition Committee of *HOME 2025*. With the manifesto "SHARE", he continues to spread the gospel of contemporary architectural culture and aesthetics in daily life through translation, writing, and curation.

我們曉得萬事都互相效力，叫愛神的人得益處，就是按祂旨意被召的人。———— 聖經 羅馬書 8:28

住宅的其次，是為了沈思默考所最為需要的場域，在那兒有美的存在，更是能為人類帶來不可或缺的靜謐之心的場所……亦即是說，住宅也是某種就精神層面的需要，而應該為人們帶來美感的重要媒介。

———— 新精神 (L'ESPRIT NOUVEAU) 柯比意 (Le Corbusier)

想家：As a Kind of Journey

曾幾何時，在台灣想買個房子或擁有一個家，竟然不知不覺地已成了生命中不可承受之重－在這個國家於上世紀末期經歷了急遽經濟成長、政治解嚴及社會開放之後。無論社會如何變遷、思想如何長進、潮流如何前衛；或說居者有其屋的烏托邦尚未來臨、居住正義也尚未能夠伸張、而貧富差距也仍舊劇烈，但這一切都無法成為人們「想家」的阻礙。想家無疑是屬於每一個人的基本人權，同時也會是人生中不可或缺的心理及生理上的需求。進一步地來說，所謂的「家」也標誌出人生旅程中一個必然想抵達的應許與歸宿，是人們願意付出心力追求的夢想與渴望。

那麼，這個對於家的想像，又是什麼呢？是空間？是建築？還是房地產？

台灣住宅建築市場在長期被開發商所主導的房地產思維下，對於家／住宅的理解早已被可憐地侷限到以純粹經濟模型的狹隘價值觀的死胡同裡。在資本累積邏輯的魔咒中，關於住宅／家之生活樣式的提案與經營可以說極為鮮少被談及。也因此誠如村上春樹所說的：「當代社會最致命的問題來自於想像力的缺乏。」正是台灣住宅建築認知上的真實寫照。因此，這個展覽的首要訴求，便在於提供大眾一套另類的、觀看「家／住宅」的方式。

家不只是作為住宅的容器，而應著墨於生活事件上的詩意詮釋

柯比意（Le Corbusier）曾在 20 世紀初作出「住宅是為了居住而存在的機器。」的宣言，而安藤忠雄（Tadao Ando）亦曾表達「住宅是建築的原點。」的看法。一般來說，被認知為「家」的住宅同時也是人們所待時間最長的空間類型。因此隨著文明演化與歷史的進程，必然不再只是提供遮蔽或裝載的意義。無獨有偶的是，日本建築哲人原廣司先生透過其世界聚落調查研究的成果提出了「建築非物，而是事件。」的宣言，的確為「家＝住宅＝建築」的持續變化及其可期待的未來下了一段絕佳的註腳。可以理解的是，所謂的「家」的確延伸了對於「住宅」的想像，而是蘊

涵著各種事件在當中交流匯聚的生活場域。這些
敘事性的場景可以是這樣子的：如英國知名主廚
傑米‧奧利佛（Jamie Oliver）那樣，在家中配
備很棒的廚房，以烹調美食來款待客人的飲食生
活。或者寧可將廚房與起居室極小化，而將比重
放在寢室與浴室上、讓 SPA 般的休閒空間優先也
非常理想。將牆壁變成書架來創造出宛如圖書館
般的家與書本親密共處也很棒。裝設隔音牆，讓
平台鋼琴成為空間的重心、彈著它來吟詠生活的
小日子也相當好。甚或是以極簡風的小木屋來享
受純粹的張力與氛圍等等。

以家為傳播建築與產業合作之福音的媒介

策劃「HOME 2025：想家計畫」的另一個抱負，
是想對住宅建築＝家提出屬於新世紀的、近未來
的願景（Vision）。基於萬事互相效力的概念，
我們聚攏中間世代及新生代建築家集結，並與各
種和我們生活息息相關的各類產業直接進行交往
／碰撞／激盪。一方面，讓各產業理解今後也能
在家／住宅／建築的這個生活產業範疇中得以扮
演重要角色外，同時以讓建築師能夠發揮宛如智
庫的機能來進行研發及觸媒等穿針引線的作用，

透過設計思考來進行產業資源及技術的整合，期
許共同突破傳統建築思維下之住宅房產邏輯，來
開創住宅／家之詩意性構築的契機，成就當代處
境下對於家／住宅所應 afford 的多元想像及多重
閱讀與建構的可能。

所以本展雖然以「HOME 2025」這個充滿著未
來性的預言為題，但其實也蘊涵了對於住宅建築
／家的再考與反省。希望可以從以下所設定的各
個議題來解析屬於「家／住宅」的各個面向與成
份，來對這個我們既熟悉卻仍存在著未知的範疇
作進一步的探究與閱讀。那包括：

1. 關注在地性風土與現實處境的－島嶼居，家的
在地性。2. 回應全球暖化的這個不願面對之真相
的－天地棲，家的永續經營。3. 彷彿各種社群
在成熟化社會中如何同居與交往的－共生寓，家
的互動。4. 透過新材料的開發與使用模式的創設
賦予住居之－變形宿，家的新質感。5. 在全新數
位科技加持下所孕育出的－智慧家，家的智能創
建。6. 回歸精神向度，試圖找回一抹清醒與性靈
的－感知域，家的冥想空間。

在擁抱當代處境與挑戰的真實中相互效力、共創未來

誠如在前面所提到的那樣，這場有別於傳統的非典型建築展，最大的特色在於其展出內容除了仍有擅長設計思考與整合職能的建築師擔綱之外，同時更有支持整個社會與經濟環境實質運作的產業也參與其中，來作為共同展出的主題而備受期待。由於文創與設計在台灣已蔚為風尚，因此建築師某種程度展現設計熱情、甚至帶有些許自戀而無比活躍身影對於民眾來說並不陌生；然而各產業即便一般民眾多少熟知其企業名號，但事實上在其面對與時俱進環境考驗、力求生存與發展的背後，卻往往隱藏著尚未解開封印的寶貴資源與創新技術。因此本展致力於建築師們與各產業之間的媒合，促進彼此的對話、邀請大家在共同面對當代處境及挑戰的絕對真實中相互效力，以「想家」為題來共創未來。另一方面，由於「家」也是人們普遍真實體驗過的建築／空間類型，所以預期更容易激發市民大眾之間的開放性對話。目的在於擴大一般人們對於家／住宅的看法與詮釋，因而人們終於能夠走出對於家既定的認知框架，共同創造出屬於家／住宅建築之文化啟蒙的契機。

HOME 2025 for All：迎接屬於近未來的新摩登 (New Modern)

我們認為，一個面對當代處境、眺望近未來願景的 HOME 2025，「家」絕對不該再只是作為地位象徵的房產，而是作為居住的媒體，隨著生活知能及感受力（Literacy of Life）的成長而進化成得以融洽地與自己的生活方式對話與交往的對象。相信唯有人們自主性地在日常生活中覺醒，願意多花一點時間凝視自己的近旁、多一點日常生活的講究與經營，那麼從 19 世紀中葉以來所憧憬的那份立基於現代性之追求下的文明開化與摩登（modern）方能到來。

期許「HOME 2025：想家計畫」能帶領人們突破既定成見的 " 紅海 "，穿越曠野，直奔那上天所賦予的應許之地。

The Possible's Slow Fuse is Lit by the Imagination: The Future Faces of Home Explored

Text ╱ Sotetsu Sha

One's perception of homes/inhabitation has long been shackled to a pitifully shallow set of values driven only by economics — a shortsightedness that dominates the real estate market in Taiwan. Business proposals — or operation models — about private residences/home living with a modicum of imagination are nonexistent. That is exactly what "HOME 2025 " is attempting to achieve — an exhibition that offers people alternative perspectives about home living/inhabitation.

What's more, we work to curate a lineup of residential structures for the foreseeable future, and years down the road — that reflects the exhibition's vision of home. In the spirit of "all things working together for the greater good," we will be joined by architects in their prime, plus architectural designers of the next generation, as we empower a channel of exchange, communication, and brainstorming between the architects and various business communities. Other than engaging these businesses, we also hope that the architects would be the facilitators of industrial resources and technological integrations through a creative thought process, to leave behind the outmoded perception of real estate operation and home living, and inspire the vision of "inhabitation as an imaginative lifestyle," to achieve the possibility of alternative constructs and interpretation of home living.

We maintain that "home" is more than a symbol of status and wealth: it is a medium of inhabitation that evolves into places for alternative living arrangements with improved competences and literacy of life. A clean break from old habits allows a renewed look at the rhythm of life, and from there, cultural enlightenment and modernity that we have long aspired after, would come.

We hope that "HOME 2025 " would lead you travel past the red sea of stereotypes, and the wilderness of prejudices, to the new world that God had long ago promised.

島嶼居

家的在地性

A home where the sky meets the sea

designer × company

邱文傑 × 強安威勝＋構建築

郭旭原＋黃惠美 × 強安威勝＋構建築

劉國滄 × 樹德企業

廖偉立 × 常民鋼構

台灣島嶼在地的美學思考，重點在如何能於全球化暢行無阻的此刻，重新檢驗台灣建立起由下而上、在地自主運作系統的可能。尤其台灣產業長期在全球分工體系下發展，經常扮演著局部角色，也難能積極與台灣自身的設計系統有效結合，造成了互不對話的分工生產體系，這種分離發展，某方面也是在迎合現代化食物鏈的結構需求，以期在這樣的供需競爭中，取得進化論「適者生存」的優勢。然而，迅速成長與擴大的跨國生產體系，通常非常依賴由上而下的控管單一系統，以在效率與成果上佔優先，因此多半缺乏內在的多元與自發小系統，所能具備的多樣及有機特質，也排斥能因應突發變化與市場危機的小系統設計與產品。

單一大系統不僅讓產品面目單調乏味，同時會導致過度依賴他者控制的遠方材料與技術，在因應瘟疫、供需失調、污染等問題時，更不如多樣小系統來得靈活有效果。

設計界如何去認知並結合台灣的製造與美學，應該就是一種以在地的「局部」，對抗全球的「整體」的必要戰爭。台灣的自然與人文歷史環境，一直以多樣共生為特色，是藤本壯介所嚮往的「猶如自然般複雜而多樣的東西」，也是台灣設計界發展的優勢與契機所在。

策展人 阮慶岳

A home where the sky meets the sea: a Tai-wanderful architecture perspective

Curator
Ching-Yueh Roan

The ever-growing international integration of worldviews, ideas, products and cultural influences, in one way or another, has directly and indirectly challenged Taiwan's local aesthetic point-of-view. This trending development, therefore, raises a question: has the time come for us to re-embrace the possibility of a bottom-up, locally-minded and independent design perspective? Taiwan's industrial positioning is often marginalized in the hugely complex global markets of goods, services, technology, and capital; the world's aesthetic precepts have not been thoroughly blended into Taiwan's own design context. As a result, there is a noticeable disconnect between Taiwan's industrial development and design convention. This dichotomous development modality, in a way, remodels itself after the structural composition of a contemporary food pyramid. Every business entity vies to come out on top in the "survival of the fittest" killing field of global economic development.

Nevertheless, rapid growth and an expanding multinational production network are inextricably correlated with a top-bottom control system, a tunnel-visioned system that sees only efficiency and nothing else. Consequently, such result-driven structures are lacking in their diversity, and the drive to evolve and progress. They would not tolerate the existence of market-adaptable designs or products.

An oligarchic manufacturing and design system leads to the homogenization of products, and overdependence on a single material and technology. It is far more rigid and cumbersome than independent, spontaneous entities when it is confronted by unavoidable issues, such as diseases, the imbalance between supply and demand, and undesirable environmental impact.

The design community is now hard-pressed to give Taiwan's own manufacturing and aesthetic strengths a sounding board. The natural landscape, history and culture in Taiwan have always been defined by diversity and tolerance; these inherent characteristics are more than sufficient to sustain Taiwan's design community to stay true to its aesthetic vision in the vortex of pressures of international competitions. Japanese architect Sou Fujimoto understood these beauties and strengths, calling them, "a thing that is natural yet complex." They also represent the leverage and competitive assets that Taiwan's design community can hold on to, when it waits to be seen by a wider global audience.

01

台客，你建築了沒？
Taiwan, Have we really [architecture] ourselves?

有想過嗎？台灣的違章建築有一天可以被驗明正身，成為合法違章？！邱文傑建築師與強安威勝＋構建築合作研發輕鋼架所需的構件接頭，創意就是來自於卡在街頭巷弄裡的大小違章建物，其為暫時性用途所搭建的便易拆解的多重款式，令人有感於在地的能量，造就了台灣城鄉的獨特景觀。建築師計畫將未來事務所以研發的輕鋼架為骨幹，鐵絲網為隔間與立面，根據混合使用的習性去劃分室內外使用空間，將座落於山邊的工作室結合書店、藝廊與宿舍，上演一場結合建築生活與構築藝術的空間改革運動！

Has it occurred to you that informal buildings can be legalized and becomes "legitimately informal" ? Architect Jay W. Chiu works with CHUNGAN WELLSUN+GoTA to develop steel frame joints, taking inspiration from informal buildings in the alley lanes. The provisional nature of these multi-use shelters can be dismantled and reassembled. They reveal local vitality that shaped the unusual landscapes in Taiwan. The architect plans to utilize the newly developed light gauge steel construction with chain-link fences as both spatial divisions and building facades. The division of indoor and outdoor spaces follows the local customs of hybridity and multi-uses. The studio resting on the foothill combines a bookstore, a gallery, and housings. This spatial reform movement brings together architectural life and tectonic arts in one building.

設計者：邱文傑　Jay W. Chiu
合作企業：強安威勝＋構建築
CHUNGAN WELLSUN+GoTA

建築愈來愈多元，人際關係疏離，人失去現實感，建築是唯一讓你可回家的地方。 ——邱文傑

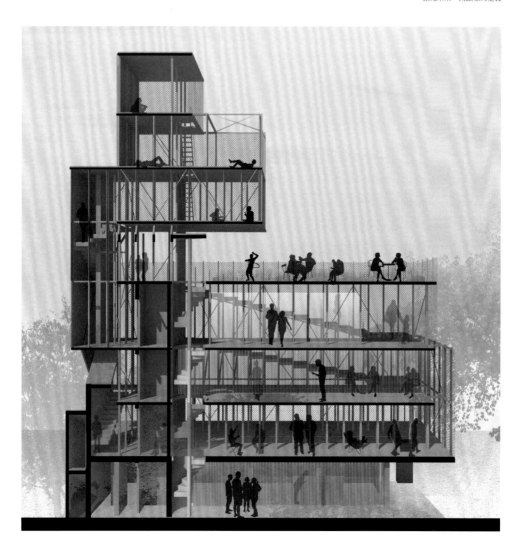

混合使用／二元論述：設計思考『二元共存』，A、B兩個內容共存互相影響的可能性，企圖去蕪存菁，保有A、B應有的主體性，並鼓勵共享彼此部分空間

● 工作室

● 藝廊／山屋書店／咖啡廳

● 服務盒

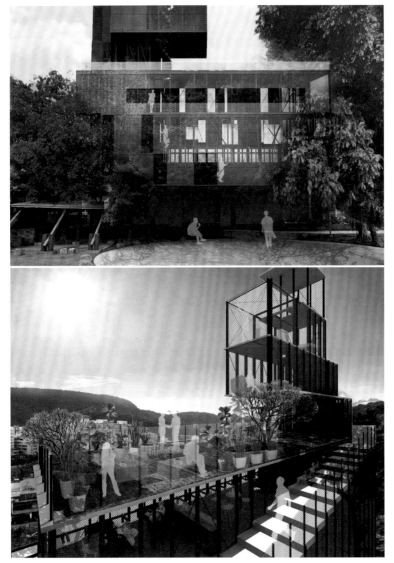

1

2

1. 美學說：利用輕鋼架及
金屬網，創造不同皮層，
讓"理性的構成"隱藏在
"非理性的皮層"之下，
企圖打造衝突與和諧共存
的美學觀

2. 屋頂平台的文藝復興：
提出屋頂有機農園的混合
使用策略，利用屋突等設
施物，將屋頂平台改造成
可休息、耕作，可供眺望
的絕美空間，為台灣城鄉
過渡混亂的屋頂天際線提
出有效的解決方案

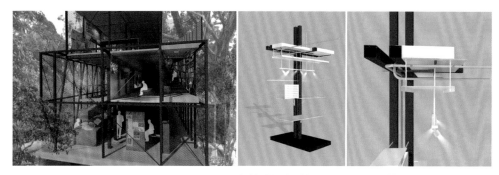

與強安威勝＋構建築合作研發輕鋼架所需的構件接頭

創作說明｜台客，你建築了沒？

「……柱分裂為二，T 型接頭衍生結構，輕鋼架系統成型，分裂的柱式可允許機電管線穿越，形成主結構（結構本身）與次級結構系統（如機電、空調、電腦網路……）並置之空間架構。其中衍生的扣件、爪具需整體設計，而樓板的模矩系統亦採特製鋼承板單元澆注輕質混凝土工法……」

這種從結構到樓板到次級結構桿件的細緻處理，極需如強安威勝這種具結構設計、製作能力及鋼承板材料與施工整合經驗的優質公司方可完成。

這挑戰的是台灣長期以來以量制價、重數量輕品質的營造常態。事實上，台灣中小企業的競爭力，可從本案中表現出來！少數介於上游與下游的鋼構廠商，在與設計型事務所結合之後，在建築工藝及構築美學之展現，似乎是台灣建築力能否提昇的重要關鍵！大涵設計與強安威勝的合作也就是植根在此基礎上，協力付出，期能戮力為台灣建築的未來作出貢獻！

強安威勝＋構建築

與邱建築師共同腦力激盪的過程中，也讓企業對未來有了新的想像，開發能因應未來人類行為模式的建築材料和構造系統，並讓「客製化」的概念如何變成一種新的「標準化」生產模式，讓未來的家不再只是滿足生活機能的「住居的機器」。從構築的角度出發，試圖摸索出一種未來屬於台灣建築美學的論述是此次展覽的核心論述，也期待藉此機會為台灣建築界提供更多可能性。

未來的共享空間，
可以混搭，不必紊亂
空間功能混合在一起，
形成多元、有趣、
便利的生活

Interview

邱文傑

形容「混」是台灣文化的活力來源，邱文傑用作品「台客，你建築了沒？」為自己的建築思維做了一個結論，試圖解決市景混搭造成的現象而提出的方案。他形容台灣是一個隨時都很 high 的社會，在長久的時間裡，台灣社會存在著一種無厘頭的能量，很敢衝，很有活力，速度很快，綜觀起來卻是淺層而失序的狀態，好在經濟還持續運作著，相較於歐洲社會穩定而秩序的單調感，台灣社會就很鮮活，好比站在高樓上看巴黎市容，就像黑白照片單一而穩重，但是忽然冒出一座龐畢度美術館，像是突然出現的彩色一樣令人驚喜，那個彩色就是活力所在。

「台客，你建築了沒？」混合了住宅、辦公室、書店、屋頂農場的空間使用型態，一到三樓是建築師事務所辦公室，四樓是書店，屋頂設置共同廚房與咖啡館，還有兩間供同事居住的宿舍，整體建築外觀則使用常見的輕鋼架及鐵絲網，形於外的「非理性的皮層」底下，是理性的空間使用規則；藉由不同使用族群和不同空間功能的「混搭」，在看似衝突，實則和諧的相互交流，這是邱文傑的台北記憶，這個生長於台北，在 70 年代遠赴哈佛求學的建築人，笑說花了很多學費才學到的理性與秩序感，回到台灣之後就必須重新建置，追溯邱文傑的建築養成背景，就不難發現他在中年之後，形容是 "為自己的建築做結論" 的作品，

台灣社會存在著一種無厘頭的能量，很敢衝，速度
很快，綜觀起來是淺層而失序的狀態，但卻是活力
所在。鼓勵透過空間規劃彼此分享使用空間，保有
應有的主體性與互相影響的可能性。

是以青少年時期所建的「混搭」歷史作為基底，在地與移民共同形成的族群文化。邱文傑出生於 50
年代的中產家庭，他記憶中的本省家庭，和眷村離得很近，和"外省小孩"玩在一起也不覺得有隔閡，
明明說著不同語言的人，共同生活住在同一個社區，也不覺得有太大的問題與困難，在族群對立還未
成形的年代，台灣社會用一種獨特的混亂走到現在的秩序，是進步或退步？邱文傑保守地說，在現有
政治和經濟環境之下，建築師的無力感相對明顯，很多時候必須順著市場機制走，才能找到可能實現
自我理想的機會。

在日本名古屋，當地政府為了解決人們的居住需求，聘請建築師改造既有建築成為共享住宅（Share
House），容納陌生人一起居住，除了各自的臥室之外，其餘包含廚房、衛浴、起居室都是共用的，
這種混居的模式，也很像早期台灣社會的眷村，同樣具有過渡居所的概念。不同於眷村的平房搭建，
共享住宅（Share House）是在既有建築基礎上改造而成，並非新建，例如把一到三樓的空間拿來做為
共享空間，人們可藉由共享空間的垂直動線到達各自的私人空間，既保有隱私，也方便交流溝通。「台
客，你建築了沒？」做為可以實際使用的案例，在空間概念上接近 Share House，但保有更清楚的界線，
當被問到可否拿來做為台灣鄉村透天厝的使用範本？邱文傑則談起他對於共用空間的起初想法。

1990 年，當邱文傑還在哈佛讀建築時，教授就已經在談空間共享的概念，例如在同一建築體裡面，
有一個 A 和 B 空間，不同的空間功能混合在一起，形成更多元更有趣更便利的生活，大家都十分期待，
但是如何解決，這才是重點。如何「二元共存」的設計，向來是邱文傑思考的重點，他既希望 A、B
有互相影響的可能性，又希望保有 A、B 應有的主體性，透過空間規劃與配置，試圖去鼓勵使用者彼
此分享使用空間，但仍必須維持在理性的範圍。

可以混搭，不必紊亂，對邱文傑來說，這是他的建築結論，也反映出他對共享空間的底線，保有彼此
獨立，也能分享，這或許也可以做為人們對家庭空間的未來想像。文字｜吳秋瓊

02

SURFACE

設計者：郭旭原＋黃惠美
Hsu-Yuan Kuo ＋ Effie Huang
合作企業：強安威勝＋構建築
CHUNGAN WELLSUN + GoTA

每一棟建築物都有一張臉，有組成五官的骨架結構與表皮膚質。在未來，建築物的表情可以更豐富多元，就如柯比意在 1926 年時提出的：「表皮已經開始脫離建築結構之外，而跟環境空間息息相關。」

郭旭原、黃惠美建築師，與研發金屬材質與建築構造的強安威勝＋構建築，將建物外牆視為一個獨立存在的元素，設計成可因應外在環境而變化的金屬網，運用各種金屬（銅、鐵、鋁）不同的傳導熱，感應日照與風向，進而可控制調節室內溫度，讓建築皮層就像可呼吸的皮膚一樣，與自然天候一起脈動，塑造出有機多元的形狀與功能。

Every building has a skeleton and tissues which make up its face. The expressions of future buildings will be eclectic and diverse. As Le Corbusier has proposed in 1926: "By projecting the floor beyond the supporting pillars, like a balcony all around the building, the whole façade is extended beyond the supporting construction. Here the skin of the house is free from the constrain of the structure. The building becomes more intimate with the environment." Architects Hsu-Yuan Kuo and Effie Huang work with construction metal specialists of CHUNGAN WELLSUN + GoTA. for their proposal "SURFACE." Seeing the exterior wall as a detached element, they design a metal mesh that will adjust itself in response to changes in the environment. The interior temperature can be adjusted by sensing the directions of light and winds as well as by utilizing different thermal conductivities of copper, iron and aluminum. The skin of building breathes in tandem with the rhythm of natural climate like pores of human skin, creating functions and forms of an organic diversity.

FUTURE
2025

現今智慧建築的概念多為數位化的操作，未來外牆材料將日新月異，可直接透過外牆的材料或構造特性，過濾適當的光線、溫度、風量，而此靈活應對外自然條件的智慧材料，將改變我們對「建築」的使用模式。 ——郭旭原＋黃惠美

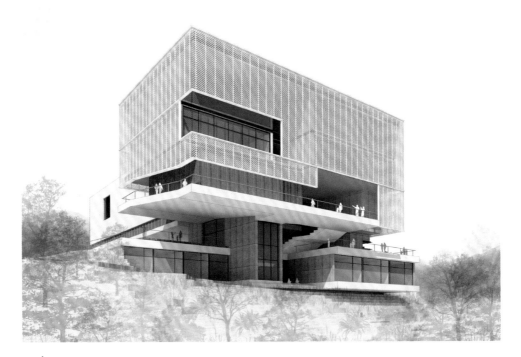

1. 建築物外觀正向立面
2. 建築物外觀透視

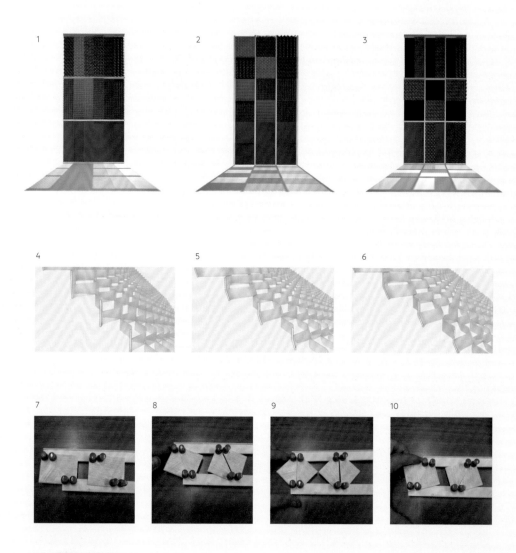

1-3. 擴張網之光影變化
4-6. 擴張網型變
7-10. 擴張網結構支點分析

擴張網各方向透光率

33% 33% -32%
58% 58% -51%
56%
84% 80% 31%
73% 67%
type A.

26% 26%
-26%
62% 62% -50%
-58%
78% 37%
76%
70%
76%
type B.

24% 24%
-24%
50% 50% 49%
-59%
76% 39%
75%
71%
76%
type C.

E
W
LWD

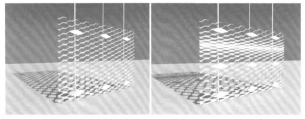

裁剪

type A.　LWD: 165mm　SWD: 65mm
　　　　　W:30mm　　　E: 55mm

type B.　LWD: 95mm　SWD: 35mm
　　　　　W:16mm　　　E: 26mm

type C.　LWD: 25mm　SWD: 10mm
　　　　　W:5mm　　　　E: 8mm

創作說明｜ SURFACE

建築由古至今，從石造、磚造，進而鋼構及玻璃。追求進
步的同時更追求輕量化，外牆材料由厚重密實，變成明亮
清透，除了對光線的需求外，不同材料對於自然環境（溫
度、光線、風速……）的過濾、阻隔效果也不盡相同，這
更是直接改變了「建築」的樣貌。

試想未來的建築材料，若可以更低的價格達到精品化、在
地化，因地制宜的外牆材料將因應而生。如台灣氣候多變，
外牆材料是否能因應呈現四季變化，手動或自動調整、過
濾外在環境，而非阻隔。

對此，以擴張網為發展基材，利用擴張網的孔目方向性，
僅透過翻轉、位移，即可在外牆立面上發揮無數種組合。
而另一方面計畫研發可因應溫度而彎曲的複合材料（雙金
屬），結合材料及構造二方面，成為 2025 的「智慧」外牆。

強安威勝＋構建築

與大尺設計—郭旭原建築師事務所合作過程中，從探究材料的物
質性討論到人與空間、自然的非物質抽象精神，希望能藉此機會
發展出更多關於材料和技術的可能性，讓「客製化」的概念如何
變成一種新的「標準化」生產模式，也讓企業對未來有了新的想
像，開發能因應未來人類行為模式的建築材料和構造系統。

03

家盒櫃屋
Garden Box

未來，就住在像行李箱一樣的房子吧！一打開，什麼功能都跳出來，一闔起來，就可以帶著走，自由移動在不同城鄉之間。設計者劉國滄的打開聯合團隊根據樹德企業收納盒櫃的技術，發想了對有能力及願意過著游牧式生活與工作的人們，一個可以迅速建造、空間具備多效能的移動小屋。把面積縮在約 10 坪上下，內部設計獨立翻轉跟門板開闔系統，空間可複合使用，亦有敞開的門窗與基本隔音與水電設備，如果空間再大一點，就可以思考如何把它當一個花園來使用，讓綠意伴隨著屋宅生長。未來，大家居住在新舊共存的聚落裡，大拆大建將不會是唯一的方法，而是對原有碎小空間的活化、整合與串連，更具經濟規模。

Open up a house like you open up a luggage. Everything you need is inside and you carry it across towns and countries. Using the storage box technology of SHUTER Enterprise Co., Ltd., designer Kuo-Chang Liu imagines a movable house with lightweight construction and multi-function spaces for the living and working of modern nomads. The floor area of the house is around 33 square meters. The interior is equipped with independent swivel-sliding door system. The multi-use space provides basic sound insulation, and water and electricity facilities. In the case of a larger area, the place can be imagined as a garden where vegetations grow with the house. When people live in the settlements where old and new things coexist, large-scale demolition and reconstruction will not be the only solution. The revitalization, integration and connection of existing small spaces are more economically viable.

設計者：劉國滄 Kuo-Chang Liu
合作企業：樹德企業 SHUTER

持續敗壞的世界中有著多樣的救贖嘗試。 ——劉國滄

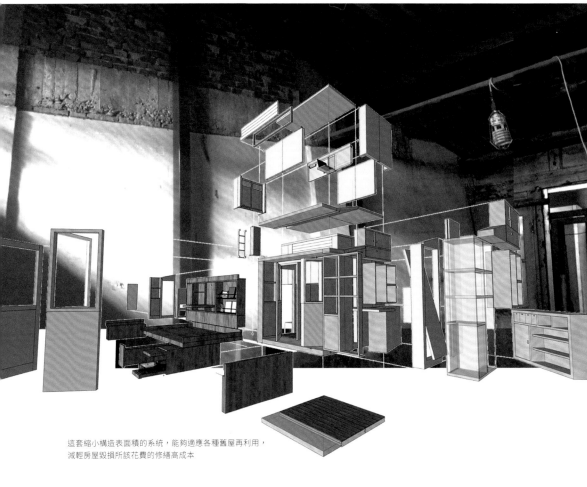

這套縮小構造表面積的系統，能夠適應各種舊屋再利用，
減輕房屋毀損所該花費的修繕高成本

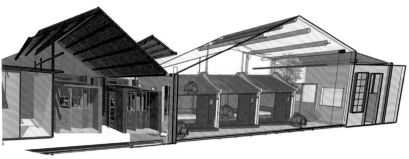

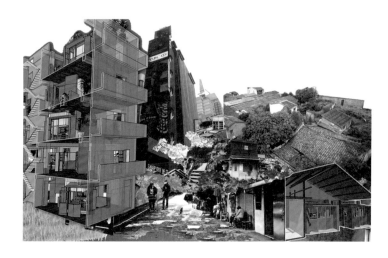

「家盒櫃屋」是可拆組、集約使用
的未來居住單元趨勢，並有效解決
城鎮裏舊屋閒置的問題

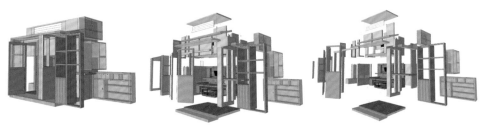

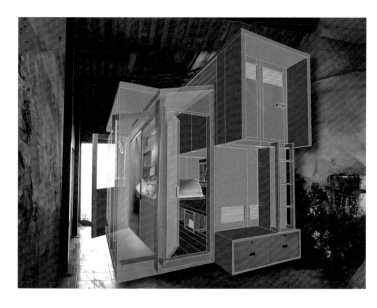

在破敗失效的村落老屋與歷史、
記憶同居，提供多樣生活的機會

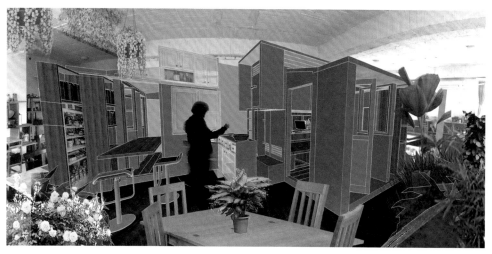

每個獨立可開闔、轉向的系統，將打破既有室內的隔間限制，成為公私之間可共享的新空間介面

創作說明｜家盒櫃屋

為未來自由移居的「知識的波西米亞人」所設計的住宅－「家盒櫃屋」，是可隨地組合、隨時移動的空間系統，可以靈活填充古老的廢墟支架體，與歷史、記憶同居，提供多樣生活的機會。這套縮小構造表面積的系統，能夠適應各種舊屋再利用，減輕房屋物理性毀損所該花費的修繕高成本；同時在入住的房屋中，建立起花園生態，讓自然與生活共存。

台灣未來伴隨著生育率的下降，造成許多空屋的閒置。可拆組、集約使用的空間是未來的趨勢，而這正是台灣如「樹德企業」等這類的收納製造專業得以切入未來居家產業的契機。我們一方面期待「家盒櫃屋」的機動式棲居（stayed mobile）系統，一則能夠有效解決城鎮裡廢棄老屋的問題，二則於老公寓、蚊子館等巨大的城市結構裡，建立起個人的花園生活尺度。如此可於破敗失效的古村落，建立未來的生活強度，並在居家創造出擬自然的場域。每間獨立可開闔、轉向的系統，將打破既有房屋的隔間限制，成為公共與私密之間可共享的新空間界面，滿足個人自由（individual free）及社會交流的需求。

樹德企業

樹德企業在「家盒櫃屋」作品裡，以未來家的概念為發想，與建築師一起建構模擬，將「未來的家」圖面具體化，著手設計與當地人文特色結合的新居伴體驗空間，其一設計理念為如何減低對生態環境的破壞，是樹德一直以來對保護環境的不遺餘力，透過此次專案合作，更深刻啟發我們要將理念擴散，與志同道合的人一起推廣。

04

The Second City—
都市代謝構築計畫
The Second City—
Program of City's metabolism

設計者：廖偉立 Wei-Li Liao
合作企業：常民鋼構
People's Steel Structure

你家就是我家，我家的屋頂花園可能是鄰居們的電影院？走進社區，沿路上有共用的圖書館，廚房與澡堂……這般景象，是廖偉立建築師與擁有成熟技術體系的常民鋼構，對於台灣未來居所的提案。

以規模化的鋼構系統，作為可延展、複製與活絡變化組構的空間單位，將一個點狀的想法，擴展到整個社區，可移動（變動）性的住屋空間像是裝載著美好的烏托邦理想，在社區間縫隙散播與嵌入，讓都市更新不再只是大興土木式的強力運作，而是透過精簡過後單元化、模矩化與輕量化的住宅單元，作為整合空間與情感的微妙媒介，活化再造舊有的街廓，找回疏離的鄰里關係。

"We share our houses. The roof garden of my house is the movie theater of the neighborhood. When we walk into the neighborhood, we see a public library, a kitchen, and a public bath..." Architect Wei-Li Liao's proposal for our future houses exploited the tectonics of ordinary steel frame structures. Liao devises a modular unit for future expansion, replication, and transformation in his collaboration with competent construction company, Design For People. The concept for a single house can also be extended to the neighborhood. A portable and movable housing space works as a carrier of an utopian ideal, distributed in the nooks and crannies of the community. Urban renewal, in this case, will not be a whole-package bulldozing but a constellation of atomized, light-weight, and modular living units. Serving as agents that bring together the place with emotional attachments, the units will revitalize the old streets and recover the alienated relationships of the neighborhood.

近年隨著人口結構改變，家庭空間需求不同，現代化後都市鄰里及街道逐漸消失，傳統產業有待被延續及轉化；面對諸多變遷，未來的家到底會是如何？ ——廖偉立

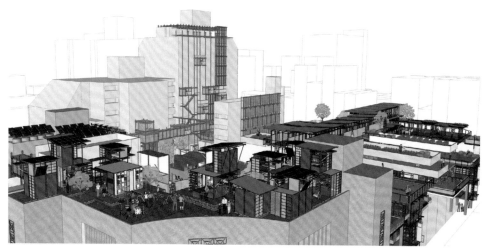

逐漸消失的人行街道被延伸至屋頂，老化閒置的空間被活化利用，在第二層地表創造群居的共享聚落，
建立開放的鄰里關係，整個街廓就是一個家

單元大小尺寸可依家庭需求增減空間

2x2 (1 層)　　2x2 (1.5 層)　　2x3 (1.5 層)　　2x3 (2 層)　　3x3 (2 層)

以六種不同手法，應因街廓現況建構 second structure

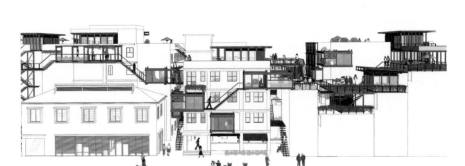

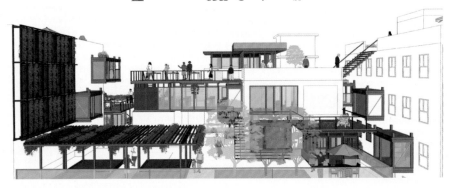

社區裏有公共廚房、澡堂、食堂、屋頂花園電影院，
在第二層地表創造共享聚落

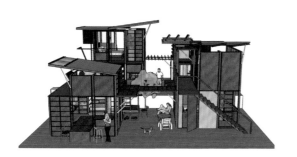

基礎組裝　　　　　　　　樓板組裝

面材安裝

單元之間透過面材構成半戶外聚落空間　　　　　　　　輕量化構造系統，適合自主組裝

創作說明｜The Second City－都市代謝構築計畫

透過現況調查舊市區的閒置空間、待整修老屋、可租賃的空間及空地甚多，都將成為我們的「second site」。

運用常民鋼構的強化輕量型鋼體，設計出六種不同的構造手法，可因應不同的需求，選擇適合的方式建構，作為老屋的「second structure」，不但符合永續、經濟、安全、便利等特性，也滿足自主組裝的可行性，將現有老屋可用空間最大化，同時配合政府鼓勵青年創業制度，青創者可租賃閒置空間作為工作室，並將居住空間精簡化，把公共服務空間釋出，重新配置於街廓各處，與原有居民一同共享。

單元以長寬高各 2.4M 的空間，作為我們最小的設計原型，青創者可隨著個人需求組裝自己的住宅及工作室單元，樓層可分為 1 層（2.4M）、1 層半（3.6M）及 2 層（4.8M），同時可依喜好組裝各種多元化的面板材料，創造活動式的多元使用空間，每片面材為 1.2×2.4M，可以隨時翻轉出半戶外空間，與人共享，建立新形態的鄰里關係。

未來街廓，是聚落，是鄰里，也是一個家。

常民鋼構

在台灣，鐵皮屋隨處可見，也有不少家庭以鐵皮屋棲身。針對鐵皮屋的擴建需求，廖偉立建築師考慮結構安全、空間彈性、以及構件模組化等問題，以鋼構作為次系統，發揮其最大可能性。此一嘗試，證明了我們的輕鋼構設計平台，能因應改造、擴建、立體綠化、創造公共複層空間……等需求，也可隨時間、需求的改變，做彈性且經濟的調整。台灣民眾對於輕鋼構造建築認識不足，透過這次合作，以不同方式呈現輕鋼構的彈性，或許能提昇市場接受度，並使建築法規跟上時代。

Conversation 阮慶岳 X 許毓仁

未來台灣的經濟，需先思考：
20 年後的安居樂業、老有所終

阮慶岳：台灣的建築設計和產業持續在發展，但卻無法突破，其中，因為不能有效扣合台灣特有的技術與產業，是很可惜的。台灣的製造業很強，卻一直在服務其他國家的生產鏈，對台灣本土發展和台灣人的生活影響並不直接。這種斷裂應該重新思考，讓設計與技術產業兩者有效連結，從而成為台灣的獨特優勢。

許毓仁：對於未來台灣的經濟發展，必須先去思考 20 年後，將面臨「安居樂業、老有所終」兩大問題，然而台灣的資本過於聚集在房地產和股市這兩個產業，年輕人根本沒有機會進入，造成資本無法流動。當全球走向生活產業的時候，台灣文化的斷層就顯露無遺，我們想要發展文創，但是慣用以往的「生產思維與模式」，做出來的結果就會顯得匠氣，不夠自然。

阮慶岳（右）
「HOME 2025：想家計畫」策展人之一，作家、建築師與策展人，著作及策展極多，包括文學類《黃昏的故鄉》、及建築類《弱建築》等三十餘本，2015 年獲中華民國傑出建築師獎等。

許毓仁（左）
TEDxTaipei 共同創辦人，現任立法委員，是立法院少數具有新創背景的立法委員，主要關注的項目有教育文化、青年創業、環境永續、婚姻平權等。首創立法院內的「國會沙龍」系列講座，借鏡 TED 的「開放式精神」與「知識分享」的經驗，期許讓國會成為不同世代的創意與想法，交流互動與發聲的平台。

PLACE　**台北舊式大樓屋頂上** – 位於台北市中山南路與忠孝西路交叉口的舊大樓頂樓，整排街屋齡平均 40-50 年，為住商辦合一的混居大樓。從樓高十一層之處，可視周邊新開發建築物的參差矗立，與舊時興盛繁榮但現已逐漸傾毀的舊建物並置，混凝土形成的灰階與遍處林立的鐵製招牌、屋頂，依舊共構現代城市景象。

迴瀾灣君子山莊
HUILANWAN GENTLIS VILLAGE

攝影／陳敏佳 ‧ 協力攝影／劉興偉

阮慶岳：以新創事業發展來看，台灣的設計與創意的人才充沛，薪水低，
按理來說，應該可以發展成為一股可觀的產業能量，卻沒有見到成果。
而且因為人民對政府所安排的未來，與國家在國際間的定位都不信任，
使得政府、年輕世代、產業未來，這三者之間無法有效連結。

阮慶岳 (以下簡稱阮)：許委員自 2015 年進入國會，關注的內容聚焦在新創產業等面向，請就您的觀察，談一談有關台灣未來的產業發展機會。

許毓仁 (以下簡稱許)：談產業或教育之前，我想先談一談剛從北歐回來的感想。北歐國家的共通點，第一是重視生活品質，不以追求效率和金錢為唯一價值觀，相較於台灣社會在快速發展的腳步之下，已經捨棄了一些基本的價值。以哥本哈根來說，民眾多以腳踏車代步，不論是移動的速度，或是保持運動的狀態，都讓這個國家的人民看起來特別有活力。

第二是北歐國家推展「無現金社會」，人民不用現金交易，一個人從出生到死亡的每一筆消費，都可以從電子金融的交易方式被記錄下來，當然這個前提是，政府對人民極端信任，人民對政府也具有同樣的信任，因此，是否擁有現金（財富）的事情，就顯得不重要。反觀台灣或其他亞洲國家，很喜歡以現金（鈔票）來彰顯自己的財力，重視貨幣價值，把買房子當成人生的目標；我的感想是，儘管台灣的科技發展和世界同步，但人們仍然還是用 40、50 年代，貧窮落後時期的思維在過生活，必須藉由擁有甚麼才能證明自己的社會經濟地位。

阮：北歐國家的人民對政府有信心，可能其一是對國家機器的運作有信心，其二是對政府所安排的未來有信心。但這兩者，在現下的台灣社會都不具足，也正是因為人民對政府所安排的未來，與國家在國際間的定位，都不能全然信任的緣故。至於政府、年輕世代、產業未來，這三者之間無法有效連結的問題，請教許委員的看法與建議。

許：政府、人民、產業，三者沒有在同一平台上，就無法對焦，把這三者連結起來，也是我們目前正在積極努力的方向；以現況來看，政府似乎祭出許多方法，提供很多資源，結果卻造成許多假象，例如創新創業看似蓬勃，但是大環境並沒有支持。我個人認為，這和台灣一直是以「恐懼型思考」有關，用一種「缺甚麼，做甚麼」的思考在經營我們的未來。但我們其實應該發展自己的獨特優勢，把我們擁有的，發展成別人也想要擁有的。

阮：「HOME 2025：想家計畫」這個展覽，就是在思考台灣的建築設計產業持續在發展，但卻似乎無法突破，可是台灣的科技業，在技術面有些已經跑到全球的前面，但是好像與台灣又沒有直接連結，技術發展與本土產業間似乎是分裂的。歸納起來，可以發現台灣的製造業，一直在服務其他國家的跨國企業發展，對台灣本土產業發展和台灣人的

以既有空間改建成社會住宅，就必須和開
發商有新的遊戲規則，這是一個值得探索
的議題。———許毓仁

政府可以考慮從現有的新建案中，撥出一定比例做為
社會住宅，譬如先出租，之後建商可以收回出售，居
住者與建商的權益都可以被保障。———阮慶岳

攝影／蔡敏佳　協力攝影／劉興偉

生活影響並不直接，這種斷裂應該重新思考，讓設計與技術產業兩者有效連結，從而成為台灣的獨特優勢。

許：我認為這是心態問題，台灣的工業發展進程快速，不論是從家庭代工到電子代工，或是台灣的鐵皮屋和方正的公寓，一切都是效率為上；如果把時間壓縮來看，這一切都像是大量而快速的生產線產品，只看到功能，不在乎居住者的感受，建築沒有個性與差異化，在這樣的立體空間裡面生活，很自然想到的就是坪效，不容許留白的空間，也使得人居住其中，沒有發呆或思考的餘裕。最後，當全球走向生活產業的時候，台灣文化的斷層就顯露無遺，我們想要發展文創，但是慣用以往的「生產思維與模式」，做出來的結果就會顯得匠氣，不夠自然。

阮：從全球經濟發展趨勢來看，企業資本對社會的影響力越來越大，例如韓國前十大家企業，可以操作的資本額，可能遠比國家都還多，這是很可怕也必須面對的現實。

許：工業革命後兩百年的現今，隨著新經濟模式產生，是否會造成財富的重新分配？如果沒有，

就沒有辦法形成社會階級性的流動，當財富的創造不是透過硬體建設的時候，應該有機會讓資本產生流動，然而台灣的資本過於聚集在房地產和股市這兩個產業，年輕人根本沒有機會進入，造成資本無法流動，如此一來，就會逐漸形成 M 型社會，貧富差距越來越明顯。對於未來台灣的經濟發展，必須先去思考 20 年後，台灣社會將面臨「安居樂業、老有所終」這兩大社會問題，善用手邊的資源，優先去處理。

阮：「安居樂業、老有所終」這兩大社會問題，總結下來都跟居住問題有關，有關社會住宅政策，您的看法是甚麼？

許：當然持正面肯定，政府應該提供社會住宅計畫，以北歐的社會住宅政策為例，採長租型，十年到數十年租期不等，可依據承租者的需求作租期調整。

阮：台灣的人口成長已經停滯，房屋的供給量已經過剩了，都市人口也在逐年減少，這是首先應該正視的問題。我的看法是社會住宅應該分散在各個社區，而非集中於一處，年輕人對於居住地的選擇，會和地緣、社交、工作地點有關，而非

許毓仁：很多人談到產業發展，很喜歡說，台灣的市場小，
因此無力發展成產業，以政府的角色，應該放棄雨露均霑式
的補助，全力扶植具有潛力的公司或品牌，有計畫性地推展。

單一只考慮租金的問題，因此，政府可以考慮從現有的新建案中，撥出一定比例做為社會住宅，譬如先出租，之後建商可以收回出售，居住者與建商的權益都可以被保障。

許：以既有空間改建成社會住宅，就必須和開發商有新的遊戲規則，這是一個值得探索的議題。

阮：以新創事業發展來看，台灣的設計與創意的人才充沛，而且薪水低，按理來說，應該可以發展成為一股可觀的產業能量，但現況來看完全沒有成果，就您的了解，政府在文創產業扮演何種角色？

許：台灣的專業人才，在中國可以得到更大的發揮空間，這是殘酷的現實，十幾年前被挖角的是高科技人才，最近幾年是創作人才，寫劇本、電影後製、設計界等等，這些可能是更大的隱憂。

很多人談到產業發展，很喜歡說，台灣的市場小，因此無力發展成產業，但是以丹麥的自行車店來說，每一台都是手工打造都有特色，一台售價合台幣六萬元，我很好奇這樣的小店要如何生存？但店家跟我說，他們現在只能接三個月以後

的訂單，換句話說，一家小店不追求規模，但是供應全球市場，65％的訂單是來自歐洲大陸本土，35％是其他各地，其中有40％是網路下單，這是跟全世界的人做生意的思維。

以政府的角色來說，應該放棄雨露均霑式的補助，學習韓國支持產業的作法，全力扶植具有潛力的公司或品牌，有計畫性的推展，台灣早期是扶植科技業，接下來應該是生活風格經濟的時代，尤其在內容產業這個領域；我認為，產業發展，不應盲目追求規模，選擇目標消費族群的策略，是台灣未來發展生活產業可以學習的方向。

對談整理｜吳秋瓊

天地棲

家的永續經營

One with the planet

designer × company

方瑋 × WoodTek 台灣森科

吳聲明 × 新能光電

王家祥＋蕭光廷 × 佳龍科技

曾柏庭 × 3M Taiwan

曾瑋＋林昭勳＋許洺睿 × 初鹿牧場

方尹萍 × 春池玻璃

關於家的永續經營，關乎環境與再生資源，而真正的核心關鍵可能會落在人與宇宙的主體關係的辯證上。現代建築面臨的問題，是設計者在「無我」與「有我」間的種種矛盾與病徵，這也是在宇宙大我與個人小我孰輕孰重的思索，尤其當人類豢養出來的無數怪獸（例如資本主義鼓勵消費一切的觀念）正四處橫行時，二者間的關係與優先次序，尤其應當被設計者認真看待。當建築是以人作本位思考時，所謂的「人」，究竟是一己的小我，還是芸芸眾生的大我？而建築設計除了成就自我與業主外，有沒有其他更廣泛的目的或意義存在，譬如能否以建築來對抗私利與慾望的誘惑，同時對於永續共生與資源再生等議題，做出更認真誠懇的省思回答。

這思考是對啟動逾 200 年的現代性（若以工業革命作標誌劃分），科技高度發展與人本思維極度普及，因而衝擊人造物與大自然的共生關係，所衍生當如何重新看待二者關係的辯證，也是為現代建築新闢一條合理也健康的路徑嘗試。

永續環境與再生資源的議題，已是人類社會的未來共識，設計者如何積極與產業界合作，一起從人類的住居環境思考起，應是不可迴避的責任與挑戰吧！

—— 策展人 阮慶岳

One with the planet: do green and live green

Curator
Ching-Yueh Roan

A sustainable home community hinges on environmental wellness and conscientious resource use. The core of what makes this arrangement possible likely lies in the ontological relationship between man and the universe. Contemporary architects often have to struggle between developing an environmentally-thoughtful design — something that is sustainable yet yields little profit — and anthropocentric creations that are guaranteed cash cows, but environmentally counterproductive. These struggles are made more real as consumerism and the dollar sign override everything else. But architects and designers have a bigger picture to consider: should the core of a design be based on a narrow sense of anthropocentricity, or the environment and the universe as a whole? There must be a moral authority for us rely on as we resist the temptation of selfishness and wants, while look for resource-smart solutions that ensure a future for humanity.

These struggles dated back to the Industrial Revolution that enabled new manufacturing processes and dissemination of anthropocentric thinking; the result was escalading environmental degradation and the brokenness between man and nature. This disruption forces us to rebuild a new balance between the two, and contemporary architecture is given uncharted territories to honor the needs of mankind and the environment: we are a tiny part of this cosmos, the awe and a special connection with this remarkable world would make us much better beings — more thoughtful, inquisitive, empathetic, kind and caring.

Environmental wellness and green energy solutions are at the very forefront of our consensus. It is high time now for designers to work with industrial developers to rethink human habitat, and its future on a quickly disintegrating planet.

05

積木之家
HOUSE BLOCK

思考未來的住家，可否來自於自然而越趨於自然？！方瑋建築師與提供 CLT－縱橫多層次實木結構積材系統的台灣森科，讓木結構變成一個堆疊的狀態，結合五金構件，不需用柱樑系統去劃分板跟牆，讓未來住宅結構是具彈性組織而非硬性阻隔。利用堆積產生的空隙，加上玻璃樓地板的穿透質感，讓生活空間中的水平、垂直動線都是連通與流動的，而空隙轉折處可置放生活物件，也可以是動植物生長與活動地帶，以期與環境共棲共長為自然之屋。

Can future houses come from nature and imitate nature? Architect Wei Fang builds a layered wooden structure, using metal joints and cross-laminated timber (CLT) provided by WoodTek. Since the structure is relieved of the limitation of post-and-lintel system in its distinction between boards and walls, the future house favors flexible organization rather than permanent divisions. The gaps between layered slats and the interpenetration of spaces between the glass floors manifest a sense of flow and connection between horizontal and vertical circulations. They also serve as storage spaces as well as incubators for plants and animals. The natural house grows and cohabitates with the environment.

設計者：方瑋 Wei Fang
合作企業：台灣森科 WoodTek

FUTURE
2025
—————— 2025 年的世界，科技持續發展，但建築卻變成是一個古老的環境破壞課題。長久以來勞工來源的斷層與各種建築材料的取得方法，對於環境破壞的隱憂也浮上檯面，迫使人類對於建築形態、營造過程與生活樣貌開始徹底地改變。——方瑋

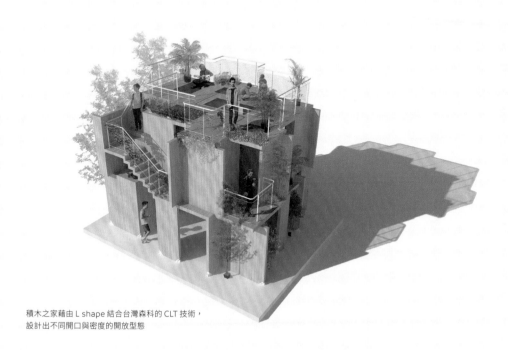

積木之家藉由 L shape 結合台灣森科的 CLT 技術，
設計出不同開口與密度的開放型態

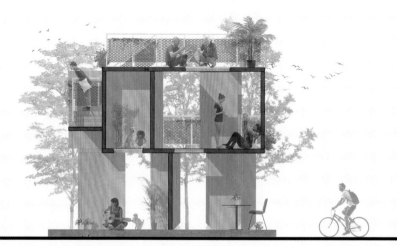

1樓預設為全開放式的社交空間，2、3 樓漸成更私密的生活空間與開放式的屋頂陽台

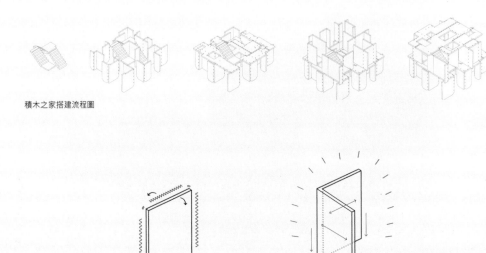

積木之家搭建流程圖

the old days 被動分隔

2015 主動圍塑

過去的牆面，強調的是區隔；未來的牆面，強調的是彈性組織與塑造領域

內與外

領域性

現今模式

保有領域的流通性

■ 室內空間

▨ 室內外緩衝空間

室外空間

現代家庭結構的多樣化

創作說明｜積木之家

2025 的台灣，城鄉間的人口組成結構改變，住宅的需求也開始重新定義。家—作為居住的基本原型，能夠隨著不同類型居住者的生活方式和地點，調整空間型態的可能性變得更為重要；營造業缺工的危機也是迫切的社會議題，許多營造業也開始思考新的建造技術，來達到環保、快速、易於建造的新標準。

積木之家／HOUSE BLOCK，是一個家的原型，也是一種新時代的木構造建築系統。藉由我們創作出的 L shape－空間／結構單元與台灣森科 CLT 營建方法的結合，發展出一套打破過去以固定結構作為框架的建築模式，具有可快速建造、空間即結構、可調整式型態特性的建築思維。我們藉由 L shape 單元的組織變化，讓不同的空間型態在住宅中得以自由產生，居住者可依照不同生活的需求與特性，安排與環境、人、活動之間的各種領域關系；當生活所需的空間規模需要增大或縮小的時候，整體空間也可以藉由平面與垂直方向的局部單元重組，重新整合出符合居住者需求的空間樣貌。

未來，家，將有機會成為一個變動的載體，在室內外都以一種更具自由、有趣的狀態與環境及人、動植物等，持續發展出更有機多樣的生活風景。

WoodTek 台灣森科

很高興能與方瑋建築師一起參與「HOME 2025：想家計畫」，在這次計畫討論中，不斷與方瑋建築師進行各空間樓層的關係討論，以及木材所呈現出的質感及接合的配置等等……《HOUSE BLOCK》集結了台灣與國際團隊：WoodTek 台灣森科、都市山葵建築設計工作室、奧地利 KLH CLT、加拿大 RJC 結構設計、德國 Timber Concept 組裝統籌及義大利 rothoblaas 的團隊共同完成，也因為此案中也特別使用義大利 rothoblaas X-RAD CLT 連接系統，可減少組裝時間與工序，並且能重複拆運，減少不必要的時間與材料浪費，表現出與現代木構造與科技結合的完美搭配。

06

micro-utopias

未來，很多家庭仍居住在老房子內，面對原有空間不敷使用、建物老化的問題，吳聲明建築師針對台灣四、五層樓的舊公寓提出了更新的可能。他計畫運用新能光電研發的發電玻璃作為玻璃帷幕，其現有的環保發電、遮陽隔熱與節能等功能，若再加入集能、蓄能的概念，未來的老屋將藉由小小的介面便能自產能源。新的帷幕作為房子的皮層，讓內部跟外界有了新的空間連結，對原有住宅空間配置與功能的調配，產生了更多彈性的想法。

In the foreseeable future, many families would still be living in old houses. Considering the inadequate space and weathering of existing buildings, architect Sheng-Ming Wu proposes renovation plans for four-to-five stories apartments in Taiwan. Using the electro-generating glass curtain walls provided by Sunshine PV Corp., these old houses will be able to generate energy with glass interfaces that work as sun screens, while conserving and generating energy. The new curtain wall acts as the skin of the house, while the inside and outside of the house enjoy new spatial connections. It will also provokes more flexible programming of the spatial layout and functional arrangements.

設計者：吳聲明 Sheng-Ming Wu
合作企業：新能光電 Sunshine PV

Many little Pieces to a whole；以「微小」介入的「巨大」效應。——吳聲明

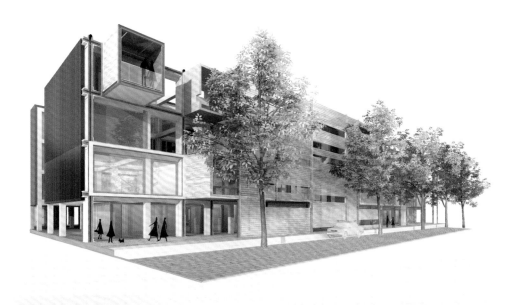

整合吸收太陽光與熱的透明帷幕牆，串連屋內溫控循環系統，也同步
更新房子能源供給與流動的方式，將老房子改頭換面

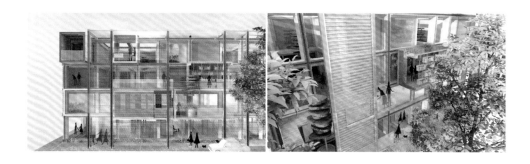

設計策略：

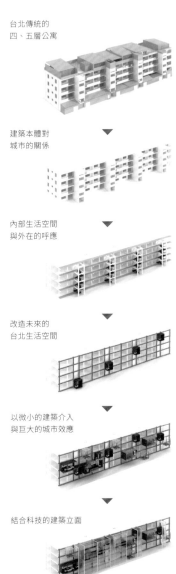

台北傳統的
四、五層公寓

▼

建築本體對
城市的關係

▼

內部生活空間
與外在的呼應

▼

改造未來的
台北生活空間

▼

以微小的建築介入
與巨大的城市效應

▼

結合科技的建築立面

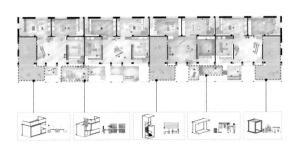

使用空間的平面配置

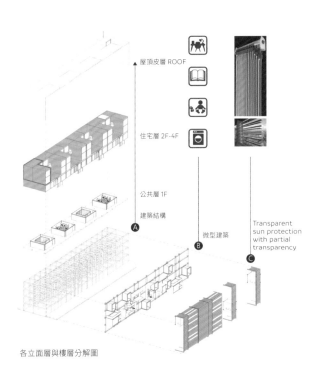

屋頂皮層 ROOF

住宅層 2F-4F

公共層 1F

建築結構

Ⓐ

微型建築

Ⓑ

Transparent
sun protection
with partial
transparency

Ⓒ

各立面層與樓層分解圖

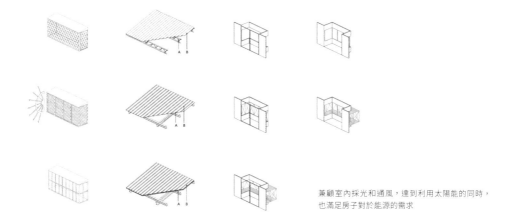

兼顧室內採光和通風，達到利用太陽能的同時，
也滿足房子對於能源的需求

創作說明｜micro-utopias

「機會」是台灣新生代建築師的奢侈品，既然能做的不多，但是能在對的時間、做對的事就顯得很重要了。首先認清事實：既然沒有「大」案子，如何思考通過微型的建築改造去影響都市整體？而都市就像是活的生物，各部位都是相互關連，即便我們台灣城市的都市空間並不友善，但是藉由人民特有的混合使用與有機改造，也讓空間饒富生氣。

如此，我們能做的就很明確了：以微小的建築介入與巨大的城市效應。那如何把握這微不足道的建築介入呢？介入的微小是相對而言的，如果把握不當，極有可能成為傷害城市紋理的「傷口」。因此，我們有系統地對台北老舊的四、五層公寓以及演進過程進行研究，希望從本質來改造台北、關注我們的改造對城市肌理的影響。最後，提出能保證持續地改造的配套方案，讓更多「介入」可以發生。這微型介入針對使用者的實際需求，同時確保對原有城市紋理的尊重，提升現存的價值；致力於發掘和結合當地和現有空間資源，而不是依靠外來的建設資本；讓使用者參與和共同創作，讓使用者產生歸屬感；重點是專注於微小，是一套自下而上的介入。

微小建築介入的目的不只是滿足改善區域的需求，更是希望對更大區域提出改造的邀請，不只是單純的保留而是希望可以催化「都市保育」的整體效應。

新能光電

經由各階段設計精進的過程，稍稍了解建築師觀看建築的面相以及關注的焦點，也很欣賞建築師與企業產品結合發揮的創意。吳建築師從事都市老房子更新保育的工作，計畫使用整合吸收太陽光與熱的透明帷幕牆，串連屋內溫控循環系統，將老房子改頭換面，也同步更新房子能源供給與流動的方式，並兼顧室內採光和通風。點明了建築師對於光電與光熱科技結合建材產品的期待，我們會努力朝此方向，研發出更新的產品。

07

融合
Merge

在未來，能想像材質可以無限循環；使用者可以對同一材料，在不同的時期改變成不同樣態，重複地運用與再製嗎？將來需要不斷移動與轉換工作場合的空間型態佔大多數，加上全球暖化、資源越趨耗竭，人們日常使用的資材勢必需要被有效利用與整合。王家祥環境工程師、蕭光廷設計師與將電子廢料資源化處理的佳龍科技預想 2025 年時，空間、產品的材料與功能都開始融合在一起，也許研發一套材料資料庫與辨識系統以供使用，每個人可以自行設計與製造，同一種材料可以重新回到家裡被使用（例如家具家飾），環保又具經濟價值，在未來的生活空間便可以著手執行全回收零廢棄的理念。

If materials have infinite recycle times in the future, can users transform the same material into different configurations for reuse and remaking? The constant mobile and changing of working venues will become the future norm, while the condition of global warming and resource consumption continue to worsen, the materials in everyday life need to be recycled and integrated in an efficient manner. Environmental engineer Jackie Wang, Designer Henry Hsiao, and Super Dragon Technology envision an integration of space with materials and the function of products in 2025. A material database and recognition system would enable people to design and manufacture by themselves. The same material may be recycled and reused in the house as part of furniture or clothing, fulfilling environmental and economical values, while achieving the zero-consumption ideal of future living spaces.

設計者：王家祥＋蕭光廷
Jackie Wang ＋ Henry Hsiao
合作企業：佳龍科技
Super Dragon Technology

FUTURE
2025
———— 2025 年，我們相信物質將會更充分地被應用於生活環境中，隨著天然資源因高度消耗而減少，完善的回收體制與先進的環保思維結合再生科技的突破，材質的永續性與美學將突破以往的限制，以更人性化的樣貌呈現在生活裡。—— 王家祥＋蕭光廷

完整的家具平台，使用者可以輕易增加、更新、汰換部分或全部零件，材質循環中可依照個人喜好重複再製

Big Idea

隨著不同階段的生活與住家的搬遷，居住者對於家具的需求也會隨之改變

大學生	社會新鮮人	同居
(5 坪雅房／共居)	(10 坪獨立套房)	(15 坪公寓)

隨著人口的增減，家具可以被結合或拆解，更可以透過 Merge 的回收系統，
將材質分解並再製造成全新傢俱。

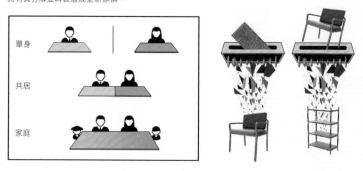

以材質知識的基礎與佳龍科技的研發技術，隨心所欲地使用各式各樣的回收材質

創作說明｜Merge 一融合

台灣未來家庭的模式，將因為房價不斷地攀升與低生育率而有明顯的改變，包括居住空間變小、家庭人數變少與搬家次數更為頻繁等。家具在台灣是不被重視的品項，多數人對於家具的選購以價格與實用性為主，對於家的「投資」依然是以裝潢、木作為優先，人口變少與更頻繁的搬遷，都將使得購買好家具並長期使用的意願變得更低。

設計概念是建造一個讓物質無限再生循環的家具生態系統。設計者可提供各類設計在一個平台上讓使用者選購，並針對需求與喜好進行尺寸、功能的客製。家具主要材質為佳龍科技以精練技術再製而成的環保回收材，回收材質將以不同的特性進行分類，創造出更多元的可能性，而日新月異的加工技術也將實現新的再生美學。再生材質將可被製造者輕鬆地回收再製，因此使用者可以在不同時期或需求之下任意變更部分零件進行尺寸變更、功能延伸、毀損零件修復，以延長產品的生命週期。

佳龍科技

王家祥與蕭光廷設計團隊在回收建材的研發，製造和發展有很多的創意和技術上的突破。「Merge 一融合」利用佳龍再生應用之材料，整合各式基本素材，重新審視價值與效能，玻璃、塑膠、銅、鐵……等，結合綠工法、節能系統、省水系統、智慧建築系統，革新建築新趨勢。

08

反轉城市
Inverted Figure & Ground

設計者：曾柏庭 Borden Tseng
合作企業：3M Taiwan

曾柏庭建築師結合資源豐富的 3M 公司，攜手合作 HOME 2025 的想像提案。這個想像是建構在交通基礎建設的重置，進而重新定義城市的基礎涵構與生活方式，同時透過綿密的物聯網絡，全面連結居住與工作、移動與物流。在此架構之下，地面得以獲得釋放，綠地得以設置，建築與自然得以平衡。家，在此可以是動態的移動載具，高鐵可以是行動工作室、觀景套房或是物流運輸，車站成為資源補給或商業交易的產業綜合體。曾柏庭從六萬多種的 3M 產品中選出具有進化的潛力物質加以運用，例如將菜瓜布變成隔熱棉、反射紙當作絕緣材、淨化器成為飲水機等，推動建築產業的再造及革命。

Can home be the confluence of living, working, sightseeing and transporting all at once? Borden Tseng, the principal of Q-Lab, together with 3M, explored the possibility of redefining the next generation of city with the model of Transportation Oriented Development & Infrastructure (TODI) behind this proposed ideology. The concept of HOME 2025 is to connect living with working, mobility with logistics, together creating a three dimensional network of interconnectivity that can generate more business opportunities with less natural resources, thus achieving the ultimate sustainability. Borden also conducted an in-depth research on 3M products where he transformed the original materials into different usage such as wall insulation and heat resistant partition for high-speed rail or MRT cargos. Borden believes that our living environment can be furthered improved and diversified by inverting the figure and ground.

人類文明的推進始終與城市發展的架構有著密不可分的關係。而城市的架構又與街廓道路的規劃有著最直接的因果效應。街廓道路的規劃更影響人類的居住與工作、移動與物流，甚至產業結構的全面改變。 —— 曾柏庭

設計構想生活空間中食衣住行的空間重新使用的可能

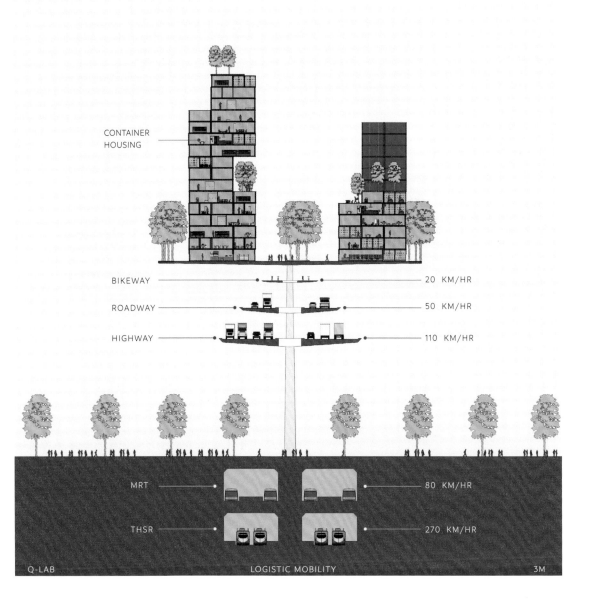

CONTAINER
HOUSING

BIKEWAY ——————————————————— 20 KM/HR

ROADWAY ——————————————————— 50 KM/HR

HIGHWAY ——————————————————— 110 KM/HR

MRT ——————————————————— 80 KM/HR

THSR ——————————————————— 270 KM/HR

Q-LAB LOGISTIC MOBILITY 3M

未來的街廓不再被道路劃分，而是無邊界、可變動的高效率城市 2.0

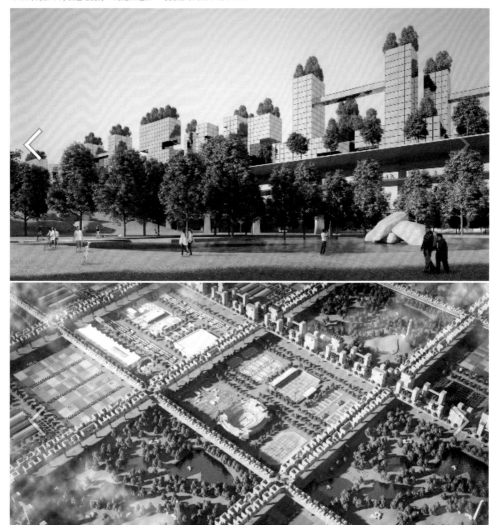

大膽構想工作、生活起居與旅行一起共時空的可能

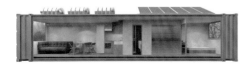

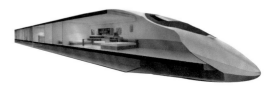

特耐裝飾軟片　室內裝飾玻璃貼膜　　　日照調節隔熱膜
噴砂貼紙　居家泉水淨化　　太陽能模組

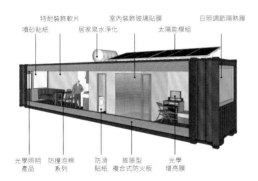

光學照明　防撞泡棉　防滑　膨脹型　光學
產品　系列　　貼紙　複合式防火板　增亮膜

廚房 / 工作室　　臥室　臥室　臥室　臥室

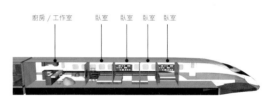

創作說明│反轉城市 Inverted Figure & Ground

我們提出：城市的基礎建設為高架複層式交通系統（道路、公路、鐵路、捷運、高鐵等）。此一系統不僅能提供移動及物流的功能，也能同時滿足居住與工作的需求。街廓將不再被道路劃分，取而代之的將是無邊界的、可變動的、高效率的城市 2.0。

Q-Lab 與 3M 的合作將有助於上述理念的落實。3M 長期致力於基礎建設與民生用品的開發，Q-Lab 則擅長利用既有的科技轉換成另類的用途。此次的研究提案，Q-Lab 將廣泛轉換 3M 的 know-how 在未來的基礎建設及住宅原型上，並提出一系列 3M 可於 2025 年推行的未來產品。

09

D-House

邊淋浴，邊看到牛在窗邊吃草的民宿，你想住住看嗎？曾瑋、林昭勳、許洺睿設計團隊與初鹿牧場合作的「D-House」，以廢棄稻稈作為發想的起點，設計了大面草磚牆，搭配簡單的 RC 鋼構及包覆建築物的鋼浪板所組成的房子，具移動性且未來讓人們可以自行換草、組裝。並以此單元房為原型，將過去長條形牛棚空間，延展轉化為新型態的連棟民宿；中間走道設置為開放性公共事務進行的空間，原本的飼料槽設計為泡腳的地方，廚房配置在走道面，一家煮菜其他家可前去搭伙，私密空間如臥室、浴廁則設置在面對牧場的方向，以此傳遞出未來居所，有著場域混雜感，並添加了許多自然野放的氣味。

Would you like to live in a vacation rental and see cows grazing by the window as you are taking a shower? The design team of Wei Tseng, Chao-Hsun Lin, and Ming-Jui Hsu collaborate with Chulu Ranch on D-House. Taking advantages of mobility and convenience of the materials, they construct the house with replaceable straw bales for wall constructions, simple reinforced concrete framework, and corrugated steel roof panels. The house unit is a new type of vacation rental based on the elongated conventional cow shelter. The central corridor of the house will be open to public events. The feeding buckets become foot soak basins. The kitchen is open to the corridor, encouraging food sharing between friendly families. The private spaces, such as bedrooms and bathrooms, are open to the ranch. The sense of hybridity in the place adds dimensions to the wildness in nature.

設計者：曾瑋＋林昭勳＋許洺睿
Wei Tseng ＋ Chao-Hsun Lin ＋ Ming-Jui Hsu
合作企業：初鹿牧場 Chu Lu Ranch

**FUTURE
2025** ———— 在面對人口結構，生活模式與生態環境的改變；在 2025 年，家的概念將成為一種退化不完全的「畸形器官」。家將成為滿足我們生物性格（繁殖、排泄、清潔與飲食）的最終場所，成為一種「科技穴居」的概念。同時公共空間將擔負起許多之前「家」的社會意義。 ——曾瑋＋林昭勳＋許洺睿

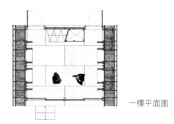

一樓平面圖

利用農業廢棄物－稻桿的隔熱性與減噪力，發展出簡
易工法來降低施作門檻，讓一般人都可以很快地建造
與維修自己的家

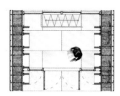

二樓平面圖

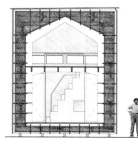

立面圖

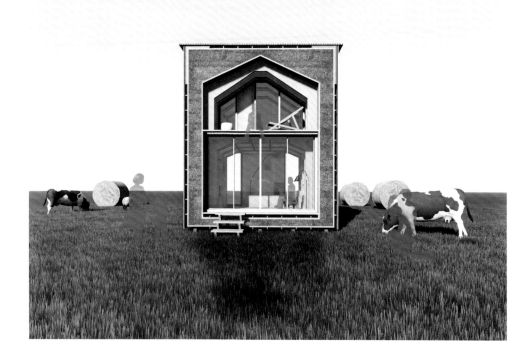

設計簡易施作的結構系統，並在內部空間將部分結構與家具結合

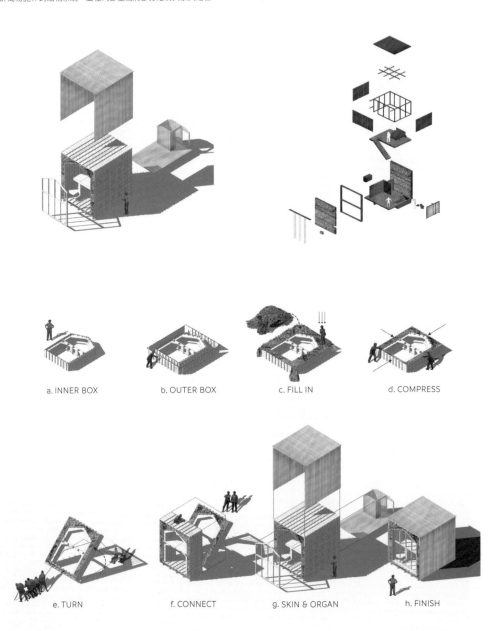

a. INNER BOX b. OUTER BOX c. FILL IN d. COMPRESS

e. TURN f. CONNECT g. SKIN & ORGAN h. FINISH

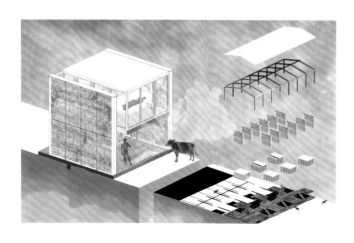

從身體勞動、資源回收與建築構築法等方式重新去理解建築

創作說明｜D-House

如果 20 世紀的建築是關於類型學與形式的討論，那 2025 的建築所面對的方向為何？這一問題正如同我們對建築的關心，從單純形式的美與機能的合理性，到現在的問法變成建築物對環境是否友善？建築的提問從單純視覺的提問變成一種擬人法（personified）的提問。我們認為在 2025 年的建築應該更為激進；建築應該成為一種器官：一個消化器官。它不再是一個消耗資源的建構行為，而是一個利用廢棄物達成建構目的的產業。

在本案中我們利用農業廢棄物－稻稈，作為主要材料；它除了有極佳的隔熱係數與減噪的能力之外，還可以替農民增加額外的收入。針對這種材料特性，我們發展出一種簡易的工法來降低施作門檻，讓一般人都可以很快地建造與維修自己的家。這一方式可以降低人們對一般營造系統的依賴。

在內部空間中，我們將部分結構與家具結合（如流理台、桌椅與衣櫃等等），當人們在家中生活越久需要越多的置物空間，這些家具將會和結構產生鍵結，人們的家就越穩定；結構體已不再是發生事件的三維空間的界定者－我們讓結構產生詩意的想像。如此一來，我們將從社會結構面（Social network）、人的身體勞動力（Human Labor）、資源回收（Up-cycle）與建築構築法（Tectonic）等方式重新去理解建築。我們創造新的建築語彙與自明性（autonomy），我們去除建築中的 Form，我們討論的是 Shape。建築物不再追求永恆，它會隨著時間新陳代謝：成長或消失。

初鹿牧場

我們非常享受這次與忠泰基金會，以及與曾瑋、林昭勳、許洺睿設計師們溝通討論的過程，也很期待從開始的想像到成品會是甚麼樣子。我們覺得能將夢想中的家園及生活方式透過與建築師的溝通碰撞，夢想是會被實現的，正如同初鹿牧場剛開始也是老闆年輕時候的一個夢想，最終被實現，並且讓它愈來愈好。

十年後的家，
是資源再生利用與共享
公共空間極大化，
擔負更多「家」的責任

Interview
曾瑋、林昭勳、許洺睿

於英國建築聯盟學院（AA）學習期間，曾瑋曾經離開學校
兩年到一家造船廠學習手作工藝，鄰近的餐廳不時來木工
廠，把廢棄的桃花心木碎片視為寶貝地帶回去，後來才知，
這可以當成煙燻美味食物的材料。那時，常常徘徊在附近城
市的街道上，建築大樓底層的陰暗角落經常聚集著無家可歸
的遊民，在大樓外面提供暖氣的排氣管邊集體取暖……這些
在建築之內和之外的經驗，引起曾瑋對人與環境的興趣，對
他來說，建築早已經超越形式（Form）的表達，更重要的是，
生活在其中的居住者如何"移動"，建築如何和身體互動、
心靈如何和外在地景互為流動，在「虛」和「實」之間，建
築師如何以獨特的觀點「臆測」下一個世代的生活感。

曾瑋認為十年後的家，以資源的再生利用與「共享」為未來
居住提供永續方案。地球正面臨物資耗竭，環境趨向艱困的
時代，如何消化（再利用），將廢棄物資轉換為科技建材；
捨棄昂貴、過度耗能的建材，選用生活中垂手可得的資源，
降低建築的門檻，將專業技術公有化，簡約地蓋起屬於自己
的房子，留下更多心力，增加更多人與人之間的經驗交換。
就像此次與初鹿牧場合作的「D-House」以種植生產剩餘
的、人們廢棄不用的稻草作為草磚牆的材料，有效解決廢稻
草被燃燒處理時所產生的二氧化碳問題，又重新爬梳了居住
模式的內外層定義。

將廢棄物資轉換為科技建材，選用生活中垂手可得
的資源以降低建築成本，並以身體參與感受空間的
存在，翻轉「價值」與「價格」之間的迷思。

回憶起小時候在眷村成長的記憶，街坊鄰居互動頻繁的人情味，家家戶戶物資不豐但心靈滿足。曾瑋說：「未來的家，應該將個人私有空間極簡化、極大化共享空間。」私人居家僅僅提供基本生存的飲食、繁衍、清潔、生理排泄等功能，形成「科技穴居」的概念，而公共空間將擔負更多「家」的責任。回想起到異鄉出差，總會和團隊租下一棟公寓，一起過著像當地人的生活節奏，共同料理、共食、共同討論，群體的共享經驗無可取代，而建築在這之間扮演空間引導的角色。

自然地景中，生態和諧地永續共存、誕生與消逝；工業化之後的城市建築以人為主體，排除了多數生物生存的可能，企圖創造永恆不滅的柱狀物。曾瑋團隊設計的稻稈造屋概念不只可運用在住宅，同樣也可以運用在家具系統設計之中，增加居住者與自然素材的互動頻率並認為未來應該重新省思人與環境之間的關係，以身體參與感受空間存在的價值，並追求極低的建築成本，翻轉一般人對於「價值」與「價格」的迷思。曾瑋說：「我們正努力發展建築的標準化模組，分享給所有人」；以單元式建構家的組成，人人可負擔，並可依照人生不同階段而彈性變更家的規模，一切動線以人的生活為軸心，成為“一個活的建築”，無論在公共或私人空間的設計，皆鼓勵人回到社群社會，提升人與群體之間的關係價值。

2025 年時，建築不再高聳矗立，人也不再渺小微不足道，家該有的樣態，應是回到環境的本質，運用科技、秉持分享的概念，讓建築與環境的關係是流動的。人類歷經工業革命跨到享受極致物質的消費社會，在面對未來高漲的房價，應該返回原點，問問自己：「建築帶給自己的是幸福？還是永無止境的夢魘？」。曾瑋最後以班雅明於《歷史哲學論綱》中所言的「新天使」（Angelus Novus）為例說名：建築（建材）如同天使一般，被時代進步的風吹拂前進，但回頭凝望的是歷史走過的痕跡。建築師的任務是更大膽地質問居住的意義，且冒險地勇於嘗試超越物質性的一切，在天地間創造提供人類駐足棲息的空間。文字｜曾泉希、林珮芸

10

春池當鋪
Spring Pool Glass Pawn Shop

未來的家，是從點狀擴展到街道與社區，生活的創意動力是來自於大街小巷！

未來，去當鋪點當垃圾，還可以集點數或交換生活物品！方尹萍建築師與作回收玻璃的春池玻璃合作，發想可移動式的微型建築－「玻璃回收小當鋪」，運用玻璃透光性做成建築物的玻璃屋瓦結合木構造，將來可在社區街廓中作為以物易物的小舖，或者是體驗吹玻璃的工作坊，延展至公車亭、販賣機，例如投進去玻璃後可以換巧克力，然後邊吃邊等公車……感受到自己製造出來的垃圾重新用新的方式因應它時的美妙循環。

The future houses would serve as connected dots that form a street and a community. Originality in daily life comes from the alleys and lanes. In the future you can sell trash in the pawn shop and collect scores in exchange for basic necessities. Architect Yin-Ping Fang works with Spring Pool Glass for movable micro buildings of Glass Pawn Shop. Using the transparency of the glass tiles along with wooden structure, the pawn shop serves as exchanging stops or glass production experiencing workshops in the future community blocks. The structure can also be adapted as bus stops and vending machines. One can insert the glass tokens in exchange for chocolate while waiting for the buses, experiencing first-hand the effervescent recycling of garbage.

設計者：方尹萍 Yin-Ping Fang
合作企業：春池玻璃 Spring Pool Glass

FUTURE
2025
———————
一個朝向整合過去、現在、未來的時代，在 2025 年時，三次元世界將引進更多五次元的光與愛。人與地球的各種生物之間彼此更懂得尊重與互助合作。2025 年每一個家也將會是一個資源共享與懂得能源再利用的大家庭成員。 ——方尹萍

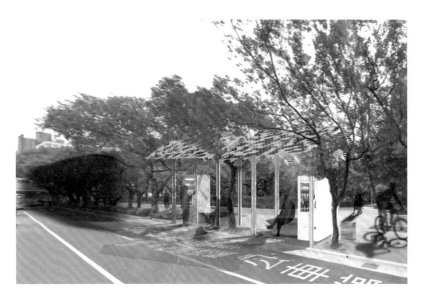

汲取春池玻璃透過玻璃回收再製，將廢玻璃重新賦予新價值的精神，設計社區典當小舖，
進行微型回收機制

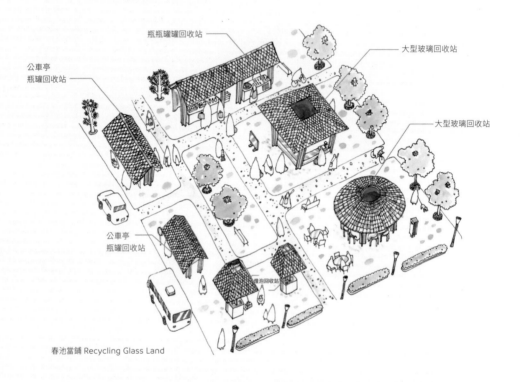

瓶瓶罐罐回收站

大型玻璃回收站

公車亭
瓶罐回收站

大型玻璃回收站

公車亭
瓶罐回收站

燈池回收站

春池當鋪 Recycling Glass Land

將垃圾分類回收再製造，變成社區物資交換機制

春池當鋪

未來街廓就如大家般一起共享體驗春池玻璃
垃圾變黃金的精神

未來家的組構變遷將是一個（非血緣）
大家庭模式延伸至街道與社區

創作說明｜春池當鋪

源起「HOME 2025：想家計畫」，與春池玻璃產業合作。共同一起發想與思考何謂代表台灣的設計？又何謂代表台灣未來家的可能性。經過多次與春池玻璃溝通與討論下，發現難能可貴之處：春池回收玻璃垃圾變成可再利用之原料的循環式環保概念。

在邁向垃圾過量的 21 世紀人類與環境課題時，2025年的家不再只是談論個人「家」的狹隘觀點，「家」的定義已是小至一個社群、大至地球環境的狀態。運用設計春池當鋪的概念，促進春池玻璃企業將回收玻璃處理過後，販賣原物料給其他企業再利用能源的價值之外，帶動大眾一起參與、身體力行地體驗回收資源再利用的環保意識—我們的垃圾將由我們自己將它變成黃金過程的美好體驗。

春池玻璃

初次聽到方建築師的構想計畫「春池當鋪」，讓我相當驚艷，原因在於方老師針對於「HOME 2025：想家計畫」的想像，不僅止於建築，更融入了春池玻璃最具特色的文化軟體。關於想家計畫，由建築師來設想企業與建築的無限可能，與其他合作案大部分都強調性能與建材的部分，但春池玻璃其本質為玻璃回收的產業廠商，其橫向發展含括回收、綠色環保、綠色建材、環境教育、文化藝術。方建築師巧妙地把這幾個點串聯起來，成為最具特色的「HOME 2025：想家計畫」。

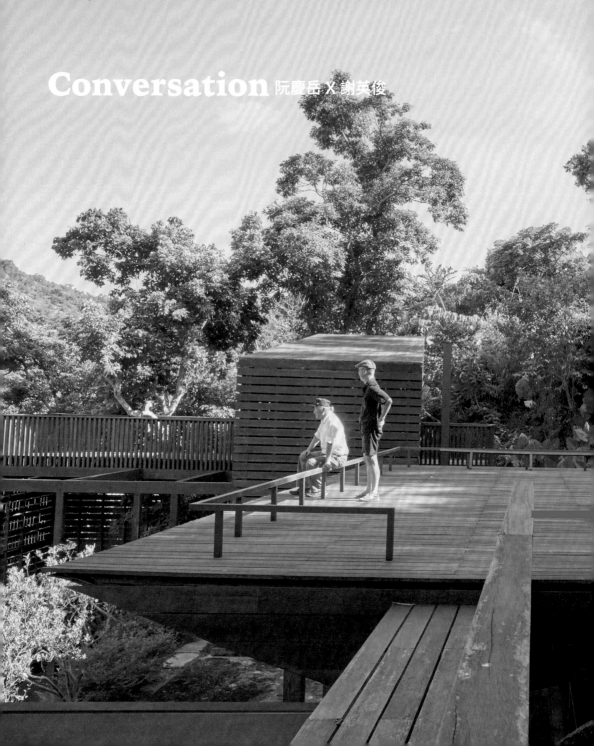

Conversation 阮慶岳 X 謝英俊

永續的家，
來自在地生活的多樣差異性

阮慶岳：永續建築的經營必須維持當代的多樣性、差異性，謝英俊的永續建築觀念，不僅僅是物質性的材料，更廣義的是看到包括社會問題、文化、經濟、勞動力、工作權等等，是社會權力結構的再分配。

謝英俊：在台灣談永續和綠建築，首先要把舊有的觀念重新建置，建築應該是當地文化的再詮釋與再生產，跟居住者的生活產生息息相關，當這些人被排除在外的時候，建築的多樣性、個別性、差異性，也都消失了。

—

阮慶岳 (右)
「HOME 2025：想家計畫」策展人之一，作家、建築師與策展人，著作及策展極多，包括文學類《黃昏的故鄉》、及建築類《弱建築》等三十餘本，2015 年獲中華民國傑出建築師獎等殊榮。

謝英俊 (左)
建築師，自 921 大地震起投入災後重建的工作，考量到災民的負擔，使用當地建材並做出容易建造的設計，提出與當地居民「協力造屋」的模式。隨後也投入四川大地震及莫拉克風災、尼泊爾地震等災區提供協助。曾多次參加國內外建築展，並且獲得許多獎項，包括美國柯里史東設計獎及國家文藝獎等等。

PLACE **ULTRA-RUIN 終極廢墟** – 位於台北近郊，由芬蘭建築師 Marco Casagrande 設計、改建一廢棄紅磚農舍而成的多功能空間與平台。如設計者 Marco Casagrande 所言：「當建築除去不必要的裝飾、華而不實的機械、無關緊要的整理修繕後，便是廢墟。廢墟是殘餘，不隨摩登時尚搖擺，是亙古的光影、空間、元素材料、構造、和時間。終極廢墟的要旨，是在設計廢墟成為『第三代城市』」。

攝影／陳敏佳 · 協力攝影／王弼正

阮慶岳：降低建築技術門檻的意義，
在於重新找回工作權，使用在地剩餘
勞動力。

阮慶岳 (以下簡稱阮)：從早年建造科技廠房，到了九二一災後協助南投日月潭邵族部落重建家園，謝英俊以低成本建材，集結在地勞動力，共同建造住屋的「協力造屋」概念，並以此為基礎，結合容易組裝，具有自由性與擴充性的輕鋼構，降低技術門檻，使得沒有建築專業知識的民眾，也可以自力造屋。2004 年，這套系統開始在中國河北、河南、安徽等地區推廣，協助農民自力造屋。2008 年走入四川偏遠地區，進行震災重建工作，後來也進入尼泊爾震災、菲律賓等，從邵族基地發展出來的強化輕鋼構體系與協力造屋概念，這些年來協助了海峽兩岸許多災民；想請謝英俊來談談：從科技廠房，客家文化建築，921 地震之後，對於永續建築的想法與轉換的歷程？

謝英俊 (以下簡稱謝)：與其說這些過程是轉化而來，不如說是因為遇到問題，解決問題，用實事求是的態度來處理。尤其在 921 之後，遇到的對象是原住民，具有弱勢、文化危機、環境敏感等特性，這些都是必須被解決的核心問題，並非我刻意去尋求，或是原先設定的，而是去找到相應對的解決方式。現在回頭看，才發現原來我在做的事可以歸納為永續建築，永續建築所涉及的，並非只有技術問題，更多的是包括文化、經濟的困境以及社會不公，如何跟永續的議題相扣合，這是我們作為建築專業者應該要努力的事。

阮：如果更具體化來談建築或家的永續經營，從謝英俊推廣的家屋重建系統，也是典型的代表作，其中所碰觸到包括文化、部落、語言、生態等等層面，請從現實發展出來的協力造屋與簡單化的構造系統，來談一談邵族協力造屋的案例。

謝：當年參與邵族災後重建的工作，第一個困難是部落沒錢，也缺乏現代技術，想有效解決這些問題，最好是就地取材、災民自建，因此就發展出強化輕鋼構體系與協力造屋工法，具有抗震、環保、安全、便宜、永續又可快速掌握技術的特性，說穿了，就是為了省錢，也希望災民成為勞動力，藉由造屋的過程，重建自我信心。建材方面，採用輕鋼構，竹子可以就地取材，水泥鋼筋用最小量。依據傳統原住民的生活習性來建構住屋，例如少隔間、多功能通鋪，坪數不大，但是使用效能高。建築必須具有文化傳承的意義，現代和傳統就不一樣，這些都是永續建築不可忽略的環節。

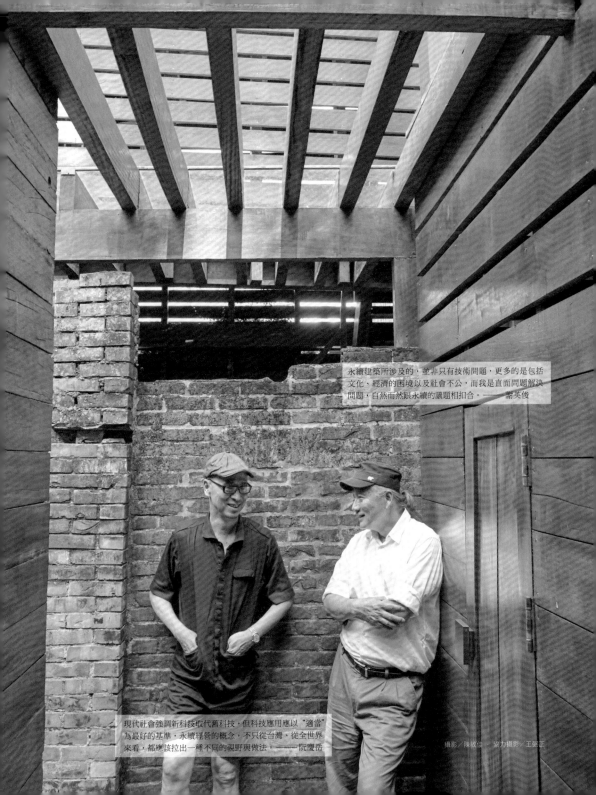

永續建築所涉及的，並非只有技術問題，更多的是包括文化、經濟的困境以及社會不公，而我是直面問題解決問題，自然而然跟永續的議題相扣合。——謝英俊

現代社會強調新科技取代舊科技，但科技應用應以"適當"為最好的基準，永續經營的概念，不只從台灣、從全世界來看，都應該拉出一種不同的視野與做法。——阮慶岳

攝影／陳敏佳 ‧ 協力攝影／王亞正

阮：降低建築技術門檻的意義，在於重新找回工作權，使用在地剩餘勞動力，不需要大型機具，材料取得容易的系統，請多做說明。

謝：想要克服非專業者造屋的困難、讓一般農民都可以做，首先，必須降低技術門檻，所以發展出螺栓、自攻螺絲的系統；協力造屋，是居民在現代建築工程中拿回工作權，如果沒有簡化技術，就無法使用當地人力，讓災民成為生產者、勞動力。讓左右鄰居一起來造屋，不僅牽涉到社區營造，更可說是社會結構重組。表面看起來很簡單，但背後的意涵很多。我就是面對了這些課題，去尋求解決方法，讓原本在災後無法站起來的人，願意投入重建家園，是這套系統的實質意義。

有關人類居住的這件事，70%的人類居所是生產行為，不是消費行為，大多數地區的人是自力造屋，廣大的中國農村也是自力造屋，(但都市人都無視於此)，不把建造的技術門檻降低，就會被迫成為消費者，協力造屋系統的發展，是站在70%人類的視角來看居住權益，這些人沒有話語權，沒有消費能力，一旦基本的權利被剝奪，就更容易產生社會問題。

阮：謝英俊的永續觀念，不僅僅是物質性的材料，更廣義的，是看到包括社會問題、文化、經濟、勞動力、工作權等等，是社會權力結構的再分配。

謝：建築應該是當地文化的再詮釋與再生產，跟居住者的生活產生息息相關，當這些人被排除在外的時候，建築的多樣性、個別性、差異性，也都消失了。

阮：永續建築必須維持當代的多樣性、差異性，這是非常重要的關鍵，也請談一談您對於台灣綠建築的操作方向與見解。

謝：在台灣談永續和綠建築，首先要把舊有的觀念重新建置。多樣性與差異性，和現代工業化生產是背道而馳的，因此必須先從大方向、大架構來看，不能只是看綠建築標章；舉例來說，強調電動車省能環保，但卻不去探究製造過程、使用過程的耗能問題，一樣的，談綠建築，必須從根本來看，真正的耗能問題，必須從整體來看。綠建築的基本，應從設計、通風、隔熱等建築結構開始做，而非針對物質性的材料來談。

謝英俊：70%人類的居所是生產行為，
不是消費行為，不把建造的技術門檻
降低，就會被迫成為消費者。

阮：謝英俊之所以看到問題，其實是因為已經在
思考那個問題，因此才有了解決問題的想法。以
您過去十年在中國的經驗，學習到什麼？

謝：在中國農村，每年要蓋一千萬戶農房，建築
師進到農村之後，發現原先為都會區這種僅佔
30％人類的消費性住宅所做的設計，在農村使
不上力。在大陸農村，建房是生產行為，建築師
只能做有限而簡單的事，要把農民可以做的事還
給他們。以我的團隊來說，只是藉由強化輕鋼構
為核心，結合當地建材、在地勞動力等，透過協
力造屋，把工作權與文化詮釋權還給在地住民，
這才是真正符合70%人類的需求與期待。

阮：謝英俊不認為外來的資本、權力和技術要控
制一切，而是必須結合在地材料，在地勞動力，
在地智慧應用到建築來，但是這套系統用在都會
區的可能性有多少？

謝：建築物的拆除，除了天災和戰爭之外，都是
人為居多，但是現代的房子要拆除，廢棄物處
理，本身就是問題，因此有一個解決辦法，就是
將建築分為主結構和次結構，例如主結構採用鋼

筋混凝土樑柱系統，耐用年限兩百年，這部份由
政府和開發商主導，次結構採用輕鋼構可能使用
二十年就更動，這部分居民可自建，這樣建築的
荷載變輕了，靈活性也變大，居民的自主性強，
在都會區使用，算是有效的策略。

阮：現代社會強調新科技取代舊科技，在競爭的
過程是寡斷市場，不是為了造福大眾，總結來
說，科技應用應以"適當"為最好的基準，永續
建築的概念，不只從台灣、從全世界來看，都應
該拉出一種不同的視野與做法，這是一個值得認
真討論的議題。對談整理｜吳秋瓊

共生寓

家的互動

Leave you never

designer × company

刘冠宏＋王治國 × 長傑營造

陳右昇＋邱郁晨 × 佳龍科技

翁廷楷 × 長虹建設

趙元鴻 × 台灣大哥大、通用福祉

彭文苑 × 3M Taiwan

田中央工作群（洪于翔）＋劉崇聖＋王士芳 × 利永環球科技

郭旭原＋黃惠美 × 新光保全

林聖峰 × 初鹿牧場

陳宣誠 × 秀傳醫療體系

這世紀以來，網際網路已經將世界大部分的地域與文化連結在一起，透過無所不在的社群媒體和通訊網絡，自然催生人們對「寰宇主義」（Cosmopolitanism）的想像：不論你身處哪一個時區或地球角落，我們都是同一個「共同體」的成員，透過網路，我們憂患與共。上個世紀，人們對生活世界的理解，時間與空間是難以分割的，「事件」必定發生在那個空間的那個時間中，但在「寰宇主義」的新世界裡，時間與空間可以分殊開來，任務可以在同一個時間裡，由在不同地理位置的工作者完成，人們也可以把同一個空間裡的不同時間，「短租」給需要的人；重要的是，「寰宇主義」蘊含著網路世代對人性的陽光期望：既然是同一個共同體的成員，我們分享共同的信念，我們當然也彼此信任。

除了無所不在的 Airbnb 與 Uber，世界各地正雨後春筍的冒出各種新的「共享經濟」，例如：短租開店（Appear Here）、共食（Eatwith）、庭院出租露營（Campingmygarden）、分享 Wi-Fi 頻寬（Fon）、我白天的家變成你的辦公室（Vrumi）、Party 空間（Splacer）、私家停車位分租（JustPark）、影片拍攝場景（LocationsHub）等等。「共享」是倫理的（ethical），是聰明的（smart），因為它活用了閒置的空間、時間和器物，讓生活變得更有效率，卻不必多耗費地球的資源；它也是美麗的（beautiful），因為它更新著人們對「理想自我」（Ideal Self）的描繪，讓創造能從宇宙蒼穹間顯現。

—————————————————————————————— 策展人 詹偉雄

Leave you never: a new breed of homes for public shares and private musings

Curator
Wei-Hsiung Chan

The world wide web has linked regions, services, cultures, and markets across the world through an interconnected systems, enabled by the ubiquity of social media and telecommunication services. They beget a myriad of imaginations about cosmopolitanism: every one of us is a member of a single community, with shared interests in a common goal, whether it is political, economical, or cultural.

In the previous century, people's understanding of the world they lived in was a spatiotemporal blur: "events" occurred in a specific time at a specific locale. However, cosmopolitanism allows time and space to exist independently of each other. A task can be completed by workers in different locations of the same time zone. It is also possible for people to provide leasable blocks of time of the same space to those needing them. More significantly, cosmopolitanism is underpinned by an optimism among the millennials: a shared conviction built on relationships of mutual respect.

New modalities of share economies are now dominating the world, in addition to Airbnb and Uber: we now have "Appear Here," an online marketplace for short-term space; "Eatwith," a communal table of dining; "Campingmygarden," a platform that offers private gardens for camping; "Fon," the sharing of a part of users' bandwidth as a Wi-Fi signal; "Vrumi," the comfort of home settings for office use; "Splacer," a new type of party venues; "JustPark," private spaces made available for affordable parking; and "LocationsHub," a marketplace for film locations.

This new generation of "sharing" is defined by ethics and smartness, because it revitalizes idle spaces, times, and implements, enriching life with efficiency and economics without exacting adverse environmental impact. It is beautiful, because it makes "an ideal self" become fully-realized; it also inspires creativity, and commitment to the common good.

11

里港長傑工共集居
RAMP-UP BUILDING

對一個大家庭而言，未來的居住空間該是什麼模樣？刘冠宏、王治國建築設計師結合長傑營造的營造技術，針對一個三代同堂並與工作夥伴共居的多人住辦空間，提出一個有著連續性坡道的多層住宅方案。取其台灣南部的傳統生活作息與四季天候的特色，雨天時可以躲進避雨的遮簷同時是躲太陽的歇涼所在，此具有交誼性質的連續廊道與中間垂直貫穿的內庭空間，是組成此多層建築的元素，四季流動的風自由穿梭，連續性的緩坡走道把陽台動線都串連起來，讓每一層每一戶聯通彼此，彷彿回到雞犬相聞的大宅院時代。

What will the future residence for a big family be like? Architects Hom Liou and Bruce Wang work with Chang jie Construction Limited Company to design a mixed-use home office for an extended family and office colleagues, proposing a multi-story house with a continuous ramp. Based on the daily routine and seasonal change of southern Taiwan, the design of the porch also serves as a shelter from rain or sunshine. The gregarious character of the continuous corridor and the inner courtyard are basic elements that make up the multi-story building. The air flows freely in the four seasons, the continuous ramp threads together the balcony circulation and connects all family units on every story, as if the tenants return to the good old days of living together in a big courtyard house.

設計者：刘冠宏＋王治國
Hom Liou ＋ Bruce Wang
合作企業：長傑營造
Chang jie Construction

FUTURE
2025 ————

交通與資訊傳遞不斷進步，科技與技術發展到極致，地理上的藩籬被徹底打破，地球村呈現出前所未有的平坦，但科技的便利卻反而隔離了人與人之間的接觸，而國與國之間也因為缺乏時間與空間的緩衝，摩擦變得更加的快速與劇烈，環境爭奪與氣候也因過度開發而愈加嚴峻。 —— 刘冠宏＋王治國

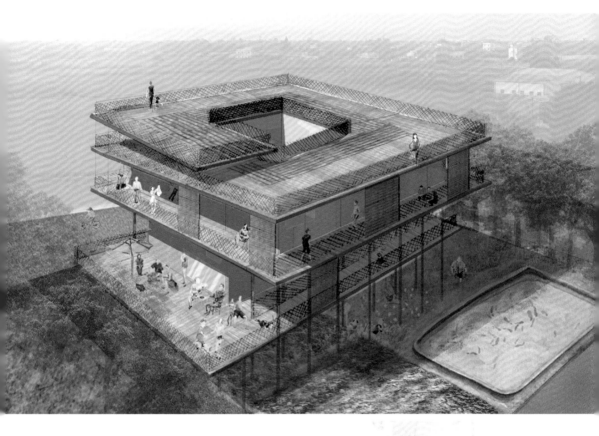

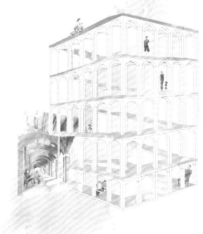

1
————
2

1. 以傳統亭仔腳建築形式為發想，提出連續外
廊道高層住宅化的概念

2. 遮陰、避雨傳統騎樓透過螺旋的坡道垂直增
長和延伸動線（參考：李乾朗《古蹟入門》）

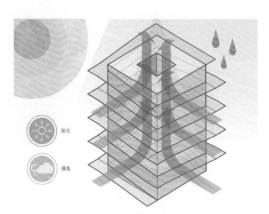

內部中庭提供住家單元通風採光

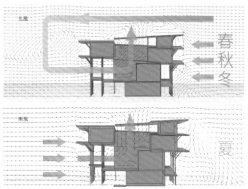

微調建築量體，引導不同風向於中庭向上排熱

置換結構尺寸讓未來有增長的可能

高層化後提供第二種垂直動線的可能

坡道平台於高處串連都市中不同樓層和居民活動的想像

平緩的無障礙坡道從建築外部螺旋而上，藉由步行、
自行車、高齡者電動車串連各處公共平台

創作說明│里港長傑工共集居

近代建築上，連續坡道串連不同高層的應用有東京表參道之丘、紐約古根漢美術館等例子。行走時，有別於樓梯的斷續體驗，坡道創造不同高層行走的連續經驗，然而這樣的設計卻鮮少出現在住宅類型的建築上。

台灣傳統的亭仔腳，不僅遮陽、避雨，也提供半戶外空間，給予建築室內到戶外的緩衝中介，於此空間中通行、停留，鄰里之間彼此照應、世代之間互相看顧，社區的生活圈更加緊密、安全。

無有設計以傳統亭仔腳建築形式為發想，提出連續外廊道高層住宅化的概念。結合屏東在地建造技術，並符合區域氣候、文化。平緩的無障礙坡道從建築外部螺旋而上，藉由步行、自行車、高齡者電動車……等，串連小孩遊戲區、高齡者照護區，以及各處公共平台。上層廊道成為下層遮陽、擋雨，廊道主外、中庭主內，共同調節住宅內部的微氣候，提供通風、採光。此種建築型態除了回應炎熱多雨的氣候，並可減少能源耗損，恢復良好的鄰里關係，同時此廊道結構也預留了向上疊加擴充空間、增加居住面積的可能。無有設計提出此方案將實際建造，預計於 2017 年完工，除了對未來極端氣候、資源稀少議題提出建議，也希望從人心根本進行修補，提供一種城市生活方式的想像。

長傑營造

隨著社會逐漸進入高齡化社會，居住形式在十年後或許會出現意想不到的變化，或許會出現更多友善社區、朋友共住或是很多不出現在現階段的群住模式。我們提供技術、提供建築師各種不同的發想，建築師們提供我們許多天馬行空的想像，在美感、環境、空間、需求都需擁有的貪心及野心之下，還有更多的願望希望被滿足，在滿足的過程中，如何執行達到成效，如何被實踐，我想就是合作中最大的火花及滿足。

12

移動式核心住宅
Mobile Core House

經濟上相對弱勢的族群，把可移動性視為一個重要議題；結合佳龍科技的回收資材技術，設計師陳右昇與邱郁晨，計畫將電子廢棄物製作成玻璃纖維樹酯粉末作為住宅的建材使用，並以家具單元構成空間的住宅形式，將尺度縮小到由家具元件構築出的微型建築。可拆解式的家具單元也能將原本不具有住宅功能的空間轉變成住宅使用，延續家具單元的使用年限並有效降低經濟與能源上的耗費。未來，這一群都市遊牧者，可以把各個家具單元組合後，裝上輪子像車廂一樣，適地移置居住或拆解分開使用，哪裡都可以是家。

Mobility is an important issue for economically disadvantaged people. Combining the recycling technology of Super Dragon Technology, designers Frank Chen and Yu-Chen Chiu plan to recycle the electronic disposals into FRP waste powder for building construction. Using furniture units to enclose the spaces, they reduce the scale of the house to a micro building. Fully assembled furniture also transforms non-residential spaces into houses. Furniture units that can be disassembled and reassembled enjoy longer life spans, cost much less, and effectively reduce energy waste. The future urban nomads can assemble furniture units and attach wheels to it like vehicles, or take them apart at the time of moving. To make a home is to make sense of belonging wherever you are.

設計者：陳右昇＋邱郁晨
Frank Chen ＋ Yu-Chen Chiu
合作企業：佳龍科技
Super Dragon Technology

FUTURE
2025 ——————— 平均個人薪資並沒有提升，但物價仍然繼續上揚，且都市內老屋比例因都市更新的困難而不斷升高，及房價雖然持平但房價所得比仍偏高，青年族群的居住環境日益困難。 ——陳右昇＋邱郁晨

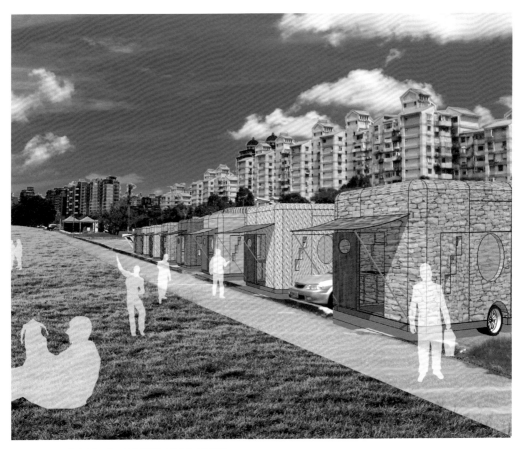

公有停車場設置基礎建設，就可以成為移動式核心住宅的聚落

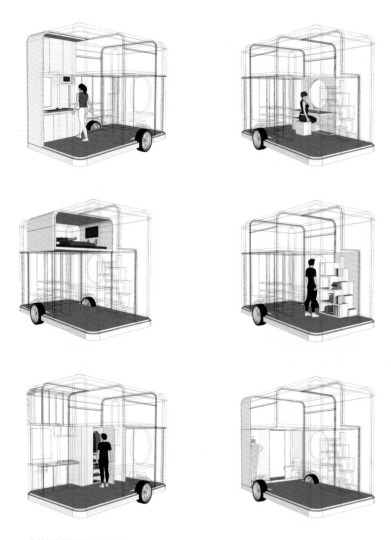

各起居空間的細微單元規劃

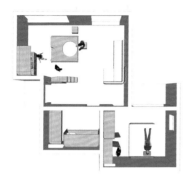

核心住宅拆解安置，就能變成一個完整的住宅

移動式核心住宅各單元的爆炸圖

創作說明｜移動式核心住宅

不斷攀升的不動產價格及停滯的薪資結構，造成弱勢族群無法在都市內以合理的成本獲得居住空間；也因租賃因素，不願意投資太多成本提升生活品質。加上工作型態及生活型態的改變，微型住宅與可移動性是 2025 年住宅所需要考量及具備的條件。

移動式核心住宅是由獨立的家具空間所構成的住宅形式。住宅中最重要的機能空間分別是睡眠、生活、飲食、衛生及收納，這五個項目是構成住宅的最基本條件。

移動式核心住宅提供了一個具備完整住宅功能的單元，同時具有可移動及經濟負擔小的特性。可容納於一個標準停車空間，並可因應工作或生活需求改變，易於搬遷移動。我們也期望因為是私有財產，讓居住者願意花成本提升自我生活品質。

住宅的尺寸改變，增加的主要是公共空間及通道，與人體尺度相關的機能性空間並不會有太大改變。所以當居住者有能力負擔較大的不動產時，移動式核心住宅可以立即依照個別功能單元拆解，重新配置於新的空間中。甚至可以將原先不具有居住機能或老舊住宅的空間，瞬間轉變成為一個完整的住宅。

佳龍科技

陳右昇與邱郁晨建築團隊，在回收建材的應用上充滿了獨得的創意和符合社會需求，尤其是為了年青世代的考量。結合佳龍再生應用之材料為基礎，製造移動式核心住宅，同時降低社會資源耗費，共同為地球永續發展努力。而環保建材的使用可能在短期內還需要一些政策上的推動，但十年後希望在建築業中是必用的材料。

13

關係住宅的合作之家──
「寵物住宅」

Pet Apartments──Learn the way home

設計者：翁廷楷 Tig-Kai Weng
合作企業：長虹建設 Chong Hong Development

如果跟你一起居住的夥伴是一群愛貓人士的話……貓散步的走道是通往每個人家門口的路徑，也許相遇時，話題是從貓的飼料，到關心彼此的飲食……用有趣的生活話題作為居住空間的設計軸心，是翁廷楷建築師與長虹建設合作「關係住宅」的初步計畫。他們解構了台灣家庭成員的真實關係，將家庭組合的差異性，與人口停止成長戶數卻持續增加的現象設計進住宅空間裡；空間重心改以嗜好為取向的居所，形成的生活網絡反而取代了血緣關係，但「關係住宅」只是一段學習不被制式關係綑綁的共居體驗之過渡選擇，生命最終得回歸面對自己的原生家庭，接納原生的自己。

「讓離家的人，想家，然後回家。」讓人想回家，才是未來生活居所的最終導向。

If your neighbors also love cats, then the cat trials will also be the paths where people encounters one another every day. The chance meetings may also start with cat talks and what are our daily foods. Architect Tig-Kai Weng collaborated with Chong Hong Development on the proposal of the Pet Apartments, where the living spaces center on everyday life topics. They deconstructed the nominal relationships between family members and reconsider the prevalent phenomenon of reducing population and increasing households. In lieu of relatives' relationships, hobbies become the organizing mechanism of living networks. Nevertheless the Pet Apartment is merely a collective experience in which learning will not be conditioned. Eventually, people still return home and live with their native families.

那一年，以家庭為單位的住宅關係，以「某種理由」讓家庭的成員需遠離或逃離家，重新建立一個新的停留點，開始新的生活。起初在一個新的停留點生活，是種期待，是種浪漫，獨自生活一段日子後，發現生活是需要有同伴的，在基於需要下，有共同生活需求的同伴一同共居生活，所以透過某種嗜好、興趣或習慣的集結，成為可以共居的「家人同伴」之要件，共居共享的關係住宅因而發生。　──翁廷楷

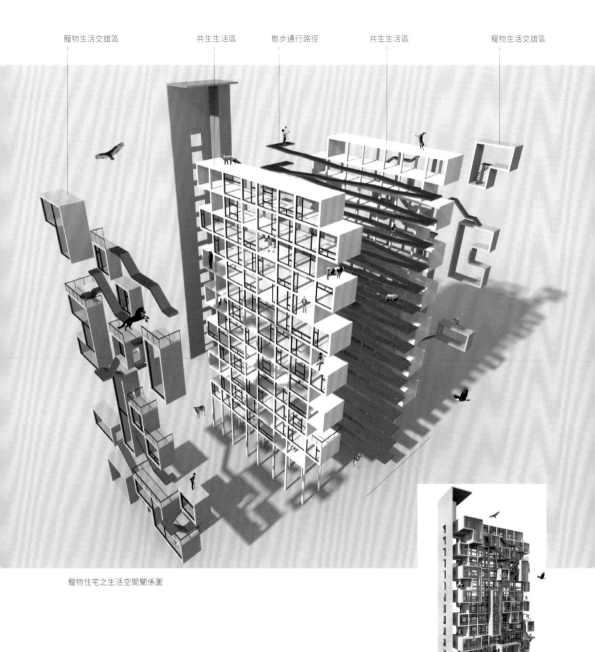

寵物生活交誼區　　共生生活區　　散步通行路徑　　共生生活區　　寵物生活交誼區

寵物住宅之生活空間關係圖

家庭組合的差異性

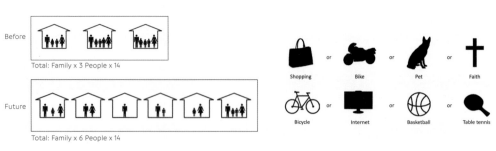

Before

Total: Family x 3 People x 14

Future

Total: Family x 6 People x 14

人口停止生長但家庭數增加

與人 / 生活有關的興趣因子

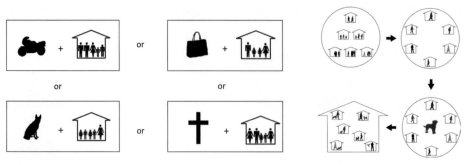

以興趣導向而行的生活網絡

以寵物導向而成之住宅發展概念流程

共居生活是一種對話式的生活

由共居的關係來定義空間的隱私與開放程度

創作說明｜關係住宅的合作之家－「寵物住宅」

遠離「群體」進入「獨居」的理由不一，卻是個事實。「獨居」中發現「群體」生活也是需要的，也是個事實。如何找適合一起「群體」生活的同伴很難，因「人」都很難相處，更是另一個事實。所以透過某種嗜好、興趣或習慣的集結，成為一起「群體」生活的事實。因著對「寵物」的喜愛而集結居住在一起，「寵物」是可以共居的「家人同伴」之要件。「寵物公寓住宅」因而產生，出現在密集的彼此都不認識的都會中。

空間的狀態是以「寵物」的需求而設立，垂直的動線以坡道相連結供「寵物」帶主人散步，同時產生交誼。各層的露陽台是「寵物」的轉換通道，讓鄰居「寵物」輕易到別人家作客，同時也是「寵物」間交誼的場所。創造一個新的生活集結是本案開始發想的起點，起於對「生活／家」的想要或失望，滿足一種可以實現理想生活的家。

在「群體」的生活中發現「共居」還是很難，但想想回到「獨居」生活還是很困難，所以就想到共居的「家人同伴」所養的寵物是很可愛的，相處很難的生活不便性也就算了，所以還是可以「共居」在一起。生活久了，和共居「家人同伴」建立一種良善的生活關係。發現和人相處其實不難。開始與共居的人建立關係，開始學會彼此為共居的合作關係。漸漸地也開始想起原生家庭的家人。也想起和原生家庭的家人其實也有可以共居的要件，心便開始想回家了。

長虹建設

翁建築師在這個作品裡提出一個關於家的未來式，不再侷限於以血緣或姻親結合的主流傳統，而是以興趣做為社群營造的核心元素，由建築空間的設計來催化人際關係的增溫，這是一個相當具體化的概念且可衍生其他應用面向。建設公司與建築師們一向都是處於合縱連橫的關係，建築師提出新穎概念或嘗試大膽想法，我們當然樂於一起腦力激盪，唯在靈感火花迸發的同時，我們更常扮演的是務實把關的角色，回歸使用者需求和市場接受度，以求取藝術與生活的最大公因數。

14

陪伴之家
Accompany House

設計者：趙元鴻 Dominic Chao
合作企業：台灣大哥大、通用福祉
Taiwan Mobile、UD Care

獨居老者們如何在未來的日子裡得到完善的照料？趙元鴻建築師與從電信業跨足智能應用平台的台灣大哥大、研發無障礙輔具的通用福祉，一起思考了增加老年生活的便利性與互相陪伴感；在未來，住宅的基本形式跟外觀也許不會有太大變動，虛擬世界會成為真實世界的延伸，人機互動的層次將大幅增加；也許家裡將出現大量的玻璃顯示器來連結兩地，透過電流讓視頻變化甚至可以隔熱、遮光，透過水平錯層，也讓空間有更大的尺度與彈性使用的想像。此外，從視訊溝通、互動模擬實景、行動商務、影音服務、運動健身，到機器人或自動駕駛發展延伸的創新應用生活內容，無論遠距或近鄰都能生活在一起。

How can elderly living alone receive thoughtful care? Architect Dominic Chao collaborate with telephone and smart platform company Taiwan Mobile and accessibility equipment company UD Care. He develops universal design for disabled people in response to the need of convenience and company in elderly life. The basic form of future house may not be a big change in appearance, since the virtual world will become the extension of real worlds. Interactions between human and machine will increase. Perhaps glass monitors will connect places to places in the world, while also working as heat-insulator and sun screen by changes of electric currents. They can also achieve larger scale and flexibility through horizontal intersections of layers. The innovative technology in the creative life will bring all lives together within one global village, whether they are the immediate surrounding of the mass-produced robots and automatic driving, or the long distance communication of video conference, interactive virtual reality, mobile business, video service, and video sporting.

FUTURE
2025

台灣在 2025 年之際，面臨了少子化、高齡化、不婚、工作機會減少的問題。未來獨居的現象將越來越普遍，住宅如何因應這個問題，是我們希望探索的重點。 ──趙元鴻

虛擬互動牆 ：利用網路的動態影像連結不同
的空間，並讓這個連結有機會延伸到社區

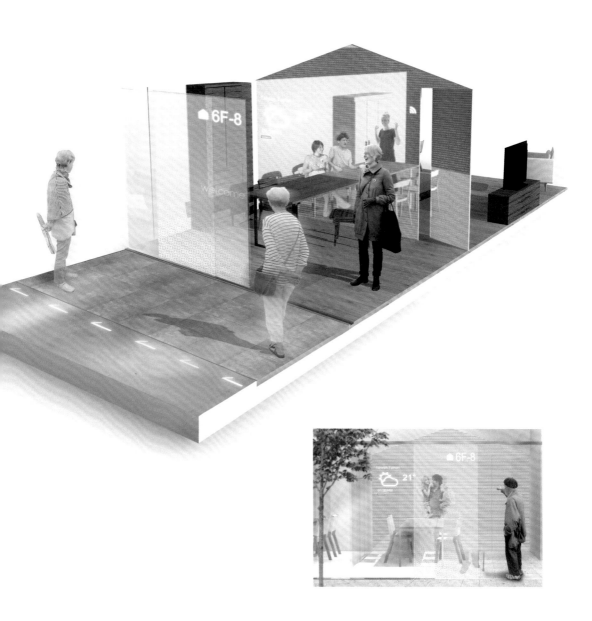

隱私性

低 ———————————————————▶ 高

家的延伸：可變動的介面讓居者隨時調整隱私需求，透過移動與視覺穿透的
控制組合出變化豐富的社區空間

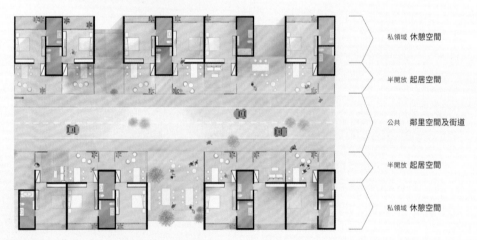

私領域 休憩空間

半開放 起居空間

公共　鄰里空間及街道

半開放 起居空間

私領域 休憩空間

概念平面圖：錯落的公共空間讓社區自由定義用途，創造鄰里共同的活動空間

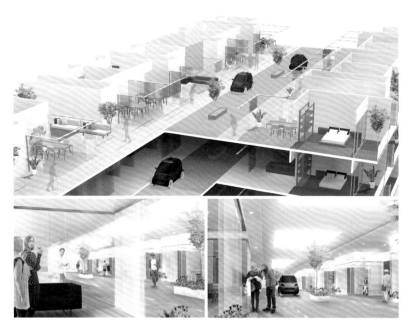

1
———
2

1. 身體的延伸：透過自動
駕駛提供安全的友善移動

2. 透過可調式變色玻璃與
可移動的介面創造出開放
性空間關係

創作說明｜陪伴之家

當獨居成為趨勢時，「家」的概念除了原有的需
求之外，人與人之間的連結與互動，就是我們認
為「HOME：2025」可能的形態。我們這次把對
象收斂到需求較為嚴苛的「獨居老人」社群，來
思考「家屋」會有什麼樣的不同：

1. 人際關係的實質延伸：鄰里真實互動、串門子。
2. 人際關係的虛擬延伸：利用網路的動態影像，
 來連結不同的空間，並讓這個連結有機會延伸
 到「社區」。
3. 家的延伸：家怎麼透過新介面而重新定義公共
 性與私密性。
4. 身體的延伸：家怎麼透過新工具減輕身體的
 限制。

通用福祉

少子與高齡化在十年後將成普遍的樣態，面對此現象，與建築師一起從不同專業領域的視角及思維聚焦於住居議題上，探討人的最基本生活單位—「家」的未來居住型態與環境，除了居家空間安全及便利的需求滿足，也必須重視心理層次，包括人與人之間緊密連結的需求滿足。

台灣大哥大

電信業者原本就善於解決人與人通訊與連接的問題。很高興與趨建築師合作，讓通訊與物聯網科技可以結合人性，將符合不同社會型態的服務，整合應用到陪伴之家的創意內，讓消費者享受最豐富便利的生活，也讓建築藝術與可實現的科技巧妙結合。

15

獨居／群居
HOME＼PLACE

設計者：彭文苑 Wen-Yuan Peng
合作企業：3M Taiwan

對於剛出社會的獨居群族來說，未來的家是一個驛站，是在城市裡暫留的安居之所，變動與移動彷彿是動態生活的雙軸，在有限的空間內，隨時置換上各式場景。彭文苑建築師思考如何滿足空間如此持續彈性多變與重複分割整合的需求時，把 3M 對便利生活的簡易 Plug-in ／黏貼的彈性隔間膜整合入居住空間，依人體工學與活動調整的模矩化空間規劃，更得以活潑延展與配置，用輕軟的量體質感去對應硬性、既定的建築空間；以軟的變動性與模糊性，去反映未來年輕族群在都市生活中「自我與社會」以及「私密與共享」的平衡狀態。

For the young generation who stepped out of the school, a home in the future is a post and temporary niche in the city. Alteration and mobility have become the new normal on the dual axes of a dynamic living. With the limited space available, the coordination of different living conditions can be transformed into diversed everyday scenes. Architect Wen-Yuan Peng discerns the ways to satisfy people's need of space, while maintaining the flexibility and multiplicity in its division and integration. Using plug-in concept of 3M Taiwan that provides a convenient life, the post-it-like flexible division of spaces can be achieved based on the individual and collective living conditions, as with the modular units of spatial planning. The presented elasticity and mobility in life are enhanced with light-weight qualities in contrast to the hardscape of fixed architectural spaces. The soft plasticity and ambiguity reflect the balancing act of younger generations between themselves and the society as well as between intimacy and openness in their urban life.

FUTURE ———— 2025 是個「生活／家」隨著「工作／住所」動態移動的經濟與工作網絡，而移動也
2025 　　　　不再受限於國家的邊界，而是一個國際性的「城市／工作／家」構成的生活移動。
　　　　　　產生一個特殊的「介於大學畢業到結婚成家之間」的獨立個體族群，離開原生家庭，
　　　　　　為了追求「自我的實現」而在不同的工作與城市之間的旅居生活。 ——彭文苑

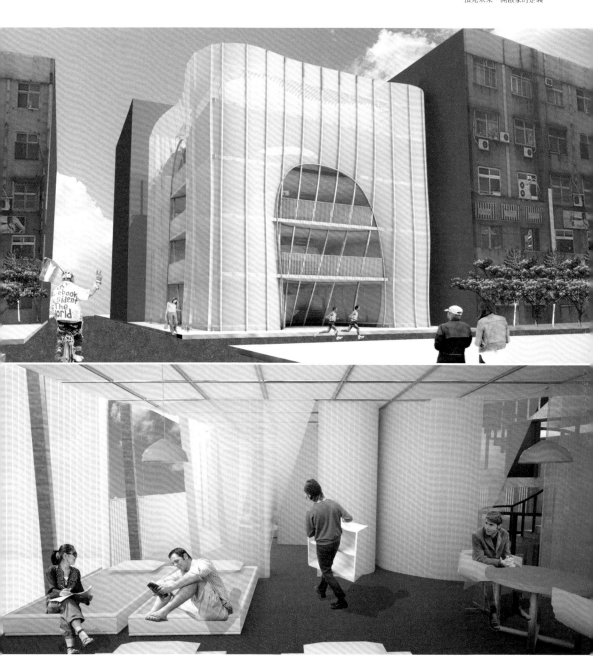

1
2

1. 2025 住宅的輕質流動體與厚重的舊公寓
2. 臥室與臥室交疊出的共享空間

管線設備：電線、網路、電視

魔力扣
有方向性
黏著度強
容易拆解

軟性招牌（牆）

彈性桿件

管線設備：電線、網路、電視
燈具、開關、插座
USB 孔、插座

彈性的隔間系統

RF- 屋頂花園

4F- 獨居

私密

3F- 共享獨居

2F- 群居

1F- 工作＋群居

公共

剖面圖

由左至右：水平公共空間延伸，垂直獨居單元堆疊，置入與填充舊有的結構體

集光柱

魔力扣

管線設備

軟性招牌（牆）

3M 材料的應用

魔力扣　　　　　　　軟性招牌（牆）　　　磁鐵膠帶
　　　　　　　　　　　　　　　　　　　　磁力扣

模矩化的單元空間，可依據人體工學與活動性質調整

創作說明｜獨居／群居

這些特殊獨立個體的「群居性與移動性」，形成社會上一種獨特的「獨居／群居」的動態系統，在不同的工作與城市之間旅居著。

在都市的「次環境」裡，規劃一個「空間平台系統」讓他們可以群聚形成一個自由而彈性的「家」。來自世界各地的個體，因為城市／工作／生活的選擇而在這裡「交匯／群居」，經歷不同長度的停留後而又分離。它是一個「生活的驛站」，是「城市的縮影／Mini city」，是「住所／Place」也是個「家／Home」。

獨立的個體在自我實現的追求過程中，「獨居／群居 HOME ／ PLACE」的界限不再是一成不變的。透過 3M 的材料科技，我們得以對未來的住家有新的想像與期待。結合設計出輕便、彈性且能「Plug in」的空間元素，得以因應獨居／群居的動態而形成可變動的室內空間架構系統。住宅空間不再是一成不變，而是可以反映內在居住者的互動生活文化與流動性，且能持續改變的一種動態平衡，藉以反映出當代的社會性與價值觀。

16

2025 家的預言：
從「家」到「大家」
From Lodging to Dwelling—
Collective Life in 2025

設計者：田中央工作群（洪于翔）
＋劉崇聖＋王士芳
Fieldoffice Architects (Yu-Hsiang Hung) +
Chung-Sheng Liu + Shih-Fang Wang
合作企業：利永環球科技 Uneo

田中央工作群 (洪于翔)、劉崇聖建築師、王士芳建築師，把利永環球科技研發的超薄型壓力感測器，嘗試運用到住宅內部不同家庭空間的介面上，例如地板、門板、家具，以作為偵測人們行為與作息的即時傳輸系統，提醒人與人在室內的聯結，並延伸做為人的神經對天氣的感知，變成房子的一部分。屋頂作為垂直社區集體空間的想法受到耕田要靠天吃飯的啟發：透過耕耘的過程將人、社區與環境團聚在一起。在都會垂直密集的居住聚落中，藉由事件得以連結眾住戶的平台，對一個離鄉背井的人來說，「家」也許就是從這樣的平台，發生像是"一起吃頓飯"這樣的日常，滋生連結的情感之地。

The proposal of Fieldoffice Architects (Yu-Hsiang Hung), Chung-Sheng Liu and Shih-Fang Wang applies the ultra-thin pressure sensor of Uneo Incoporated to interfaces of domestic interiors — such as the floor, doors, and furniture — in order to detect people's events and behaviors in daily life based on a real-time feedback system, reminding the connections between individuals and extending the faculty of our senses to perceptions of weather and becomes one with the house. The roof also serves as the public space of the vertical community — the notion is inspired by the dependency of the farmers on the weather. The processes of cultivation gather individuals, community, and the environment. In the dense, vertical residences of the metropolis, these events serve as platforms which connect the lives of the residents. For people who live far from their homelands, such a platform can be a home. Here common events such as having dinner together would inspire more emotional attachments.

**FUTURE
2025** ——————— 每當回到自己的公寓，大家習慣在小螢幕面前，透過虛擬網絡的世界，連結各個分散的社群。然而，社群網絡的便利性卻也消弭了人和人相處的能力，與對真實生活環境的知覺。我們如何讓人在高密度的城市裡，還是可以感受的到環境中的陽光、空氣、雨水，以及垂直社區中，人與人之間的連結呢？儘管科技與世界再怎麼進步，作為與親人相聚的「家」，唯一不變的特質，還是餐桌的那段時光，將人與人之間的關係相連在一起吧！。——田中央工作群（洪于翔）＋劉崇聖＋王士芳

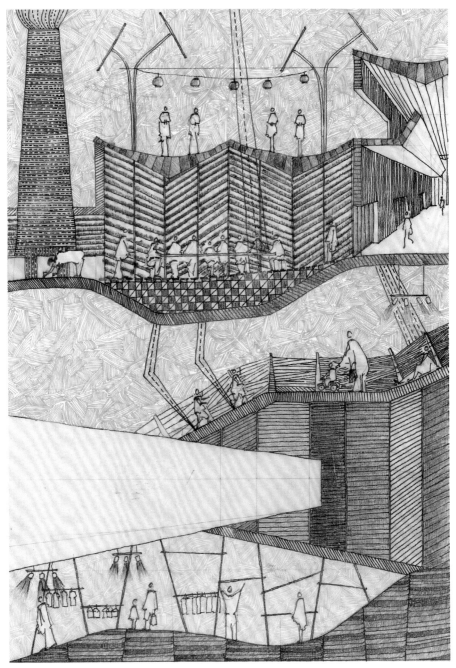

家的本質很簡單，只是多了大家垂直住在一起的故事

繪圖 / Varoon Kelekar

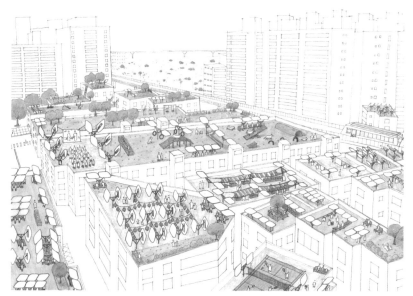

未來，高密度的城市的頂樓空間將會是「大家」的新平面

屋頂會像是葉子庇護下「大家」的空間

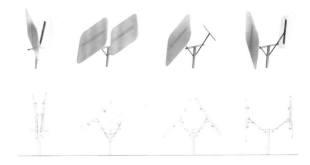

傳遞環境資訊

透過 UNEO 薄型感測面材
構成簡單的葉子原型

透過回應陽光、風、水、噪音等環境動態，屋頂的葉子們
成為延伸人感知環境的神經機制

創作說明｜2025 家的預言：從「家」到「大家」

多久沒和家人好好地吃一頓飯了？

謝謝在不同產業裡努力的朋友，透過不同領域的知識與進步的
技術，為的是讓我們更安心地享受和家人共處的時光。家的面
貌有千萬種，家的本質很抽象。建築作為一個家的複雜載體，
我們試著提出一種寓言的裝置，延伸出身體的感知，樂觀面對
未知的環境變動，提醒著彼此，透過雲端維繫新時代的社區感，
也不要忘了與生俱來的細膩觸覺。

從「家」到「大家」，我們在同一個天空下。

利永環球科技

透過合作，主要的收穫是用不同的角度跟思考方向。平常科技研
發可能從比較微觀的角度開始，再來延伸到使用者應用，田中央
團隊提出的屋頂上的生活與互動的家都跟生活很有關聯，強調的
是人與其他東西的互動。比較大的啟發，是學習到以人與社群的
互動為主而產生的產品需求發想，跟由技術開始發展尋找產品應
用的不同。

從單一的「家」，
到立體的「大家」
「田中央工作群」──
互動住宅之夢

Interview

田中央工作群（洪于翔）
劉崇聖、王士芳

見了「田中央工作群」對「共生寓」之詮釋與實驗，稍稍知道他們「發跡」過程的人大約會想：那就是他們工作與生活治於一爐、所有夥伴親像一家人的現況啊。在田中央人眼中，想像未來的「家」也不會太複雜，「只是多了『大家』垂直住在一起的故事。」他們推測，在高密度之處，頂樓將會是「大家」的新平面，不再由私人占有。大廈頂樓也許可以有體健設施（他們熱愛各式運動），可以有露天劇場（一位田中央人即是「黃大魚兒童劇團」一員），可以有曬衣空間（田中央宿舍區正是大家的衣裳晾在一起不怕人看），可以舉行家族或社區聚會，甚至大拜拜都能拉到這半空中來辦。

無論未來的「家」與「大家」的樣貌如何變換，主要統籌這次參展的田中央洪于翔說，「那一切都脫離不了分享與陪伴。」田中央人正如此過日子，不時共居、共食且熟悉彼此，包括每位夥伴家裡的年夜飯怎吃的大家都曉得。他們在元宵節有個有意思的傳統活動：每個人會出示自家年夜飯場景照（本人不得入鏡），讓大家猜猜這是哪一戶的團圓。有些人還會拜訪同學、朋友等非親屬打牙祭，一雙筷子走天下，四處為「家」。

參與此次展覽的前田中央人王士芳（和風起造／王士芳建築師事務所主持人）說：「我們對家的想像不會很狹窄。」因為田中央夥伴幾乎都不是宜蘭人，經常在變換「家」的位置，隨著專案地點不同也常常動態的停駐各地。他認為，「異鄉人」這個身份對田中央人而言不是負面的，反而可

無論未來的「家」與「大家」的樣貌如何變換，
都脫離不了分享與陪伴。

以帶來突破。而關於家的樣子，每個時代不止要面對當下的問題，更重要的還得想辦法破題，如果只是符合最基本的期待，那想像力是不夠的。

循此思維延伸，未來每個家的組合成員方式千變萬化，垂直住在一起的大夥兒一起到屋頂上吃飯、做很多事，不是不可能。王士芳說，拋出這種思考性的想像，或許能讓家不再只是個人的家，而是一個更大的家—『社區』。田中央也只是將他們工作、生活在宜蘭「田中央」的經驗，轉化想像成為都市版。洪于翔說，長期待在田邊，你就會發現看來空曠的田中其實一直有人，農機會輪流借用，村人也會不時聚在一起。總之，這回田中央建築師是將都市中一塊又一塊的屋頂，隱喻為一片又一片的田了。

如此的建築設計很原始？在感性上的確是。但是這一次實驗多加了非常智性的一面，那就是田中央與「利永環球」科技公司的合作。後者以「UNEO 薄型感測面材」為核心，精研製成的感測器能檢測人與物靜態與動態的壓力。田中央人則繼續發揮想像力：這一套敏感的測量系統，是否能成為延伸人感知環境的新神經機制？人有五感，運用高科技打造第六感，並非異想天開。洪于翔形容的妙：這套系統有點像「義肢」—不過是感覺上的。也夢想將感測面材拿來監測微氣候，繼而應用於生活。他們想藉此「把微自然的感覺帶回來，把人的神經與感知變成房子的一部分。」

因此，田中央這回設計之「大家」的屋頂上，出現了一整套內藏感測機制、雙葉型的偵測系統，隨時回報人與自然的變化。將來若真想實踐，則需要建築界與科技界進一步攜手了。另一位參與此展的前田中央人、劉崇聖（寬和建築師事務所主持建築師）並說，科技甚至比建築還大很多，前者有可能「讓空間設計這件事整個翻轉。」像是，如果窗玻璃中裝有偵測氣候的粒子、門可以感應風壓等等，也許門窗就不必再是現在的模樣。假設科技人也樂於跨界建築，更是美事一件。

而無論科技如何發展，田中央人總有辦法將其拉回更本質、更純樸的一面。例如下雨時，那些高科技葉面就會幽默地轉動方向成為遮衣板，它回歸為最簡單的建材了。這是典型的、田中央常受到地景與老天爺小小的啟發。初衷則是：讓大家看到彼此而留出空白（同時也懂得一起聚在「田中央」享受生活的美好），因此也想讓都市中的「大家」一起站到屋頂上，共創虛擬但溫暖的「家」。文字｜馬萱人

17

新光小客廳
Urban living room

將來，如何把社區中心、鄰里小公園及便利商店等大家群聚的場所，變成一個可以讓老年人頻繁走動，並維繫他們生命活動力的城市公共客廳呢？郭旭原與黃惠美建築師，將新光保全原有定點式的服務範圍，拉到了整個城市社區以作為整合服務網絡中心；也許將來在便利商店裡可以提供銀髮族健檢、剪頭髮、健康講座等相關醫療諮詢服務，有人教健康操太極舞，創造讓老年人身心動起來的社群活動。希望散落在城市各個角落的是無微不至的互助與關懷，是建築師對2025生活的想像。

Is it possible that gathering places of community centers, neighborhood parks, and convenience stores become animated living rooms for the elder life of the future city? Architects Hsu-Yuan Kuo and Effie Huang transform multi-modal service of TAIWAN Shin-Kong Security Co. into integrated network service centers for urban communities. In this world, convenience stores provide health inspection, barber service, and health consultancy for the elders. People learn pilates or Tai-chi, creating social activities to inspire the elders' mind-body connection. Architects' imagination of Home 2025 is a place where collaborative solidarity spreads over the nooks and crannies of the city.

設計者：郭旭原＋黃惠美
Hsu-Yuan Kuo ＋ Effie Huang
合作企業：新光保全 Shin-Kong Security

FUTURE
2025

未來將會是高齡化社會的世界，許多人力物力將會投注在其上，而人力將有一大部分被機械或高端資訊所取代。也因此社區和個人的關係也需要重新被建立定義與架構。——郭旭原＋黃惠美

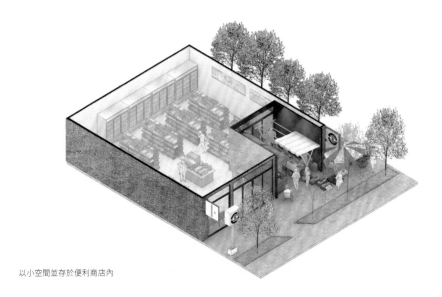

以小空間並存於便利商店內

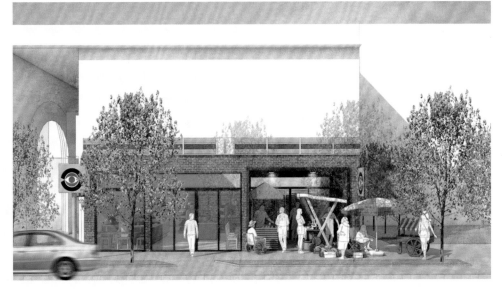

開放的立面，能夠有機會更友善的歡迎老人

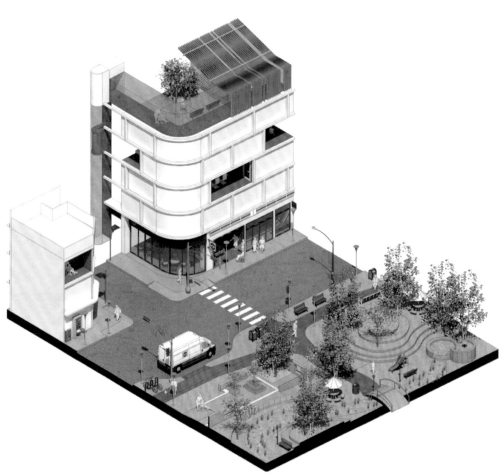

終極概念：
新光小客廳＋都市公園＋新光行動服務＝ 2025 友善銀髮城市

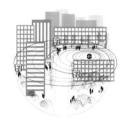

新光保全透過線上資訊系統，讓使用服務同時也能記錄與回報健康資訊與即時動態

創作說明│新光小客廳

新光保全一直是以單點式住家空間存在，而現有的監控設備始終無法突破小尺度的服務。要如何讓新光企業與其醫療團隊的服務範圍，幫助銀髮族進入社區，是這一次主要深入的議題。

以便利商店為聯繫社區的新節點，創造一個新型態的公共友善空間。希望結合新光保全及相關基金會，並搭配其上的智慧資訊系統，可以讓銀髮族有更多的互動機會以及提供健康諮詢與幫助，利用此空間連結不同社群的生活關係。

想像銀髮族以便利超商為媒介，連結社交活動與資訊傳播，並吸引社區居民從而參加，使保全業不僅為一個安全的保障，更能為生活品質做出更多樣的選擇，而高科技的運用也得以形成一個新型態的生活。

新光保全

建築思維在空間，保全思維在服務，空間加上服務帶來1＋1大於2的無限想像。我們非常感謝郭旭原與黃惠美建築團隊的投入與協助，帶領我們思考發揮創意，發想出如此棒的作品。跨領域的合作確實在不同的思維下會激發出想像不到的火花，我們雖順應趨勢潮流將從「安全」產業走向「安心」產業，但還是會落入產業慣性思維，郭建築師確實從建築空間角度帶領我們走入不同的情境，覺得這樣的合作頗具想像創意空間！

18

HOMESCAPE

台灣城市有著豐富的歷史人文背景與特殊的環境氣候，未來的家，仍是多處於老舊的城市紋理中，有著層次非常豐饒的住商混合與商業空間，每棟樓、每條街的接軌裡會有非常多小型的開放空間。建築師林聖峰與初鹿牧場，因應城市裡的公私、新舊空間裡外與街廓的連結，將老公寓改建成一個小型集合住宅作為對 2025 未來的家的提案，希望透過繁、微妙的構築系統，去活用扭轉間隙空間，去研議生活、環境與構築涵構中的辯證關係，引導出大家對於「家」這個命題的深刻思索。

Taiwanese cities are known for their historical layers, diverse cultures, and peculiar climate. Future home in Taiwan will be located in the historic fabrics of town centers. The rich layers of commercial as well as office-residential mixed use spaces provide small open spaces between the interfaces of buildings and streets. Architects Sheng-Feng Lin works with Chu Lu Ranch to explore the connections between private and public, new and old, and inside and outside of the city blocks. The renovation of old apartments into a cluster housing is his proposal for future homes in 2025. Through a complex yet subtle tectonic system, he revitalizes the gaps between spaces and invites us to ponder on the thesis of "home."

設計者：林聖峰 Sheng-Feng Lin
合作企業：初鹿牧場 Chu Lu Ranch

FUTURE
2025

對家的發問，是對存在狀態的發問，對意義的發問，對一種「邊緣」與「自由」的、「野」的狀態的找尋。這樣的發問，如同班雅明論及的克利畫作《新天使》，其實是對共時的生活、環境、歷史涵構的當代凝視。是迎向進步，卻背對未來的。這樣的凝視與沈思，是一種由「碎片」、及其「間隙」中重新找尋關係，召喚意義的過程。建築，做為一種生產這般生活與生命場所的行動。本質上，在對這樣的自由狀態進行辨證與想像。並因此，形塑技術、系統、構築、空間的物，回應這樣的發問。──林聖峰

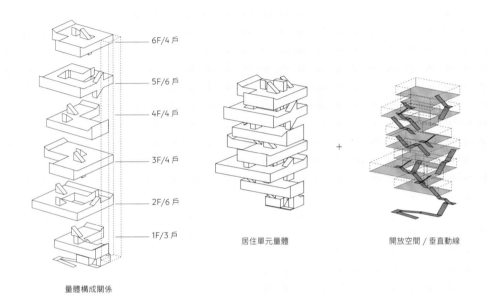

6F/4 戶

5F/6 戶

4F/4 戶

3F/4 戶

2F/6 戶

1F/3 戶

量體構成關係

居住單元量體

+

開放空間 / 垂直動線

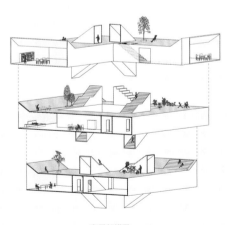

空間架構圖

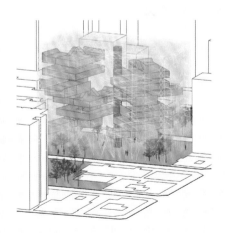

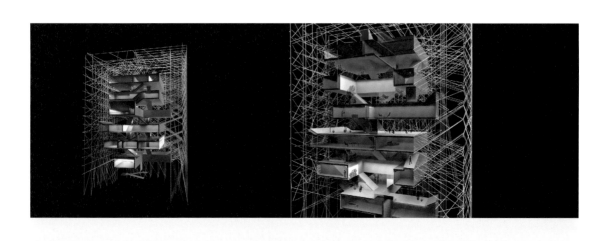

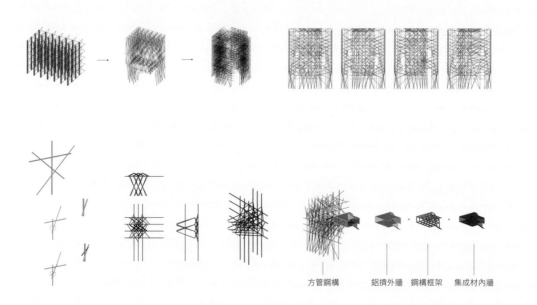

方管鋼構　　鋁擠外牆　鋼構框架　集成材內牆

結構系統演繹過程

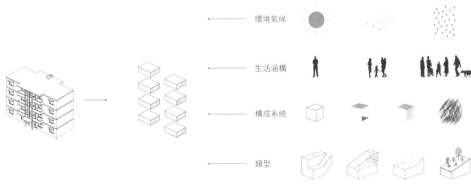

環境氣候

生活涵構

構成系統

類型

創作說明｜HOMESCAPE

初鹿牧場是重要的連結與啟發。作為一個工廠，一個系統，在它開發上的種種限制、使用年限的考量、家族對自然與生活的浪漫與鄉愁的投射，我們看到它的遲疑、兩難與小心翼翼。這樣的議題並置，因並置產生的能量與間隙中，我們看到當代「家」的狀態，與因之導引出產生意義的可能，「家」的可能。此次「HOME 2025：想家計畫」的提案，設定由台北城市的老舊步登公寓改建而成的 40 戶集合住宅。除原住戶外，並導入新的族群。透過「間隙」的導入，演繹居住單元形式形態、公共空間與群聚的關係、環境氣候條件與都市介面的回應、構築的系統與結構及新的材料技術議題。發展出由碎片到整體的開放形式，回應「未來」。試圖從環境涵構、生活涵構、構築涵構的辯證中，導引出建築意義上的「野」、「邊緣」與「自由」。

HOMESCAPE 是家的「逃」，因為這樣的「逃」，產生了如野地般的家的「景」。

初鹿牧場

林聖峰老師對於自然與家的連結發問，讓在牧場生活工作的我們也重新思考，自身對現況發生的意義與可能……這實在是一場哲學式的辯證之旅阿。（笑）

19

載體聚落
PLUG-IN VILLAGE

設計者：陳宣誠 Xuan-Cheng Chen
合作企業：秀傳醫療體系
Show Chwan Health Care System

一座移動的社區服務站，同時是健康檢測站、一個種植、買賣蔬果的市集平台、聚會溝通的交誼場所、小孩的遊樂場，因應活動所需可拆解、組合與移動，牆板與屋頂上設計有集水、集熱的設備，亦是能源循環與補給地，其機動性與臨時性的裝置特色，讓 "聚集" 這件事變得即時有活力。陳宣誠建築師與秀傳醫療體系，以鹿港為基地，在逐漸老化的街道巷弄之間，設置多功能服務站，藉由一個可讓居民共同參與的平台，賦予舊街廓新動力，讓老與幼得以互相連結與關照，積極地介入城市的演化，持續傳遞生命的力量。

To imagine a moving community service station that is also as a health center, a farmers market, a place for friendly exchanges and children's playground. The structure can be assembled, dismantled, and transported to fit the needs of different programs. The rainwater collectors and solar panels on the walls and the roofs provide regenerative energy. The mobile and provisional nature of the installation enables the lively "togetherness" of a community. Architect Xuan-Cheng Chen and Show Chwan Health Care System set up service stations at multiple locations in the alley lanes of old town Lukang. Serving as people's platforms to participate and reinvigorate the old streets, these stations reconnect the elders and children for them to take care of each other. By engaging with and intervening in the evolutionary processes of the city, the torch of living wisdom is also passed down.

FUTURE
2025

世界朝向極扁平化的發展，消弭了許多事物的邊界，回到一塊平面的狀態，沒有方向性、尺度、輕重……垂直向失去連結的平面層層堆疊，世界如同厚剖面的地層，話語、訊息量的聚集，事件性的能量匯聚……等，是形成每一次地層變動的「震源」，讓許多關係重新組裝，在每一次的變動中，呈顯出存在的本質；在世界成為一種綿延共同體的同時，必要性的回歸身體感官形成差異的基礎，更進一步讓許多關係重新被定義。 ——陳宣誠

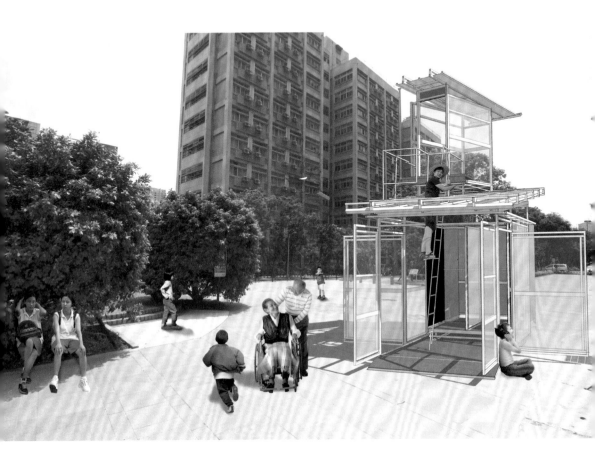

1
———
2

1. 聚集的共感物件形成微城市，呈現秀傳
醫療體系的健康城市的概念

2. 移景家屋介入場址連結原有紋理脈絡，
透過食物履歷傳遞生命的熱度

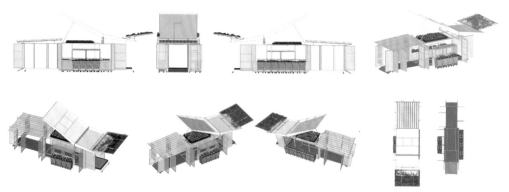

Moving Garden– 結合秀傳營養醫療研究
透過呈現種植、食物履歷與身體量測，傳遞健康和環境的迴圈關係

鹿港鎮

■ 地景　　　　　● 政府機構　　　● 傳統文化
Ｌ 軍事基地　　　Ｅ 教育機構　　　Ｃ 藝文活動
Ｌ 墓園　　　　　Ａ 行政機構　　　Ｈ 歷史文化
Ｌ 荒地／綠地　　Ｐ 郵局　　　　　Ｒ 宗教信仰
Ｌ 田地　　　　　　 大眾運輸
Ｗ 水域
Ｐ 停車場

● 社會服務　　　▲ 社區集會所
Ｈ 台北秀傳醫院　Ｇ 社區活動中心
Ｈ 醫院／診所　　Ｇ 超市
CS 社區服務據點
DC 日間照護機構
Ａ 老人公寓

錦西鄉

■ 地景　　　　　● 政府機構　　　● 傳統文化
Ｌ 軍事基地　　　Ｅ 教育機構　　　Ｃ 藝文活動
Ｌ 墓園　　　　　Ａ 行政機構　　　Ｈ 歷史文化
Ｌ 荒地／綠地　　Ｐ 郵局　　　　　Ｒ 宗教信仰
Ｌ 田地　　　　　　 大眾運輸
Ｗ 水域
Ｐ 停車場

● 社會服務　　　▲ 社區集會所
Ｈ 台北秀傳醫院　Ｇ 社區活動中心
Ｈ 醫院／診所　　Ｇ 超市
CS 社區服務據點
DC 日間照護機構
Ａ 老人公寓

Moving Garden 和 Voice House 搭載秀傳醫療體系資源
在城市與偏鄉中介入進行資訊收集與呈現

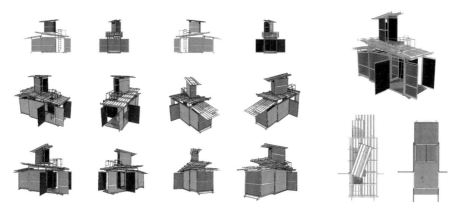

Voice House– 透過聲音的採集，建立一個用生命經驗堆疊起的 social mediator，讓對話與聆聽形成一種生命力的傳遞

創作說明｜載體聚落

根據內政部統計處的資料預估，2025 年 65 歲以上人口將達 20%，加上少子化的問題衝擊，家庭結構、社區結構，以至於都市結構都將有很大程度的改變，面對這一結構性的改變，現代醫療搭載科技應可扮演很重要的角色，不是增加醫院的論題，而是更積極地形成深入城市的醫療網絡；另一方面，城市的設施網絡也將在原來的基礎上形成不同的佈局，也因此，2025 年關於家的討論，是建立在現代醫療植入城市間的新論題，讓家的概念成為和網絡緊密連結與身體意識自身存在的中繼端。

在「HOME 2025：想家計畫」中，ArchiBlur Lab 和秀傳醫療體系的跨界合作即著力於思考結合城市脈絡的現代醫學植入。在秀傳醫療體系持續進行的發展中，已經有兩個脈絡建立在城市的文本上，它們分別是，城市型：以嘉義市為 Model 建立智慧健康典範城市進行－1. 健康資料彙整：生理量測數值、醫療照顧紀錄、健康促進紀錄、預防保健紀錄，2. 健康量測集合；偏鄉型：健康促進服務，分別進行－1. 結合社區活動中心（設施）與志工（人力）、2. 健康講座進行公共演說、3. 代言人運用：宣導、召集與推廣、4. 人際傳播：活動策劃、5. 結合雲端與 IT 資訊科技傳播，並以此延展出超高齡社會的長期照顧論題。創作團隊在這樣的基礎上，分析不同城市間既有的照顧網絡與資源關係，結合團隊創作的開放性架構－城市浮洲，創造連結與製造新的網絡關係。

秀傳醫療體系

醫療是以愛心服務為主，在與建築師的創意發想下，將醫療與人結合，透過聲音與植栽傳遞「溝通與互動」，讓生命與健康的價值再次被激發與省思。建築師將戶外建築轉換為收放自如的多面向展示空間，是個相當有創意的作品。可活動式的健康站是突破傳統思維的作法，值得醫院在社區健康推廣上多些啟發的想像空間，將健康促進帶到社區裡的每個角落，乃至於深耕於家庭，此舉除了可促進民眾健康，或更能為家庭，以至於國家，，節省更多的醫療資源與費用，誠是一件美事。

Conversation 詹偉雄 X 游適任

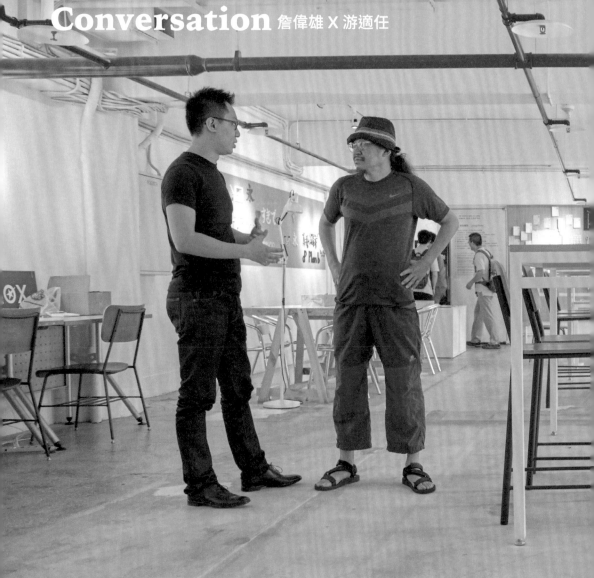

CIT（Center for Innovation Taipei） – 位於臺北市圓山的舊中山足球場西側，過去曾是綜合體育場、晉級甲子園競賽場、賽馬場、美援物資源集散地、足球場、花博展覽會館等等，屬於多類型跨國交流的空間使用型態，現由 Plan b 建立與營運，提供創新型態的辦公空間，讓各產業的單位、各領域的新創公司、自由工作者，在有趣機制創設下互為交流，以找到永續發展的空間可能，CIT 在保存原先的建築紋理外，內部整修為現代簡約調性空間。

未來之家，
可以共享可以孤獨

詹偉雄：擁有比較好的人生敘事、擁有更多無
形的文化資產時，財產的界線就有解放的可
能。例如你寧可讓你的房子空出來讓某個人借
住，帶來有趣的人生敘事，而這些情境則必須
有寰宇主義者（Cosmopolitanism）不由分說、
共同的內在紀律，才可能發生。

游適任：人造空間是人創造的，但它應該像大
自然一般是能共享的，而非老是在資本主義體
系之下運作。連一個家都可以透過 Airbnb 互
換、車子可以透過 Uber 互換，那種所有權是
「我們的」感覺，已經多過了「我的」感覺，
這也是這幾年「共宅」的空間越來越多的原因。

—

詹偉雄（右）
「HOME 2025：想家計畫」策展人之一，社會觀察評論家、
生活美學家，創辦《數位時代》、《短篇小說》、《Gigs》
搖滾生活誌等多本雜誌，並擔任總編輯。

游適任（左）
Plan b 事務所、「混 hun」共同工作空間創辦人。

攝影／陳敏佳・協力攝影／王弼正

詹偉雄：新一代大多覺得自己與全世界的人屬於同一種 nationhood，sharing 已經是不必解釋的信仰。

詹偉雄 (以下簡稱「詹」)：馬克斯 (Karl Marx) 論述過「歷史的行動者」，他認為在特殊的歷史場景中會出現這一類人，他們得到社會的注意之後，接著就會以鬥爭的方式將舊事物踢掉。以這個架構來看，台灣近年就出現新的歷史場景了，那就是「318 學運」。一群年輕人風雲際會出現，運用他們動員的方式提出對未來世界的想法，讓上一代瞠目驚舌，難攖其鋒。如果以「家」的層面來觀察，他們將來需要怎麼樣的一個家？

新的歷史行動者與老一輩最大的不同是，前者擁有「寰宇主義」(Cosmopolitanism) 的傾向，後者則認為自己還屬於單一的國族、國家吧。新一代大多覺得自己與全世界的人屬於同一種 nationhood，既然寰宇一家，每一個人就都可以互助，他們擁有「co」的概念。上一代則比較是零和的想法，「分給你我就沒啦」，所以他們要競爭，分享是不可能的。但是對新一代而言，sharing 已經是不必解釋的信仰。像是你就創辦了「混空間」來分享，想請你談一談為什麼這麼做？

游適任 (以下簡稱「游」)：我大學時代就和朋友合創了設計工作室。我本科是學法律的，想做這些事得找其他人合作，而且我發現很多人也常常問我能不能介紹特定的人才。接著，2010 年我去參觀「東京設計周」，知道了「Co-working Space」的概念，哇，好酷喔。大家在那空間中像是同一個辦公室的人，但其實都是個人工作者，只是分享了空間。後來才明白這概念源自歐洲，是 1970 年代空屋占領運動延續的產物。最早開始分享 co-working space 的人認為，人造空間是人創造的沒錯，但它應該像大自然一般是能共享的，而非老是在資本主義體系之下運作，人們先去看看空間中有什麼 bargain，獲得土地與建物等資源之後再租或賣給別人。空間應該像是陽光、空氣、水，這滿像多數原住民傳統的想法：我們只是土地的過客，我們只能共享它。這個概念到了工作的版本，就是共同工作空間。在大學畢業前兩個月，我就以第一家「混空間」來實驗這個理念。如果這空間裡有各式人等，也許可以發展各種可能。

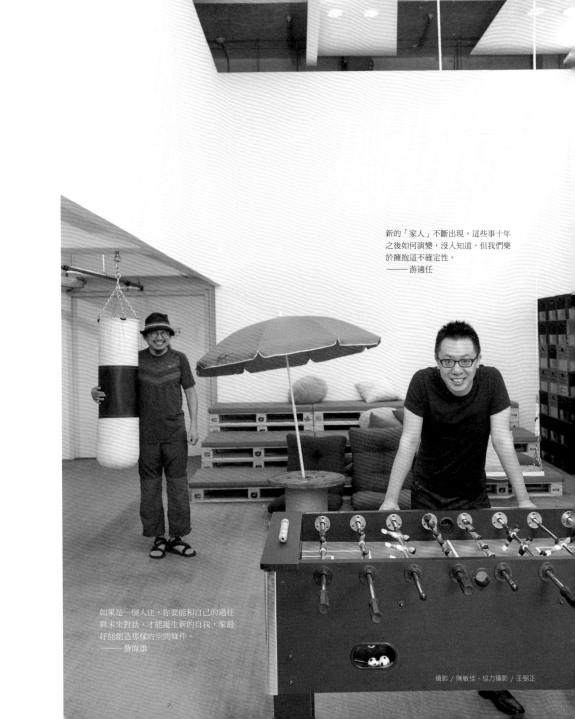

新的「家人」不斷出現，這些事十年
之後如何演變，沒人知道，但我們樂
於擁抱這不確定性。
———游適任

如果是一個人住，你要能和自己的過往
與未來對話，才能誕生新的自我，家最
好能創造那樣的空間條件。
———詹偉雄

攝影／陳敏佳・協力攝影／王弼正

對我們來說，共同工作、創新中心等這些事，最早發生的就是「辦公空間」的改變。現在知識工作者越來越多，空間氛圍絕對會影響他們腦力的發展，大家必然會需要新型態的辦公室、住家空間。這種空間會是什麼模樣？其實也沒有人先去明確定義。像是「CIT」使用玻璃隔間沒有太多原因，就覺得漂亮，但是有些前輩來參觀，會覺得這麼一來公司的機密不就被看光光了。不過，現在的機密都在電腦裡啊。而且為什麼一些新型公司願意來這裡而不是去租傳統的辦公室，正是因為他們希望能沒有隔閡、能與不同領域的人交流。

現在會覺得「co」是新穎概念，但在我們這世代或是接下來的世代，可能已經是認為理所當然，這個概念會存在 living 以及 working 當中，就像我們現在認為每個家裡面都要有廁所一樣，在民國初期卻不是這樣。就像合宜住宅政府喊這麼久，為什麼不由民間直接自己做？合宜住宅是要讓大家以合理的費用負擔在城市繼續生活的成本。現在台北市就有共居概念的租屋系統（Co-Living Apt.）出現了。

詹：在網路世代的「寰宇主義」想像之中，人與人的關係、人與家的關係、人與工作的關係，和上一世代的確不一樣，最大的特色是這一代嚮往不確定性，而上一代則是要迴避不確定性，他們生長在「控固力」的社會，也無所掙脫，人生分段性的任務都被派許了，例如幾歲要結婚，幾歲要生小孩，幾歲要幹到某一個部門的主管，五、六十歲的時候要衝董事長的位置……但是，寰宇主義者卻把那些事當成嘲笑的對象。

游：同樣基於寰宇主義的脈絡，就家人的關係這件事來講，現在有幾個人擁有所有表兄弟姊妹的 FB 呢？傳統製造商多半是家族企業，現在的人創業卻都是找同學、朋友甚至朋友的朋友，而不會去找表哥。所以現在的公司常常講「我們都是一家人」，因為這真的是事實存在，你的吃喝拉撒睡與心事，都是與同事夥伴們分享。進一步來說，當連一個家都可以透過 Airbnb 互換、車子可以透過 Uber 互換，那種所有權是「我們的」感覺，已經多過了「我的」感覺。這也是這幾年「共宅」的空間越來越多的原因，其實那跟學校

游適任：假使「家」最大的重點是
「我想要跟你聚在一起」，「殼」
也就不那麼重要了。

宿舍沒有太大的差異，例如共用廚房、客廳，而且是短期租賃，新的「家人」不斷出現。這些事十年之後如何演變，沒人知道，但我們樂於擁抱這不確定性。

這也讓我聯想，為什麼我一定要有一棟房子？例如，大家都在說以後的長期照顧商機很大，如果這基本方向是對的，以後的安養中心應該會越來越好，那我為什麼一定要擁有自己的房子呢？假使「家」最大的重點是，「我想要跟你聚在一起」，「殼」也就不那麼重要了。或許，我們沒有血緣但是是「一家人」，你在新加坡有一個房子，他在檀香山有一個房子，我在台北有一個房子，那麼這些都是我們的家了。

詹：這一點關於「家」的新概念也提醒了，我們是不是還得不斷的透過私有財產，好證明我們是社會的 winner ？如果一個社會慢慢變成是希望你擁有比較好的人生敘事、擁有更多無形的文化資產時，財產的界線就有解放的可能。例如，你寧可讓你的房子空出來讓某個人借住，帶來有趣

的人生敘事，這些情境則必須有寰宇主義者不由分說、共同的內在紀律，才可能發生。

現代人的家我認為還要有一種特色：如果是一個人住，那這個家最好成為他人生轉折的破口。現在外面太多對話了，網路上也訊息過雜。你要能和自己的過往與未來對話，才能誕生新的自我，家最好能創造那樣的空間條件。我想，無論家的樣貌如何變化，練習「孤獨的技藝」是必要的了。例如，你的家最好有個可以冥想的空間，或是在晨昏挪移時可以得到一點存在的戰慄感。像是你有一扇開向街道的窗戶，像是你有一個完整的廚房，重點是要能創造一種「有意思的孤獨」。

這正是我在此次策展論述中曾引述的，哲學家漢娜・阿蘭（Hannah Arendt）認為「孤獨」和「寂寞」有別：「寂寞者企望友伴的扶持，孤獨者永不寂寞，因為他們忙著跟自己說話。」
對談整理｜馬萱人

變形宿
家的新質感

Adapting to cope

designer × company

陸希傑＋何炯德 × 國產建材實業

楊秀川＋高雅楓 × 國產建材實業

王喆 × 國產建材實業

林建華 × 新光紡織

我認為所謂的家與其說是蓋出建物，豈非更像是逐漸「深入的領域」嗎。有市街、然後從那裡徐徐地進到深處，最後雖然進到相當私密的空間了，但那過程並沒有明確的境界。—————————————————————————— 藤本壯介

柯比意（Le Corbusier）在 20 世紀初，那個鍾情於機械美學的年代，宣告了「住宅是為了居住而存在的機器」。然而，約莫 100 年後的現在，人們對於家的渴望已不再僅止於「容身」的最低限需求，在各種基礎條件都能夠滿足的現代生活環境中，家或可視為編織個人以至於各種特定社群之生活情境的載體與媒介，而在其所扮演的既定建築類型中，孕育出全新的質感。這個質感，可能與材料有關、與空間形式有關、與公共／私密的領域有關、與生活的各種節目（program）有關、與精神向度或信仰有關、與自然環境的狀態有關。家，於是在新時代中被賦與了全新的使命；它該是能夠因應逐漸邁向多元化生活群像，而得以讓人們參與這個世界，並與其交往的媒體。這或可詮釋為所謂的「家的新質感」。—————————————————————————— 策展人 謝宗哲

Adapting to cope: a treasure chest of new living and thinking

Curator
Sotetsu Sha

Rather than a physical structure, I would say that home is more of a "progressive journey to a private space." From the bustling city streets, you travel onto a smaller lane, round a corner, and head toward an alleyway until you hit home, a private space exclusively yours. The journey toward home, however is not clearly defined by physical boundaries. - Sou Fujimoto

The early 20th century is marked by an obsession or machinery aesthetics, and Swiss-French architect Le Corbusier declared in this backdrop that "a house is a machine for living in." But a hundred years later, we want our home to be more than a place purposed for "living in." In an age in which modern amenities more than suffice to meet the demand of contemporary families, our home can most likely be regarded as a vehicle or medium for specific social living; it can evolve into something more than just a physical structure, something with new quality and characteristics.

The "characteristics" are about many levels of things: raw material, spatial arrangement, the nature of its domain, a life instinct with programs, spiritual orientations or religions, or the natural environment. Our home is given a new mission in this new epoch. It is a place that adapts to alternative lifestyles to encourage participation. This is how we "adapt to cope."

20

<div style="writing-mode: vertical-rl">

混雜登錄的棲居方式
Inhabitation of Hybrid Registry

</div>

未來的住所，可能是一個從來沒看過的建築造型，以及不同物種混居生活的居住空間。經過有機變形的過程而產生的巨型混凝土建築體裡，也許分佈著形狀大小不一的內部空間，有風、光、水等自然天候，有鳥類、植物、人類不同生物體棲居產生的新生態系統，模糊了隔間、裡外等硬體的居住意涵。陸希傑與何炯德建築師，將多年研究「動態灌注」的原型理論與提供混凝土建材的國產建材實業合作，實驗了用混凝土作為材質造出微型空間，並加入蠟、水、石膏、氣球等不同物質為變因，讓澆灌混凝土的過程不再是制式的技術複製，而是在時間的醞釀裡，邊成長、邊創造出空間。

Future house may be an architectural form never seen before, in which residential spaces are shared with different animals and plants. Within the processes of organic transformation, a huge concrete structure may hold interior spaces of all sizes and forms. The new ecological system is composed of air, light, water, birds, plants and human. The meanings of living among spatial divisions as well as those between inside and outside are blurred. Architects Shi-Chieh Lu and Jeong-Der Ho worked with concretes provided by Goldsun building materials in proposing their archetypal theory of "Dynamic Casting. " They experimented with micro spaces made of concrete added with wax, water, plaster, and balloon in order to test the casting processes of concrete to be part of the developmental processes and creations of the spaces as they grow when time passes.

設計者：陸希傑＋何炯德
Shi-Chieh Lu ＋ Jeong-Der Ho
合作企業：國產建材實業
Goldsun building materials

FUTURE
2025

2015 的當下脈動仍有許多阻塞。傳統受到新興趨勢衝擊，新舊對立需要調合。無獨有偶，極致專業分工的結果，固然成功地聚焦而發生成效，但同時也積累超量的副作用，使不可預期的衝突間歇出現。故此，2025 年的未來指涉一種藉由跨域縫合以重新梳理脈動衝突的世界。──陸希傑＋何炯德

未來建築由有機生物的代謝塑造無機混凝土內的空間與
孔洞，孔洞大小連結不同物種，編織生態共生體系

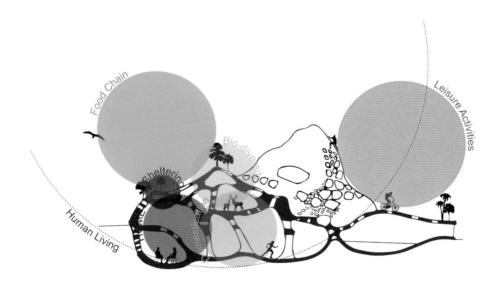

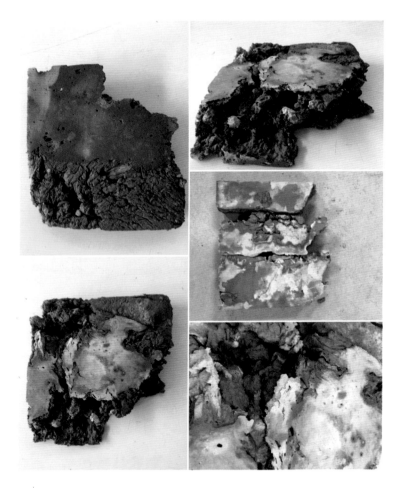

1	3	1. 幾何形與有機形交織一起
	4	2. 融蠟形成有機形體
2	5	3. 有機體以「動態灌注」模擬形體成長塑造
		4. 蠟成為塑形模具
		5. 孔洞成為不同屬性的空間，呼喚不同生命體

以「動態灌注」技術進行實驗，暫代生物技術不足之處

未來性來自與過去反覆交替的對話

利用動態模中密度差異產生的浮力實驗

創作說明｜混雜登錄的棲居方式

2025 年的未來之家透過跨域整合，將分屬不同類別卻有潛在關連的事物進行對話，以整合適應未來趨勢的嶄新脈絡。混凝土是目前普遍使用的建材，雖高耗能但短期內無可取代。因此如何讓混凝土在既有基礎上更加生態環保，成為短期未來的首要目標。透過細菌生命過程嫁接至混凝土灌注技術，其代謝產生之氣體將塑造混凝土之造形與空間，使混凝土從「靜態灌注」轉變為「動態成形」，由複製「已知形」轉變為創造「未知形」，延伸「形」的美學研究。混凝土灌注從「無機物」過渡為「有機聚合體」，其生產不同尺度的虛空間，除提供透氣透水的功能外，在適切尺度下將由人類與其他物種共同棲居，產生不同的共生型態以調節衝突，更生態地銜接地球環境。透過「混雜登錄」的棲居方式，混凝土構材的未來居所將成為一座平台，吸納主要衝突或邊際失落的脈動，重新編織流轉於不同物系的嶄新生態場域。

國產建材實業

藉由這次合作的過程，激發了國產建材實業對於住宅的多元層面思考。陸希傑與何炯德建築團隊的「混雜登錄的棲居方式」，實現了都市叢林的夢想，讓都市每座建物的外觀，都是大自然的植被、巢穴，不僅體現人與自然的和諧感，更能創造節能的生活宅。混凝土再也不只是建築的材料，而是成為大自然的一份子。

人類的生活空間，
藉由灌注系統與生物科技
將成為下一世代，
建築形體的新想像

Interview

陸希傑、何炯德

1953 年《東京物語》上映，導演小津安二郎藉由家庭成員之間的心理矛盾，客觀呈現工業革命之後傳統大家庭的瓦解；2015 年導演是枝裕和推出《海街日記》，描述家庭隨著婚姻關係的破裂，未來在一起生活的是半（無）血緣關係的人。

一如電影所述，不論出生於哪一個時代，每一個從家庭獨立出來的人，都無法絕對割捨原生家庭的影響與感情牽絆。把「人」視為家庭的組成構件，就好比是建材與建築的關係，跟灌注材料無法脫離既定的模型（框架）是一樣的，但來自不同成長背景的人，共同住在一起所產生的互動與行為，將會造成家庭裡（質量）的關係變化，把這個原理套用在動態灌注系統；不同的材料，不同的時間，不同的變因，放在同一個模子裡，最後會凝結成甚麼樣的型態出來呢？

這些「不確定的改變因素」，其實正是動態灌注的趣味之處，何炯德指著桌上一塊塊經由各種實驗變因，所產生出來的不規則混凝土塊體說著：這些「概念模型」，從功能面來看，可以是人類的家具，也可以是寵物的住屋，甚至小到成為苔蘚的培養皿，或是投放到魚缸裡成為礁石。藉由不同物質的分類，所產生的不同尺度，也可作為藝術創

動態灌注模式產生的空間，可供人類與各種生物混
居，不僅空間的使用界線模糊了，物種與物種之間
的關係，也因為「空間共享」，自成一個小社會，
達到新的生態平衡。

作的表現媒材。只要有計畫地控制時間和塑造方式，「概念模型」也可以放大到成為人類
的生活空間，成為下一代建築形體的新想像。即使是同樣尺寸的外觀模型，隨著灌注材
料的不同，最後形成的材質和紋路也將有不同，藉由條件的改變，最後得到更多元、更自
由的型態，如此一來，人類對於未來居住空間的選擇、居住行為，行進的動線都可能因此
而改變。

陸希傑說：室內設計或建築不只是三度空間，應加上第四個──時間元素，加入對時間面向
的研究。如此，未來就會像是住在膠囊裡，空間可以一邊成長、一邊被創造，呈現有機樣
態。使用混凝土作為概念模型的主要材料，除了呈現材料的原始質感，（隨著安藤忠雄在
台灣知名度大增，混凝土質感在台灣可以被大幅接受，現在市面上的產品裡有清水模壁紙
與塗料。）對於把模型放大百倍或千倍的可居住空間，對大多數人而言，也比較容易想像。

同樣喜愛以混凝土作為建築表現的瑞士建築哲人 Christian Kerez 曾說：「相較於實現空間
的功能性，我更關注的是，如何感受空間所營造出來的美感。」無獨有偶，陸希傑與何炯
德致力研究的灌注系統，未來也希望走向「產生」巨型混凝土建築，內部空間形狀不一，
可供人類與各種生物混居的場所，不僅空間的使用界線模糊了，物種與物種之間的關係，
也因為「空間共享」而產生變化，廣義來說，每一個建築體，都將因為使用者的不同，而
產生更多元的面貌，自成一個小社會或小宇宙，達到新的生態平衡。

坦言現階段仍然無法實現，陸希傑看好往後十年後的未來，希望藉由灌注系統的成熟技術，
結合生物科技，加上設計思考，為建築領域帶來新的合作契機。文字｜吳秋瓊

21

質地感知的塑性
The Alterability of Textural Perception

對未來住宅的想像，混凝土不應該是厚重的而是輕薄的。當牆體柱體變薄之後，便可以節省很多空間。楊秀川、高雅楓建築師與國產建材實業，運用化解混凝土的厚重為概念，灌注時以鋼絲纖維替代，提高塑形的自由度，讓本來就具有手工質感的混凝土得以延展至彎曲線條，甚至是多孔洞的空間樣態，活化了原本硬厚的牆柱結構。例如牆與置放物品櫃體或家具可以互為扣合，賦予了住家空間多元彈性，讓未來的生活空間，需求簡單化，也更具穿透與流動感。

In our imagined future house, concrete should be thin and light. When walls and pillars tapered up, more space can be generated. Architects Hsiu-Chuan Yang and Ya-Feng Kao collaborated with Goldsun building materials, using light-weight concrete constructions as their concept. Replacing reinforcing rebar with welded wire fabric, the handcrafted textured concrete can be extended and be bent into curved lines. The space can even be a perforated configuration. The design enlivens the heavy structural system of lintel-and-column by incorporating shelves, cupboards, and furniture into the walls. The multiple flexibility of a residential space simplifies the needs of simplified future living, while enhancing its sense of porousness and fluidity.

設計者：楊秀川＋高雅楓
Hsiu-Chuan Yang ＋ Ya-Feng Kao
合作企業：國產建材實業
Goldsun building materials

**FUTURE
2025**

人與物件的距離感開始於物件形態與生活的脫節。工藝反映了生活經驗與價值觀，質地則誠實記載著生活歷史。我們認為，在未來人們將更加重視物件回應生活所產生的溫度。 ── 楊秀川＋高雅楓

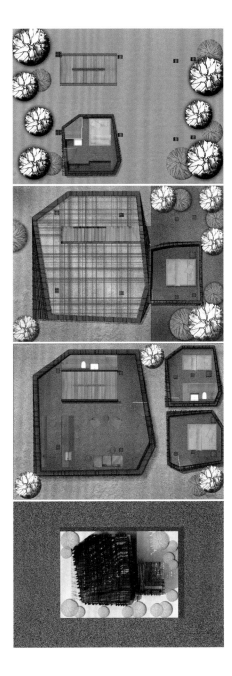

1	4	1. 立面圖
2	5	2. 3. 剖面圖
3	6	4. 5. 6. 平面配置圖
	7	7. 俯視圖

型態即是結構概念圖

材料試驗：鋼纖維

材料試驗：ＰＰ纖維

凝土澆灌實驗：曲面結構

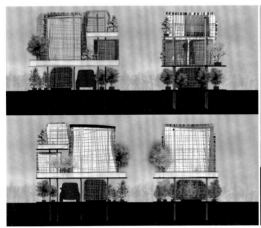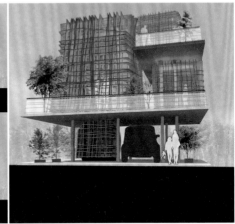

視建築內外為一連續的整體。左圖：立面圖，右圖：透視圖

創作說明｜質地感知的塑性

我們預設在住宅的生活空間，討論鋼絲絨混凝土的應用。

使用在住宅空間裡，開口與梁板的改變，使空間的形狀更能
因應生活上的需求。鋼筋混凝土裡的鋼筋綁紮，使混凝土原
有自由的特質被削弱了。鋼絲絨混凝土可使混凝土的形狀、
開口及縫隙更為自由。高強度的混凝土，亦可減少原有牆板
及樑柱的厚度，使建築體的形式與結構更緊密結合成一體。
即「結構亦為形狀亦是生活上的載體。」

國產建材實業

藉由這次合作的過程，激發了國產建材實業對於安心住宅的多
元層面思考。楊秀川與高雅楓建築團隊的「質地感知的塑性」，
賦予了混凝土不同的藝術感，融合了堅固與柔軟的可能性。混
凝土更是個人生活的載體，每個開口與梁板的改變，都代表著
混凝土的無限可能與人性溫度。讓我們期待 2025 的科技是從
關懷角度出發，充滿溫度。

22

軟水泥牆
Soft Cement Wall

未來，住家面積應該要多大，生活品質才能維持得住？！面臨居住面積需求因生活型態的改變而越趨增加，但想一想，當我們在使用臥房時客廳是空的，在使用客廳時客房卻是空著，空間被使用的佔比並不合理。王喆建築師與專營混凝土的國產建材實業為了創造出每個人失去的 4.89 坪空間，把混凝土變軟了！把牆面當成是可做凹凸、伸縮、切割變換運用的軟牆介面，並利用個人作息的時間點不同去作空間調配。試想隔著一道軟牆，貓可以蜷曲在一個凹槽，另一邊有人可以在凸處坐著看電視，家具櫃子將來亦可以依軟牆而做設計變化，創造出意想不到的魔術空間。

What is the right size of a future house in order to support a quality of life? With the ever-increasing demand for floor areas in the houses due to our changing life style, we might want to rethink the use of spaces. The living room is often empty when we use the bedroom, and vice versa. The ratio of spatial occupation is not reasonable. Architect Che Wang works with Goldsun building materials to soften the concrete and recreate 16 square meters per person. Seeing the wall as a malleable material that can be bent, expanded, or perforated to better suit our daily routines. Imaging a soft wall where a cat coils in the recess while the other side someone sits on the bulged wall to watch television. The cupboard furnitures can also follow the curves of the wall and create a magical space.

設 計 者：王喆 Che Wang
合作企業：國產建材實業
Goldsun building materials

2025，社會進展與生活樣貌之持續改變，每人生活所需面積仍持續增加中，反之土地資源卻持續朝著高價化與稀少化的方向進行……如何利用建築材料之創新，來維持人們生活品質中最基本之面積需求，則成為一重要的建築課題。—— 王喆

製作軟水泥牆的材料實驗

意象剖面

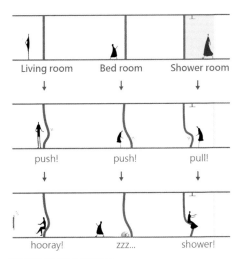

Living room　　Bed room　　Shower room

push!　　　　push!　　　　pull!

hooray!　　　zzz...　　　shower!

隨行為需求改變的軟空間範例

軟水泥牆模型

創作說明｜軟水泥牆

由台灣家戶住宅面積需求之統計資料變化得知，自 1976 年
至 2006 年，隨著生活型態與家庭組織的改變，平均每戶住宅
面積由 23.0 坪成長至 43.2 坪，而平均每人生活需求面積亦由
4.38 坪增加至 12.89 坪。

然而即將於北中南大批興建之社會住宅，無論是 8 坪、16 坪
或是 24 坪之單元類型，其平均每人生活面積之標準仍僅有 8
坪，與每人生活所需面積仍缺少了 12.89-8=4.89 坪。

國產建材實業的混凝土一直為業界所信賴，具優異研發能力。
此次與國產共同合作，試圖利用生活時間差以及「軟水泥」
作為室內隔間牆材料，在不增加樓地板面積的前提下，創造
出那失去的 4.89 坪，提升生活品質，並將過去僅作為空間隔
間用的牆體，提升到成為另外一種生活家具的可能性。

國產建材實業

過去著重於混凝土的功能性研究，此次透過不同層面的討論
與激盪，激發出建築工程的剛性考量之外，更添賦了美學上
與個人需求的考量，混凝土可以是個人生活的載體。王建築
師用「軟水泥牆」來解決居住擁擠問題，緊扣目前台北市
最急迫的民生問題之一，亦使得混凝土跳脫了原本建材的角
色，透過設計與包裝，以人性需求為角度，提升混凝土的運
用格局，解決了人類根本之居住問題。

23

紡家計畫
Spinning House

未來，能不能就住在一朵軟綿綿的雲朵裡呢？柔軟的布，舒適觸感，被風微微地吹撫著。林建華建築師與研發織布的新光紡織大膽想像都市游牧族的未來居所，當逐居移動時，可以隨身攜帶著個人式的家庭系統，它可能是一個 300×600 公分大小的布，經由縫折跟扣合的方式變成一個背包。每個人可以客製背包的大小，利用織布的特性，縫入有結構性的線，保持它的彈性跟柔軟，捏出一個自己想要的空間，並依據不同活動，把自己小小的家帶到一個大空間裡，跟別人分享。

Can future be a group of soft, gentle clouds, like the silky touch of clothes caressed by the breeze? Architect Hide Lin proposes the future residence for urban nomads with the new textile technology of Shinkong Textile. A personal family system can be carried and moved along with the residents. It can be a 300 by 600 cm clothe, in which they make a backpack through sewing, folding, and buttoning. Everyone will be able to customize the size of his/her "backpack" and sews structural threads according to the flexible and soft character of the clothes. The individual mini space that suits the need of a person can also be carried to a larger space and share with other members according to different activities.

設計者：林建華 Hide Lin
合作企業：新光紡織 Shinkong Textile

———— 2025 之後應該是分享經濟的時代，人們的往來變得更加自由，生活的時間、空間將是可交換的，也因為這樣的價值觀產生不同於以往的居住模式：共享、共生、共食的生活概念開始成形。──林建華

透過柔軟而自立的布與各種媒體的配合，使我們能在擁有資訊同時擁抱身體感知

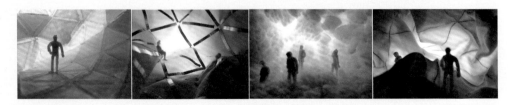

過程中研究許多作法，試圖讓織品擁有自主結構性

織品有了自主結構之後，可以視為能延展擴充的基盤介面 (Infrastructure)

可自行站立的布＋充氣家具＝輕易的隨處窩居

進一步將布設計摺疊成為後背包

家中之家：將布放入傳統 LDK 的住宅中。空間樣態隨著活動改變而變化

創作說明｜紡家計畫

我們設想 2025 年的居住模式改變：隨著在家工作者、
Airbnb、三口之家、頂客族、多元成家等族群增長，
他（她、牠）們所需要的空間不再是定性定量的 nLDK
格局，人們擁有相互交換時間、空間的彈性，並且共
生共居……我們關切如何面對都市中大量既存的建築
結構，來回應上述的生活模式。

布是一種與身體關係非常密切的材料，當身體被布包
裹時，形成自身與外界分隔的空間，並為社交活動帶
來溫柔的安全距離。柔軟的布透過厚度、質感與皺褶，
能輕易地定義自我與他人，讓我們共享空間同時也保
有自我。

與新光紡織的合作中，我們試圖將金屬纖維織入布中，
使布擁有自體結構性，因此可隨意圍塑，同時能輕巧
地被收納、攜帶，空間的區隔變得更彈性、個性化，
身處其中對空間的感受性也更為親密。

新光紡織

林建築師所帶領的 Studio doT 跟新光紡織合作的過程中，經常面臨衝
突性材質的組合加工，在現有的製程技術或應用方便性來說都有亟待挑
戰突破的障礙，在考量使用者的實用性與便利性之下，僅能以現有製程
技術來進行。未來會朝 SMART HOME — TEXTILE 的方向進行，整合光
電與太陽能紡織品應用於家用紡織品，以提高生活的便利性與獨特性。

Conversation 謝宗哲 X 藤本壯介

家的創造，
是涵容各種生活行為之「居場所」

藤本壯介：對於所謂的「家」，我傾向把它想定為人類的居場所。那雖然也是拿來住的場所，但「居場所」這個字眼比較輕鬆些，我認為這或許便是「家」的本質，甚至是建築全體的本質。在家裡有居場所、而在城市中也有居場所，若從作出人類的居場所的這個角度來看的話，會覺得並不特別需要所謂的家，可以說已經沒有甚麼區分，或說之間的區別變得非常柔軟。

謝宗哲：所謂的「家」，或許也在新的時代中在性格及其質感上有了極大的轉變。與其拘泥於作為容器或說盒子般的家，或許作為生活場域的家，亦即帶有流動特質的節點，更能反應出這個時代的狀況。採訪、文字／謝宗哲

PLACE **藤本壯介建築設計事務所 –** 位於東京都新宿區神樂坂附近的一棟出版社工廠大樓之上。不起眼的大樓外觀淡淡流露出日本昭和年間的懷舊氣息，透過一樓卸貨空間的載貨用電梯直上五樓，門開後可看見昔日作為存放印刷物之儲藏室的殘影，再從側面的狹窄樓梯爬上頂樓映入眼簾的是為大量巨大建築模型所包圍的、屬於日本當代新銳建築創作的現場。

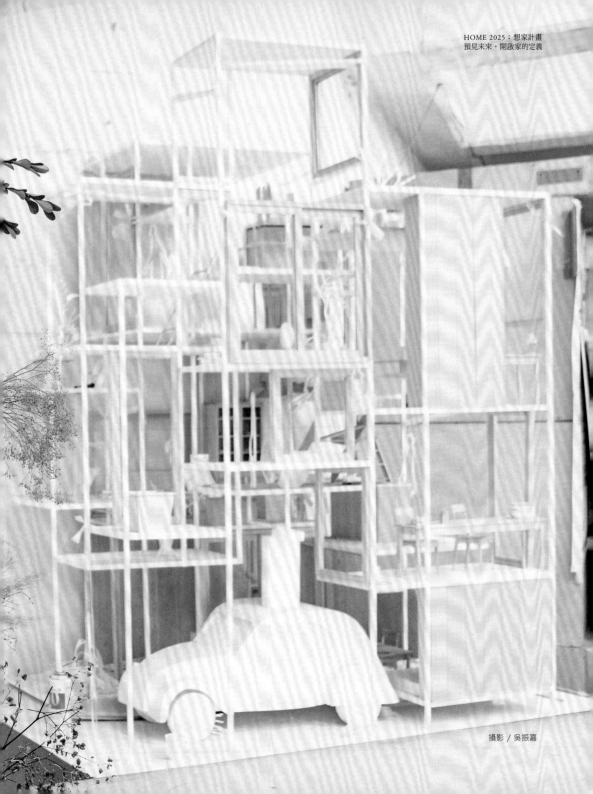

攝影／吳振嘉

藤本壯介：台灣的城市充滿野性，生活可以說就那樣地遍佈於建築的
表面之上，這是我個人非常喜歡的部份，但必須透過理性與邏輯的方
式來找到當中的本質，再進一步地創造出全新的舒適性與質感。

謝宗哲 (以下簡稱「謝」)：由於一路看著藤本桑
從 2000 年以來到現在為止作出了許多嶄新而前
衛的「家」的提案，因此想與您一起談談關於「家
的新質感」。

藤本壯介 (以下簡稱「藤本」)：嗯。可是最近還
真的沒什麼「家」的案子啊 (笑)。充其量只有集
合住宅吧。

謝：那當然也算是家啊。但我在此把所謂的質感
(Quality)，做更廣義的設定，亦即試圖從觸覺
(texture ／ material)、氛圍 (air)、形式 (form)、
領域 (territory) 的範疇來討論。

藤本：原來如此。不過或許我所想像的質感，也
許不盡然會與你所說的完全一樣。我到目前的作
品，就 texture 的這個層面上，可以說還沒有做
過太多的挑戰，也沒有採用各種素材來嘗試作建
築，雖然也不是說討厭這樣的做法，倒不如說更
想從你所提的「形式」、「領域」之類的角度
來創造出人類的「居場所」。

對於所謂的「家」，我是傾向把它想定為人類的
「居場所」，這個字眼比較輕鬆：可以稍微坐下來、
然後再往其他地方去的那種感覺，輕鬆而舒服，
我認為或許便是「家」的本質；甚至是建築全體
的本質，是以作為某種為人類所存在之領域的形
式來加以思考的。

我這樣的想法從過去所做的，也就是你剛才提到的
primitive future house 也有同樣的傾向，也就是
怎麼產生出這樣想法，坦白說我也不是很清楚 (笑)。
是 Le Corbusier 的影響？還是 Ludwig Mies van
der Rohe 的影響？與其說是 Le Corbusier，倒不
如說是 Ludwig Mies van der Rohe 初期透過牆不
知不覺中界定出領域的那些作品啟發了我。例如接
近牆的時候會覺得有某種安心感；而稍微後退一些
會有遮蔽感，然後會出現屬於自己的領域，雖然曖
昧，但又確實地創造出為了人而存在之居場所。這
樣的東西的確讓我深深著迷。

謝：是指 Barcelona Pavilion (1929 年，Ludwig
Mies van der Rohe 設計的巴塞隆納世界博覽會德
國館) 及 Villa Tugendhat (1928-1930 年 Ludwig
Mies van der Rohe 設計的捷克圖根哈特別墅) 吧？

藤本：的確就是這些案子中的作法。不過究竟是它
們的影響？還是說在那之前？我從小在北海道成
長過程裡到森林、雜木林中玩耍時所體驗到的某種
舒適感是連結在一起的呢？說不上來，總之會覺得
試著作出這類居場所這件事是建築最有趣的部份，
這可以說是從我一開始作建築的時候就默默存在
著的念頭。

這麼一來，所謂的家，例如城鎮／市街，尤其也在
東京住了好一陣子，所謂的東京，是家與市街沒有
什麼差異性的地方，也就是說在家裡是屬於人類的

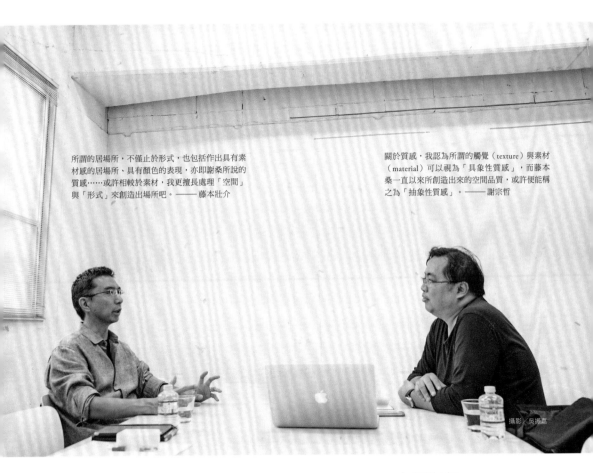

所謂的居場所，不僅止於形式，也包括作出具有素材感的居場所、具有顏色的表現，亦即謝桑所說的質感……或許相較於素材，我更擅長處理「空間」與「形式」來創造出場所吧。——藤本壯介

關於質感，我認為所謂的觸覺（texture）與素材（material）可以視為「具象性質感」，而藤本桑一直以來所創造出來的空間品質，或許便能稱之為「抽象性質感」。——謝宗哲

攝影・吳振嘉

藤本壯介（左）
日本建築家。藤本壯介建築設計事務所主持人。東京大学特任准教授。曾獲日本建築大賞、JIA 新人賞等獎項。2013 年獲邀設計倫敦蛇形藝廊（Serpentine Gallery）夏日戶外展館，為史上最年輕獲此殊榮的建築師。

謝宗哲（右）
「HOME 2025：想家計畫」策展人之一，日本東京大學建築學博士，建築學者，Atelier SHARE ／享工房代表。

尺度所以比較小，而進到城市的巷子裡時，也能發現人類尺度的空間存在於市街之中，也就是說在家裡有居場所、而在城市中也有居場所，這麼說來，若從作出人類的居場所的這個角度來看的話，會覺得並不特別需要所謂的家，可以說已經沒有甚麼區分，或說之間的區別變得非常柔軟。而這是相當有趣的，因為建築不再只是作出盒子，而是可以改變既定觀點來作點什麼……

謝：之所以和您談這個題目，就是為了能夠從不一樣的視點來為所謂「新質感」找到全新的定義。台灣建築家雖然在本展中提出許多精彩的方案，但仍舊帶有執著於具象材料的慣性。您所提的「居場所」這個關鍵字的確有趣，也的確從抽象的向度帶來新鮮的氣息。由於現實上關於台灣住宅或家的討論都有被聚焦於在單元式箱子上討論的嫌疑，因此我樂見這樣的另類觀點在與既定思維的碰撞下能夠成為激發新意的契機。

藤本：回到剛才提到的，透過混凝土的構造與質感來創造出場所的意圖，我個人覺得非常建築而相當有意思。事實上我自己也想變得更能充分使用素材來作建築喔。我並不是素材否定派，只是一直都沒能運用得很好，因為在談所謂的居場所，不僅止於形式，也包括作出具有素材感的居場所、具有顏色的表現，亦即你所說的質感……這部份的確是我尚未能掌握的。其實我也很想往這個方向前進，但畢竟有我拿手與不拿手的部份。或許相較於素材，我更擅長處理「空間」與「形式」來創造出場所吧。那另外在空間與形式之外，我認為在那之間的大概是「尺度（scale）」。透過形式與尺度來創造出空間，到尺度為止是自

己還能夠掌握的，但進到材料之後就變得很困難了。不過我個人認為「素材」是重要的，因為可以精準傳遞觸覺，無論是冷熱或軟硬，都會創造出很不一樣的效果。

謝：的確如此。關於質感，我認為所謂的觸覺（texture）與素材（material）可以視為「具象性質感」，而藤本桑一直以來所創造出來的空間品質，或許便能稱之為所謂的「抽象性質感」。台灣有著過度執著於素材的傾向，結果變成了一般人判斷建築價值的狹隘標準，因此若能從這裡踏出嶄新的一步是重要的。

藤本：從人類的尺度、小的尺度到建築的尺度為止建築的尺度很大不是嗎？由於人類的尺度和建築相較之下是小的，然後是像家具的尺度之類的。例如，若試著從尺度巧妙地產生偏差與位移來產生趣味性，或者讓各種尺度彼此調和也能產生讓人得以舒適渡過的場所。像我最初在作 Primitive future house 的時候，就是想試著重新看待建築的尺度下所作的嘗試，相較於素材，甚至不會是形式，而是從尺度感著手，將原本人們習以為常的約莫 4m 樓高的東西，轉而以 35cm 這個比較靠近人類身體的尺度作段差式的重組與構成。

謝：對您的演講覺得印象深刻的是，您總會show 出一張女孩子躺臥在一片由一大堆小物件所環繞的、宛如雜貨舖般的照片來表達某種基於人體尺度下的舒適感。這對於藤本桑來說或許是非常重要的意象，但是對於台灣人而言，感覺上一直都處在類似的背景與狀況中（笑），因此坦

白說很難理解那當中的「舒適」。是否可以請您談談那當中究竟好在那裡？對於置身其中的台灣人而言，或許真的很難察覺與體會的吧。

藤本：那倒是。那張照片想表達的是，也許基於小尺度的、有點混雜的物件所構成的場所意外的會是相當舒適的這件事。這和我原本就是從北海道搬到東京時遭遇到不同的城市環境有關。覺得東京非常愉快舒服。就在思考究竟是怎麼一回事的過程中，從邏輯或說感覺上，發現這類紛紜雜沓的物件的確具有比較小的尺度，雖然維持著某種程度的秩序，但卻以不那麼僵硬地感覺圍繞在人類周遭下的這個狀態，或許和舒適的根源是連結在一起的。這是來到東京的真實體驗下所察覺到的事。但我若從小就在東京長大可能就不會這麼覺得了。可能是因著異質的環境而感受到的、被提醒的。那再從東京前往亞洲旅行時，這樣的感觸就更為強烈了。因此那張照片的確極具象徵性……我想說的是，我上面所說的舒適度並不是唯一解釋，在這個世界上仍舊充滿各種不同的「舒適度」等著我們去開發與發現。像台灣的城市仍然充滿野性，生活可以說就那樣地遍佈於建築的表面之上，這是我個人非常喜歡的部份。我並不主張直接將那樣的雜亂感加以再生產，而是必須透過理性與邏輯的方式來找到當中的本質，再進一步地創造出全新的舒適性與質感。

謝：那麼十年後，也就是2025年，您想做的住宅，或者說心目中所嚮往的家，會是怎麼樣的呢？

藤本：十年後，那豈不是馬上就到了嗎？並不是遙遠的未來呢。剛才提到我最近幾乎沒有什麼關於家或住宅的案子，也不是說我很斤斤計較，可能是我自己相較於作為家的單體，還不如說對於作為生活的場域這類具有擴散性、寬廣度的建築是更有興趣的。像那個在 House Vision 2016 中所做的租賃空間之塔的確就像是作出城市／市街般的、也像是做出家那般的，同時做出這兩者的設計作業。那麼說到思考十年後的家，與其說是住宅單體，還是市街或是包含著其周邊的，例如一個村落，總之是一體化這類的感覺。這是指集合住宅嗎，或者蓋出三個住宅的單體，然後再作出其周邊的街道，或者是作出一百個左右的住宅，可以說是集合住宅、也可以說是一整座城市般的存在。

當初在做 primitive future house 的時候，可以說相當直接處理了人類與空間的關係、居場所與空間的關係，從這個視點來看的話，建築、家、城市之間的區別幾乎不存在了。漸漸地轉變成了家的周邊、城市的周邊，然後還有其他的建築混在其中，我對於這樣的東西還是比較有興趣的呢。

謝：的確是。另一方面，當代的生活因著各種工作散落在各地，因此人們似乎再度從「定住」於單體住宅／家的形式改變成類似「遊牧」的那種流動性的居住狀態。從這個角度來說，所謂的「家」，或許也在新的時代中在性格及其質感上有了極大的轉變。與其拘泥於作為容器或說盒子般的家，或許作為生活場域的家，亦即帶有流動特質的節點更能反應出這個時代的狀況。而即便身處於流動性的當代處境裡，仍然必須透過建築來創造出那個場域中獨一無二的「場所性」。這或許便是建築永恆的價值吧。

智慧家

家的智能創建

Beyond smart home solutions

designer ✕ company

平原英樹 ✕ 中保無限＋

戴嘉惠＋林欣蘋 ✕ 中保無限＋

李啟誠＋蔡東和 ✕ O Plus Design

辻真悟 ✕ 利永環球科技

邵唯晏 ✕ O Plus Design

在談及智慧生活之際，總容易聯想到在數位科技加持下，所衍生出的在家中各種自動化設備的印象。例如：電視與喇叭的牆面化、照明與感應器也環境化。日本人在玄關脫鞋的習慣，在那兒潛藏著環境界面與身體直接接觸的狀況：脈搏、體溫、體重、血壓等身體的資訊都可被地板感知，身體與環境開始對話的意象，已經無法斷言是無稽之談了。浴室與廁所也有了更進一步的進化，而開始提升舒適環境的水準。纖細、緻密、周到、簡潔，這些日本的美意識，都在科技的尖端上開始發揮機能……

然而，所謂生活的智慧，若更廣義地來碰觸的話，或者也能夠指涉因應特定風土及現實環境條件下，所衍生出來的空間行為與知覺，甚至延伸到社群之間的相處與交往的方式。這或可詮釋為「SHARE（共享）」，亦即「資源善用、自他共榮¹」的住居狀態。────────────── 策展人 謝宗哲

Beyond smart home solutions: Comfort- and safety-first homefront applications

Curator

Sotetsu Sha

Smart lifestyle applications inevitably conjure up images of home solutions involving the control automation of lighting, heating, ventilation, air conditioning: wall-mounted TV's and sound systems, sensors and lighting switches connected to a central hub. Other types of scalable home solutions have been dreamed up by habits, such as the removal of shoes when entering the foyer — a custom that the Japanese rigorously observe: one's pulse, body temperature, weight, and blood pressure are monitored by the floor-embedded devices. Bathrooms and lavatories in Japan have been elevated to a new level of comfort, sophistication, and thoughtfulness, making smart homes even smarter.

By a broader definition, these smart home solutions can probably be extended to a set of societal behaviors and sensibilities conditioned by conventions and customs, even interactions between groups. Perhaps a new generation of home solutions also inspires a new type of "share," for "sustainable use of resources, and prosperity for all.[1]"

1. 援引、類比及改寫自柔道之基本涵養與終極目標的「精力善用，自他共榮」。主要的意涵是在適當的時機使用適當的力（資源）達成目的即為「精力善用」，與自己的對手（同居者）分享練習（生活）的成效，互相砥礪，互相成長是「自他共榮」。

This analogy is inspired by the philosophy and objective of Judo, to achieve "maximum efficient use of energy, mutual prosperity for self and others." In other words, maximum efficient use of energy is the conscientious application of means (resources) for the ends (goals), and sharing the benefits of practices (lifestyle) with one's opponents (co-inhabitants). Everything is intended for communal good.

24

編織空間的街屋
Weaving Space in
Old Townhouse

在未來，人們可以自由創造出屬於自己的空間，如同編織出一件屬於自己的衣服般。平原英樹建築師長年研究亞洲當代居住空間的觀察，應用到未來居住空間的設計裡。此提案為以獨居者為使用對象的 Share House，於台灣現存的老式街屋中，導入中保無限＋系統所進行的空間整合計畫。新科技的融入與裝設，同時藉由與手機 App 的連動操作，可與他人共享自己所創造的空間，也可獨自佔有，以創造出自己理想中的空間。

People will create their own space in the way they make clothes of their own in the future. Through his long-time observation of housing in Asia, Architect Hideki Hirahara proposes a share house as his future housing design. Incorporating the intelligent security system of MyVita, the project reuses the existing shared houses for single residents in the historical shophouses in Taiwan, while introducing innovative smart security system. The integration of new technology into the old house will be controlled through smart phones. Depending on different versions of an ideal space, a resident will be able to create his or her ideal spaces for individual use or share it with other people.

設計者：平原英樹 Hideki Hirahara
合作企業：中保無限＋ MyVita

家庭構成由近幾年的小家庭逐漸轉變為獨居的形式。不同於現代的隱私至上主義，將形成「和緩的隱私」和「和緩的公共」共存的新世界。藉由智慧型設備的同步顯示來自由自在地變化空間，創造屬於自己的空間世界。 ——平原英樹

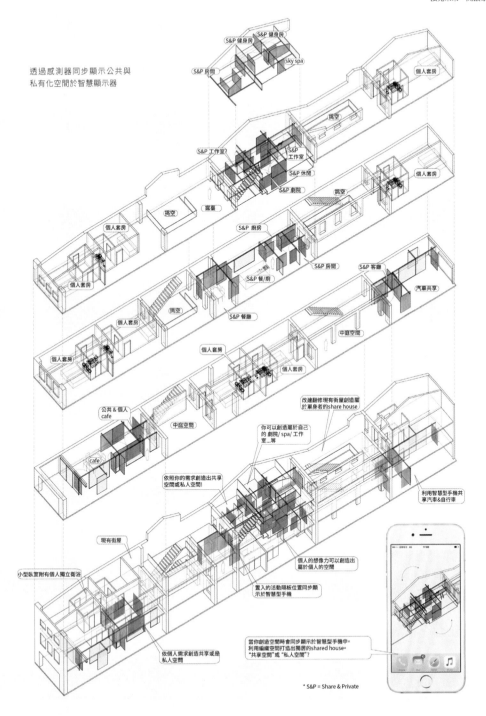

透過感測器同步顯示公共與
私有化空間於智慧顯示器

S&P 健身房
S&P 健身房
sky spa
S&P 房間
個人套房

挑空
S&P 工作室
S&P
工作室
S&P 休閒
個人套房
S&P 劇院
挑空
挑空
露臺
S&P 廚房
個人套房
S&P 房間
S&P 客廳
S&P 餐/廚
汽車共享
個人套房
挑空
S&P 餐廳
個人套房
中庭空間
個人套房
個人套房

公共 & 個人 cafe
中庭空間
改建翻修現有街屋創造屬
於單身者的share house
cafe
你可以創造屬於自己
的 劇院/ spa/ 工作
室...等
依照你的需求創造出共享
空間或私人空間！
利用智慧型手機共
享汽車&自行車
現有街屋
個人的想像力可以創造出
屬於個人的空間
小型臥室附有個人獨立衛浴
置入的活動隔板位置同步顯
示於智慧型手機
依個人需求創造共享或是
私人空間

當你創造空間時會同步顯示於智慧型手機中。
利用編織空間打造出獨居的shared house。
"共享空間" 或 "私人空間"?

* S&P = Share & Private

Public Share Space / 公共的共享空間 Privatized Share Space / 私有化的共享空間

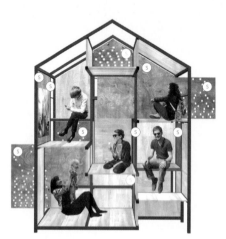 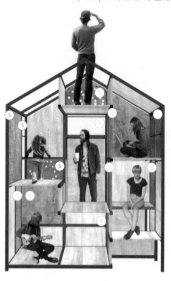

Ⓢ 透過感應器同步顯示 "公共空間" 於智慧型顯示器 Ⓢ 透過感應器同步顯示 "私有化空間" 於智慧型顯示器

板片 / 公共空間 板片 / 部分私有化 板片 / 更多私有化空間 私有空間顯示 未來空間預約頁面 未來活動顯示
 空間

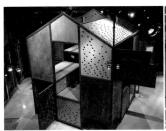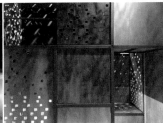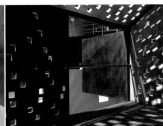

藉由板片移動創造公／私空間

創作說明│編織空間的街屋

「隱私」和「公共」被認為是兩個相反的要素。活用至目前為止以
阻隔為目的保全設備，藉由其「阻隔」與「開放」的兩個層面，來
改變人與人及空間共有的組成方式。

台北的城市文化中經常出現具代表性之一的住宅「街屋」。在此不
以拆除重建的方式，而是將新的系統置入並整修代表台北風格的現
存建物，藉此對今後獨居人口增加的社會提出新的 Share House 計畫。
將以自然素材製作並埋入感應器的可旋轉板片，散落配置於共享空
間中。這些板片的位置以空間的形式同步顯示於智慧型手機上。居
住者可以自行創造出當時所需的空間大小或形狀，並可獨自佔有，
也可與他人共享此一空間。

於本次展覽，以提案的縮小版 2.7×2.7×2.7M 的空間裝置進行展出。
利用 18 片埋有感應器的木製旋轉板片散落配置於空間中，每一片板
片的位置與智慧型裝置中的 App 連結。板片位置以真實時間同步顯
示目前的空間形態為對外開放的公共空間，或是關閉的私人使用空
間。於本次的展覽中尚有無法完成的部分。但若於此 App 中，可對
空間進行放大、縮小、旋轉等自由自在的顯示三維空間，並整合至
目前為止難以被理解並隨著時間變化的三維空間，將可幫助我們認
知、進而操作空間。此外，當對空間的預約、活動的公告等機制完
全被實現時，我們將可以期待，於今後的獨居世代，隱私及公共將
以實質上的意義舒適共存，實踐新的創造性的生活方式。

中保無限＋

藉由這次合作的過程，激發了中保無限＋對於安心住宅的多元層面思考與物聯網的延伸。平
原老師的編織空間的街屋，透過中保無限＋的軟體平台結合彈性隔間，讓傳統街屋擁有集合
式住宅的多功能性場域，解決了獨身住宅因坪數不足帶來的不便性。

家的未來想像，
在室內能表述自己內在個性
對外也能接納與重視，
殘破、滄桑感的老舊建築

Interview

平原英樹

從 2000 年離開日本到美國進修，又到中國及世界各地，累積許多實務及學術經驗的平原英樹建築師，最後選擇臺灣為落腳地的原因為何？平原建築師感性地說：「選擇居住在臺灣的理由很多，一方面是融入於臺灣的文化有美國的、有中國的，也有日本的，是多元文化的匯集地；另一方面因為之前住過北京，相較之下臺灣的食物比較平易近人，有文化層面的，也有實際上居住層次的樣貌，都是各種臺灣吸引我的原因。」

其中，臺北和東京兩地的居住經驗，讓他觀察到臺北的優點就是小而方便，相對日本高齡化、腹地大的東京來說，交通不便對於有年紀的人是一種生活上的負擔。換個角度來說，居住在臺灣的人，比較重視自己的居住空間，不太在意周遭外圍的環境；但對日本人來說，他們很重視這一塊。平原英樹直言，他認為臺北人已經放棄了對於自己居住環境變好的想法，他覺得這樣不好，應該對自己的居住環境有更高的要求。但也表示，臺灣是人口密度高的地方，所以真的要追求周邊居住環境的改善，其實也很困難，雖然困難，但還是要朝向這個方向去發展，他覺得這是一個比較正面的，改善臺灣居住品質的想法。

整個大環境的歷時性變遷，對於住宅的想法也會有所改變，關於作品「編織空間的街屋」是因應臺北房價日益高漲，居住的空間變小的問題做了對策；展出模型的高和寬

當人口多的時候，人的隱私往往會被優先考量，但當人口變少的時候，人與人的網絡連結變得很重要。在 Share House 裡，有自己存在的空間，同時又能和緩地創造與他人維繫關係的空間。

各設定為 2.7 公尺，除了量體變小便於展示外，平原英樹表示：「四疊半的空間概念，是除了日本傳統茶室之外，人們可以居住的最小生活單位。」

由於現在是人口由多變少的轉捩點，當人口多的時候，人的隱私往往會被優先考量，但當人口變少的時候，人與人的網絡連結就變得很重要。因此，運用小空間和小空間來往連結的門扇（介質），加入中保無限＋研發的感測器，透過手機 APP 軟體來控制，藉以轉換不同空間變化的 Share House 形式，讓智慧型手機和住居空間產生共同的網絡；一方面拉近人與人之間的距離，另一方面也可以透過自己的需求去調整；在 Share House 裡，有自己存在的空間，同時又能緩和地創造與他人維繫關係的空間。他認為臺北的街屋很具特色，應該要保留下來，如果透過這樣的概念做改建的設計，是不錯的解決方式。

平原英樹聊起 1995 年當時還是學生的時候，到世界各地旅遊得到的許多刺激，因為和學生時期做設計的感性很不一樣，以至於後來的作品也會有所影響。他表示：「看一棟建築物，不是只有建築物本身會產生感動，而是建築物和它所處的環境，是一個整體印象帶給人的感官刺激，所以覺得感動。」說著說著，平原英樹突然起身，走到事務所的大門前，搬開幾盆植栽，轉動原以為是固定式的三片透明玻璃落地門扇，開啟後通透的臨場感，彷彿屋內、屋外就是一個整體。

平原英樹的建築師事務所就位於歷史特定區域保存的齊東街街廓之中，來到這裡除可一訪藏身於巷弄間的日治宿舍群外（部分建物已指定為古蹟或歷史建築），亦可悠閒地感受一下，這塊在都市更新過程中，地方所盡力維護中簡約恬靜的原始景致。或許這就是我們未來對於 HOME 的想像，在室內可以表述自己內在的個性，對外也能接納且重視那些看起來或許殘破、有滄桑之感的老舊建築；時而伴隨而來的綠蔭叢木，都是你我窗外，共存於這個城市之中不可或缺的療癒風景。日文口譯｜蔡宜玲．文字｜張芯瑜

25

公共住宅共享進行式
Why Co-Sharing?

未來的住所，就是「跟鄰居一起做家事」的共居生活；一起種菜，一起烹飪，一起清垃圾，社區就是一個大家庭。戴嘉惠與林欣蘋建築師從長期研究公民住宅的角度，計畫將未來住家的設計擴大為一個社區的設計。從共享生活出發，提出三大建築設計策略；擴大照護活動區域、增加社區共享空間、混和多元活動場所，以期增加民眾的社會參與度。這項計畫將結合中保無限+智慧化的服務工作內容，設計出一個隨身帶著走、訊息不 lost 的 TOGO APP 作為公眾活動平台，期望在這個混齡社區，鄰居以上、家人未滿的關係中，共創守望相助的理想可能。

The future house is a collective living where you do house chores with neighbors, including cooking, gardening, and taking out trash. The community functions as a big family. Architects JiaHui Day and HsinPing Lin plan the future community based on their long-term study of civic housing. They expand the design of future home into a community of shared lives and propose three architectural strategies: enlarge the area of care activity, increase community shared spaces, and hybridize diverse activities and locations. The plan incorporates intelligent service of MyVita and designs a TOGO APP that receives constant update of information feeds. In the mixed-age community, the bonding between friendly neighbors will contribute to a sense of community in which everyone looks out for one another.

設計者：戴嘉惠＋林欣蘋
JiaHui Day ＋ HsinPing Lin
合作企業：中保無限+ MyVita

共居社群（Nextdoor Social Network），城市的集居行為將藉由智能設施及 lifelog 等先進技術，重新定義一種全新的人際關係，顛覆既有對實存空間／時間／距離的想像。藉由資訊網絡（virtual flux）工具從 2D 到 4D 建構新的居住身體經驗，但仍保有傳統社會中聚落群居的互助精神。 ——戴嘉惠＋林欣蘋

開放空間策略：「讓」，我們一起欣賞更多風景

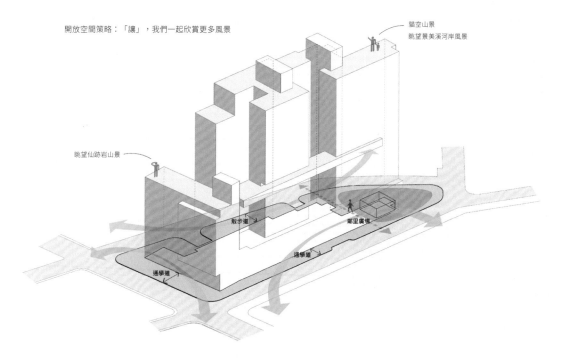

貓空山景
眺望景美溪河岸風景

眺望仙跡岩山景

散步道

鄰里廣場

通學道

通學道

高密度集居模式
(容積調派)

街道活動策略：「遊」，是我們緊密
相連的防護網

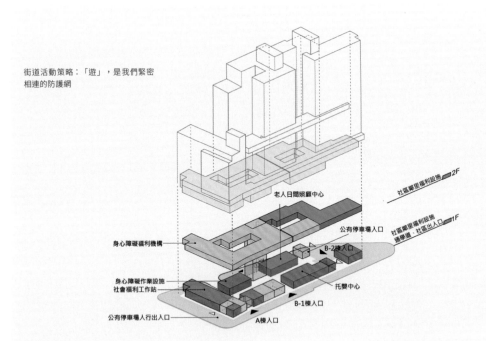

社區鄰里福利設施 2F

社區鄰里福利設施
通學道・社區出入口 1F

老人日間照顧中心

公有停車場入口

身心障礙福利機構

B-2棟入口

身心障礙作業設施
社會福利工作站

托嬰中心

B-1棟入口

公有停車場人行出入口

A棟入口

社區共享空間：「空」，是為了讓我們凝聚

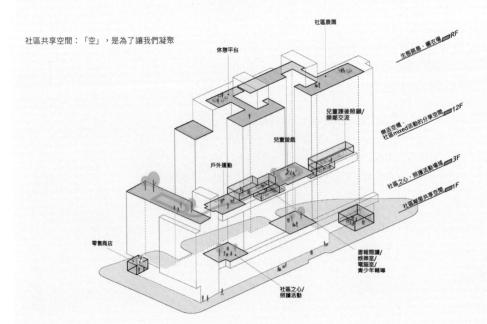

社區農園

生態路徑・饗交流 RF

休憩平台

兒童課後照顧/
樂鄰交流 12F

兒童遊戲

樂活空間・
社區mixed活動的分享空間 12F

戶外運動

社區之心・照護活動場域 3F

社區鄰里共享空間 1F

零售商店

書報閱讀/
娛樂室/
電腦室/
青少年輔導

社區之心/
照護活動

設計共居社群 APP，3D 空間模擬共居環境及社區活動網絡

創作說明｜公共住宅共享進行式

台北市提供的公共住宅（興隆公共住宅 2 區）為源起，探討並反思目前私有豪宅式物業／保全管理方式所塑造的生活疏離感及單向式的居住身體經驗，是否能藉由公共住宅的社會性，將其重新定義。

我們期望透過中保無限＋開發一款命名為「共居社群 Nextdoor Social Network」的 APP 軟體，以 3D 空間模擬的群組對話方式，將鄰居共居的環境臨場感建構起來並加以視覺化，藉由虛擬網絡資訊的聯結將「一起做家事」的概念從基本的「家戶」居住單元擴大到社區的層面。期許利用智慧物聯網的技術，加速於新居民間建立起傳統左鄰右舍串門子生活模式，共同經營社區裡的大小事；從居家安全防災的基本層面，進而落實多元照護、能源與資源管理。讓智慧化的高密度集居模式，藉由智能設施及 lifelog 收集與辨識等先進技術，資訊網絡（virtual flux）工具從 2D 到 4D 建構新的共同居住的身體經驗，一種虛擬與真實世界互動式的人際關係仍保有傳統社會中聚落群居的互助精神。

智慧系統創造的理想社會，讓人與人之間身體與心意的距離更接近。讓公共住宅的共享生活進行式成為台北市動人的生活風景。

中保無限＋

物聯網結合智慧家庭已成為大廠相互發展的首要目標，經過與設計師的相互溝通過程，了解智慧家庭的核心在於能否滿足使用者的家庭應用需求，結合軟體內容、提供在地化服務並精準定位客製化需求，實為智慧家庭的發展利基。戴老師團隊透過了中保無限＋的平台，創造了居民自發管理的可能性，且加強了鄰居之間的互動，與投身於公領域的管理。科技的進步反而提升人際之間的溫度。

26

空間紀錄—變形蟲之家
Scenario Tracing—Amoeba House

設計者：李啟誠＋蔡東和
Chi-Cheng Lee ＋ Tung-Ho Tsai
合作企業：O Plus Design

未來的家，不再是一個永久不變的方盒子，而是一個可以依照居住者的生活習性與真實需求變大或縮小的居家空間。李啟誠建築師與蔡東和結構技師運用 O Plus Design 研發的居家智能科技，記錄居住者對音、光、熱、氣、水等物理環境，以及日常的作息與偏好的氛圍所累積的數據，去計算出你所需的居住架構與空間尺度。設想一個住宅的外層是一層可塑性的外膜，透過數據的反饋控制機械手臂調整出隨著內部單元的數量擴張或縮減的居住量體。當經濟能力提升可以承租更大空間時，甚至可調整機械手臂的座標參數以擴建自己的房屋。當鄰居的家跟自己的家碰觸在一起時，將可能產生另一種交流與互動的有機生活圈。

The future house will not be a permanent concrete box, but spaces that wax and wane along with people's daily needs. Architect Chi-Cheng Lee and structural engineer Tung-Ho Tsai team up with O Plus Design to design with smart home technology. They record the physical environment—sound, light, heat, air, and water—together with collected data about residents' daily preferences. Accordingly, they calculate the structure and scale of an ideal house. A plastic membrane wraps around the house and will be adjusted by robot arms in response to changes of interior environmental factors. As the owner's financial status improves, the space can be enlarged by adjusting parameters of the robot arms. When the neighboring units grow and touch one another, the gregarious interactions will contribute to an organic living area.

FUTURE
2025

居住者對於「住家」的認知已長期被權力核心—建商、政府乃至設計者—束制住，進而喪失其對於「家的空間主權」的主導性；於 2025 年對於空間感官向度上期望將「家的空間主權」交還給居住者，讓空間得以反映居住者真正之性格。
——李啟誠＋蔡東和

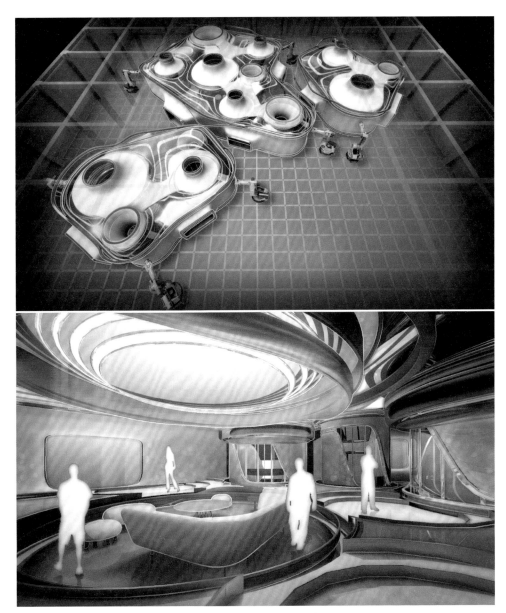

通過 O+ 紀錄使用者需求數據再加以變形、進化，未來之家將如變形蟲一般的自由建築體

Single- Scenario

Wake up at 9:30.
Ready for the
battle!!

Take a cool
shower before
start to work.

Boss just sent me a mail
and asks me to finish a
bunch of things....

For my girl I
must finish this
shit before
03:00PM!!

My girlfriend start
to check my FB
messanger (Totally
Frightened!!)

Watch the beautiful
night view from my
window. Perfect ending.

Watering
my little
potted!!

Finish my
shower. Ready
to fight!!

I need some
references and
examples....Google is
not enough....

Finally it's all done....
Take a nap on my sweet
spineless sofa....ZZZ.
I need some cigarettes.

Sit on my bed
and watch the
TV soap opera
together.

Schedule/ Altitude/ Motion Mapping

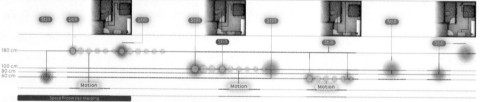

180 cm

100 cm
80 cm
60 cm

Motion

Motion

Motion

Space Properties Mapping

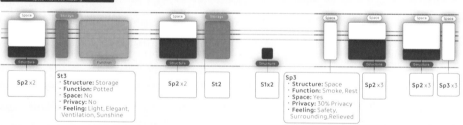

Sp2 x2

St3
· **Structure:** Storage
· **Function:** Potted
· **Space:** No
· **Privacy:** No
· **Feeling:** Light, Elegant,
 Ventilation, Sunshine

Sp2 x2

St2

S1x2

Sp3
· **Structure:** Space
· **Function:** Smoke, Rest
· **Space:** Yes
· **Privacy:** 30% Privacy
· **Feeling:** Safety,
 Surrounding, Relieved

Sp2 x3

Sp2 x3

Sp3 x3

居住者生活型態以及空間紀錄（雙人）

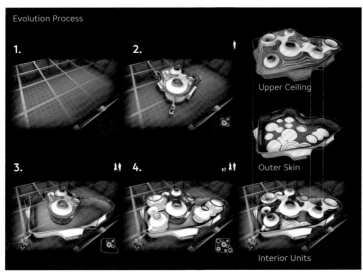

Evolution Process

1.

2.

Upper Ceiling

3.

4.

Outer Skin

Interior Units

單一家庭在固定框架下，所構成空間模組過程

1. We assume the future architecture is an universal space. In this space users can create their own house based on their own requirements.

2. In this project we develop series of spatial units which can be moved and remodeled. The users can choose units to compose their dreaming house based on what they need.

3. When the users have any new need of space, the outer skin of the house would be changed by Kuga based on the collecting data from micro computers and smart sensors.

4. After the skin expanded , the users can insert the new program unit inside the interior space and make the space perfectly fits their requirement.

創作說明｜空間紀錄 – 變形蟲之家

居住者對於「住家」的認知長期被權力核心—政府、建商與設計者所束制，喪失對於「家的空間主權」；商業考量下的格局形態，居住者僅能以既有的框架形式購買「商品」，再輔以「室內設計」突顯其個性化；欠缺專屬其生活形態的量化基礎下，居住者僅能順從所謂的「風格」等商業行為擺佈，喪失空間的主導性。

在「大數據」架構下，企圖以 2015 年為開端，以 O Plus Design 智能系統為基礎研究一套空間記錄的邏輯與方法，漸進式地收集居住者十年間的生活形態、序列乃至於空間氛圍，將自身生活轉變過程的數據加以量化與分析，用以回饋居住者對於「住家」的認知，將「家的空間主權」還給居住者，讓空間得以反映居住者真正之性格。

設想未來的建築體可能僅是一空白的建築框架，居住者可依據空間的使用序列與強度所發展的空間放樣法，透過數據的反饋控制機械手臂來形塑空間，如同變形蟲一般的自由室內建築架構，一方面可以透過系統記錄居住者的真實需求，一方面也可以透過數據加以變形、進化，得以建構居住者 2025 年最適切的居住空間；在此室內建築系統架構下，當數個家庭或居住者同時在同一平面建構時，彼此間就如同泡泡般產生互動、交流甚至融合而成為一個有機的社會結構，這或許也呈現未來都市村落形成的可能性。

O Plus Design

建築師從未來生活型態發想空間的機能，的確對於生活的未來提供了很好的方向，為產品的開發提供了想像的空間及應用的方向，十分有趣。O＋希望能基於目前物聯網及雲端的技術，扮演稱職的未來家庭虛擬管家，深入照護人們每一面向的生活需求。

27

設計者：辻真悟 Shingo Tsuji
合作企業：利永環球科技 Uneo

觸覺的住宅：運用感測技術，探究「有感的建築皮膚」

HAPTIC HOUSE—Toward Sensual Skin for Architecture with Sensor Technologies

觸覺，是一種非常個人與私密的感覺，一個擁抱，就勝過千言萬語。辻真悟建築師與發明超薄型壓力感測器的利永環球科技，計劃把超薄的感測器運用在建築與房屋上，看看它是不是可以變成房屋的皮膚－即時、敏感與精細地去感知、偵測人們的行動與作息。可以運用感測器的介面，小到把手、開關大到傢俱、牆面、天花板或者房屋本身，像貼覆上一層薄薄的皮膚，提供直覺性的感應方式，以調整出適合當下身體與情緒的情境，例如：因不同體型與疲累程度，塑造出符合你當時需求的沙發造型，隨時可為自己創造一個舒適的空間。

Touching is a very private and intimate sense and communication. A hug is worth more than a thousand words. Architect Shingo Tsuji works with Uneo Incoporated and applies the innovation of UNEO™ SENSOR: the ultra-thin multi-point pressure sensor, to buildings and houses. These sensors function as the "skin" of the house that perceives and detects people's actions—especially intuitive, nuanced "touches" —with sensitive and precise manners in real-time. Deployed on small surfaces of handles, switches, and furniture or large surfaces walls, ceilings or even the house itself, the thin skins of sensor interface provide intuitive and communicative ways to adjust the environment according to the body and emotion at any given moment. For example, the contour of a couch can curve according to body shapes or levels of fatigue so that one can fine-tune his/her own living environment anytime.

FUTURE 2025

2025 年將介於兩個極端之間，但未來取決於我們：
[負] 文化社經衝突加劇／財富壟斷、代理戰爭、無數難民屠殺／文化手藝絕跡僅剩保守小眾項目／建築師降階為戰爭技術者，極少數擁護文化／沙漠廢墟遍布
[正] 以全球尺度合理分配資源／停止無間對抗／環境意識、多重觀點崛起／新世代建築師，共生主義、有識之士尊重在地價值／地球彩燦萬千──辻真悟

A **Ubiquitous Switch:** programmable switch that appears wherever you touch on walls.
B **Emotion Column:** senses bodily actions (e.g., hug, pat, etc.) and translate it into house's reactions.
C **Deformable Wall:** clay-like wall-furniture that can flexibly change shape in reaction to your touches.
D **Mosaic Box Wall:** can change its composition according to your touch control.
E **Mosaic Floor Furniture:** reacts to push/pull actions to adapt to various uses of horizontal surfaces.
F **Breathing Skin Façade:** controlled by the touchbox interface (f), allows nuanced control of sunlight/air intake.

運用觸覺感應以調整出適合當下身體與情緒的家具

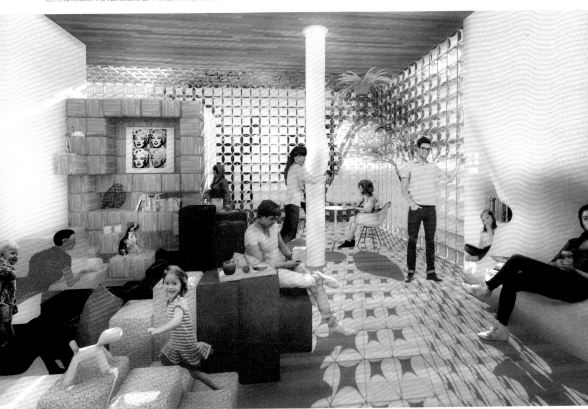

將身體的感知細微化，設計相對應的觸感介面

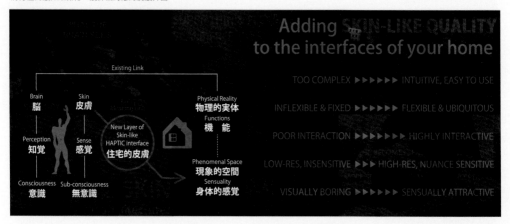

SCALE	EXAMPLES	DAMN INTERFACES	HAPTIC INTERFACES*		TYPE	ACTUATOR (output devices)	REFERENCE PROJECTS/IDEAS
ⓢMALL : graspable scale	Switches Controllers, Buttons, Knobs, ...etc.		A	Ubiquitous Switch	#3	Lights, Air Conditioners Elec. keys, AV Devices, etc.	Collection Wall in Cleveland Museum
			B	Emotion Column	#3	Home AI, AV Devices, etc.	JamSheets by MIT Tangible Media Grp.
ⓜEDIUM : mountable scale	Partitions, Partial Walls, Partial Floors, Large Furniture, ...etc.		C	Deformable Wall	#1	Pneumatic or Mechanical Jamming Sheet	transForm by MIT Tangible Media Grp.
			D	Mosaic Box Wall	#2	Mechanical (Motor) System	LiftBit by Carlo Ratti Associati with Vitra
			E	Mosaic Floor Furniture	#2	Mechanical (Motor) System	kinetic membranes by ●●●●●●●●
ⓛARGE : habitable scale	Major elements of Architectural Envelope i.e. Walls, Floors, Ceilings and Roofs.		F	Breathing Skin Facade	#3	Mechanical System or Artificial Muscle Fiber	DFL Pavilion by AnS Studio

BASIC COMPOSITION TYPES of HAPTIC SURFACES

TYPE #1

Surface material
Sensor layer
Actuator layer
(mechanical)

feedback
feed-in

Processor
(Algorithm)

TYPE #2

Surface material
Sensor layer
Actuator layer
(deformable)

feedback
feed-in

Processor
(Algorithm)

TYPE #3

Separate Actuator
(home equipments, Home AI, etc.)

Surface material
Sensor layer
Support material

output

input

Processor
(Algorithm)

*All the proposed Haptic Interfaces supposes touch (pressure) sensor as their main input, but the combination with other input devices (such as Kinnect) should further extend the adaptability/interactivity.

有如皮膚敏感度的住宅感測介面

創作說明｜觸覺的住宅：運用感測技術，探究「有感的建築皮膚」
有史以來，建築一直苦於對於周遭的麻痺無感。建築物作為緘默不
語的無知覺物件，與人類之間的互動，一般都被認定是極度狹隘、
單方面且遲鈍的。問題就出在「界面」之上。從只具備限定功能的
各種開關，無論按下或者推拉也都面無表情、毫無反應的牆壁，我
們的家中充滿著各式各樣「無趣的界面」（damn interface）。正因
如此，我們對於自己居住於其中的「家」可以具有的互動關係，其
想像力及可能性都被壓抑了。

目前最先進的壓力感測技術之中，其實隱藏著足以反轉這種（外觀
上）負面的建築命運的可能性。藉由將敏感的建築「皮膚」，以適
當的材料、器械以及演算法進行統合，設置於住宅當中，將能提供
我們從未料想過的，更直接、纖細且更順暢地與直覺連結在一起的
居住環境，引導建構出具有互動關係的「家」。在此呈現的，就是
初步描繪建築的「觸覺層」將會帶給我們什麼樣的未來。

利永環球科技

十年後的家，因為社會老年化與少子化，獨居老人的居家醫療照
護可能會變為一個趨勢。如何即時地在意外發生時或之前，利用
感測器提出警示是一個重要的應用。让真悟建築師提出的觸覺的
住宅很新奇，不僅僅只是人對家裡的物件單方向地下達指令，家
也會依照不同的壓力觸覺有不同的反饋，雙向的產品應用也是未
來研發重要一環。

28

日常五感
Daily Sensory

在未來的家，每天起床時，你可以透過一些介面掃描今天的身體狀態，大數據會回應你今天的健康指數是多少，應該吃什麼食物攝取什麼營養，然後透過智能雲端配送系統，會把今天的早餐直接運送上來。或者主動給你一個起床時該有的好心情，落地窗前會是一幅在日式庭園民宿清晨甦醒的景象。邵唯晏建築師運用 O Plus Design 的智能家居整合系統，透過物理環境，與個人的生理指數，將空間擬化成更具生活品質的未來住家提案。藉大數據調整室內溫度、光線、濕度以符合使用者習性之外，利用未來多媒體的虛實，與輕透薄的材料特性去作圍塑場域的元素。

Every day when you wake up, an intelligent device will scan your body and then gives you the health index of the day from big data analysis. The nutrition you need will be uploaded to the cloud and your breakfast will be delivered. To uplift your mood in the morning, the sliding window will display the scene at a Japanese traditional house at dawn. Architect Wei-Yen Shao uses the intelligent home kit of O Plus Design and proposes the space that simulates his life style through physical environment and individual biological indices collected in the future house. The interior temperature, light, and humidity will be adjusted according to the big data. In addition, the multimedia displays and other lightweight, transparent or semitransparent materials marked a play between solid and void that encloses the fields.

設計者：邵唯晏 Wei-Yen Shao
合作企業：O Plus Design

極端氣候異變，人口大量往都市集中，城市室外環境日益惡化，快速的資訊交流與高速的工作模式，全球產業環境演變，生物科技、智慧形材料技術蓬勃發展，感知、智能化的開發改變了人類生活模式。 ──邵唯晏

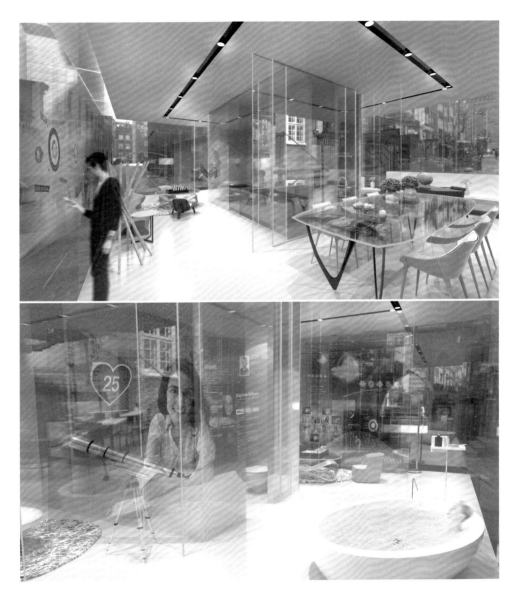

未來住家是一個擬虛構實的空間

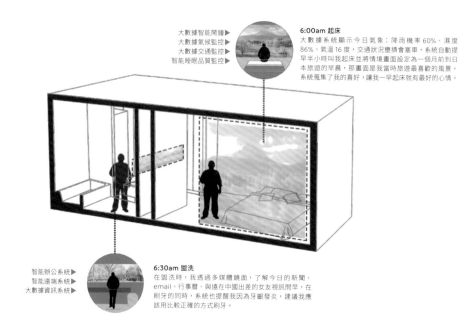

大數據智能鬧鐘▶
大數據氣候監控▶
大數據交通監控▶
智能睡眠品質監控▶

6:00am 起床
大數據系統顯示今日氣象：降雨機率60%、濕度86%、氣溫16度，交通狀況壅擠會塞車，系統自動提早半小時叫我起床並將情境畫面設定為一個月前到日本旅遊的早晨，那畫面是我當時旅遊最喜歡的風景，系統蒐集了我的喜好，讓我一早起床就有最好的心情。

智能辦公系統▶
智能遠端系統▶
大數據資訊系統▶

6:30am 盥洗
在盥洗時，我透過多媒體鏡面，了解今日的新聞、email、行事曆、與遠在中國出差的女友視訊問早，在刷牙的同時，系統也提醒我因為牙齦發炎，建議我應該用比較正確的方式刷牙。

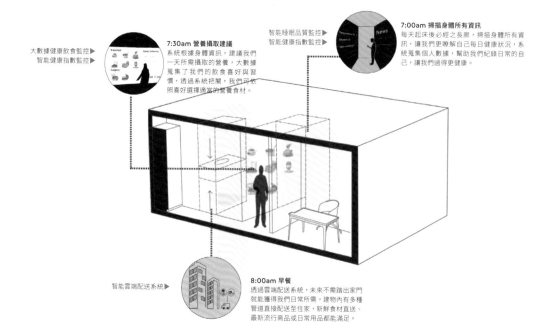

大數據健康飲食監控▶
智能健康指數監控▶

7:30am 營養攝取建議
系統根據身體資訊，建議我們一天所需攝取的營養，大數據蒐集了我們的飲食喜好與習慣，透過系統把關，我們可依照喜好選擇適當的營養食材。

智能睡眠品質監控▶
智能健康指數監控▶

7:00am 掃描身體所有資訊
每天起床後必經之長廊，掃描身體所有資訊，讓我們更瞭解自己每日健康狀況，系統蒐集個人數據，幫助我們紀錄日常的自己，讓我們過得更健康。

智能雲端配送系統▶

8:00am 早餐
透過雲端配送系統，未來不需踏出家門就能獲得我們日常所需，建物內有多種管道直接配送至住家，新鮮食材直送、最新流行商品或日常用品都能滿足。

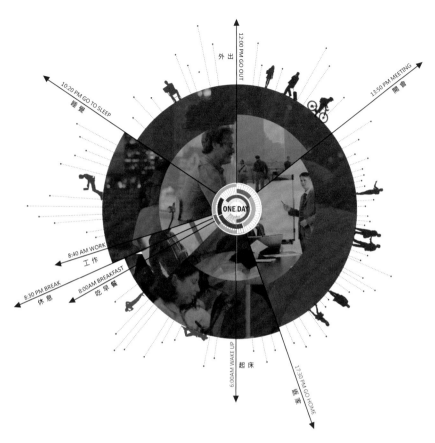

創作說明｜日常五感

以智能系統連結生活場域各空間設備，藉以 sensor 的接介與輔助。透過這些 sensor 來搜集一日／每日人們活動的資料，使瑣碎無章日常生活行為轉化成條理式系統數據資料，可以被保存、複製、傳送及解析，最終將生活場域中的五感藉由系統的控制，創造出一最適合的環境條件。未來的都市人口由簡明的空間載體藉由系統與設備的強化，達到滿足五感體驗的日常生活。

O Plus Design

邵唯晏建築師以未來生活方式的想望出發，思考空間機能與生活場域的結合，的確為 O+ 的產品研發提供了一個新的挑戰，增添了對於現有產品應用的信心與未來商品的發展期待！市場的需求離不開人性的考量，未來的商品必定更為貼進人性，讓空間更能體貼生活！

Conversation 謝宗哲 X 廖慧昕

智慧生活，
其實是設身處地的著想與體貼

謝宗哲：Intelligence 不必然非定義在狹隘的高科技上不可，而是應該能幫你想到很多生活上的細節。設計很棒的生活機制或邏輯，雖不完全是高科技，卻是另外一種生活智慧的展現。

廖慧昕：荷蘭人在談新型態住宅時，會比較注重氣候等總體環境的影響。有些預想的氣候設定值不能再參考的時候，智慧住宅又該如何防災？這是更急切的需求、對應環境的生存智慧，不僅只是個人生活上的便利性。

—

謝宗哲 (右)
「HOME 2025：想家計畫」策展人之一，日本東京大學建築學博士，建築學者，Atelier SHARE ∕享工房代表。

廖慧昕 (左)
荷蘭鹿特丹 MVRDV 建築規劃事務所建築師、項目負責人。

PLACE **西市場** – 位於臺南市中西區，日治時代興建，歷經整建、擴建 (1905–1920)，原為木造建築，因風害毀損重建，現存之鋼筋混凝土建築本體是第二代，當時有全台灣最華麗的市場建築之稱；馬薩式屋頂（並設置老虎窗）、入口大門是一白色拱形的圓山牆，對稱的柱樑外露，後來兩邊增設商場店鋪空間，極為熱絡，臺南人俗稱其為「大菜市」。現今屋頂已不存在，亦僅留部分經典店鋪，遺顯昔日風采，因感於對臺灣近代市場發展皆具有重大意義，2003 年，公告西市場為市定古蹟。

攝影 ∕ Sia sia Lee

謝宗哲：我想以人性化一點的體貼二
字來定義另類的智慧生活，那是人跟
人之間彼此共享的感覺。

謝宗哲 (以下簡稱「謝」)：荷蘭的建築師事務所
MVRDV 在當代建築中非常重要，例如在 2007
年，提出了「垂直村落」(Vertical Village) 的
概念，讓空間更有效地發展。近期 MVRDV 令人
非常驚艷的作品，則是在 2014 年於鹿特丹完成
的「Markthal」市集廣場，讓人見識到菜市場
竟能如此的夢幻。在這空間中又有很多 stylish
的住宅，等於又收納了城市中重要的生活場域。
「Markthal」讓我們看到一種嶄新的生活智慧，
這一點，想請在 MVRDV 擔任建築師的廖慧昕與
我們分享。

廖慧昕 (以下簡稱「廖」)：MVRDV 一直在研究
空間密度，「垂直村落」這個概念是我們在台北
URS21 舉行明日博物館第四檔展覽時正式誕生
的。這類村落不是只有垂直的關係，重點還在個
人化。展覽時首度推出「The House Maker」
&「The Village Maker」這兩套軟體，眾多住
戶會先有個選單，選出自己想住的家的樣子，再
彼此協調需求。我們希望大家對住家的空間想像
能多元一點，而不是只能在一般的建案中選擇樓
層或平面。

謝：妳提到的個人化、多樣化，的確是當代精神。
從 21 世紀開始注重個人需求，但同時又能協調、
作出犧牲與讓步地讓彼此接受，已經是這個時代
必要的姿態。就住宅這一層面來說，這將與過去
注重高效率的、搶建型的建商思維很不一樣。同
時，如何延伸整體的城市生活智慧，在當代也是
關鍵。因此想請妳以「Markthal」為例來說明，
因為那是一個政府 BOT 案，也提出了非常有趣
的操作機制。

廖：這個案子的開始，是為了因應歐盟的規定，
生鮮攤販將來必須在加蓋的市集中做生意。鹿
特丹市政府預想未來，因此想興建有遮蓋的大
市集。12 年前就有開發商願意投資，為了能有
利潤，所以允許他們同時做住宅。負責設計的
MVRDV 就想，既然要做遮蓋，為什麼不把它翻
轉過來試試看？也就是說讓住宅變成拱圈型的頂
蓋，讓市場成為被遮蓋的室內空間，所以這是個
倒過來的想法。

我覺得更值得一提的是，鹿特丹的歷史背景是在
二戰時，市中心幾乎被移為平地，今年也正逢鹿

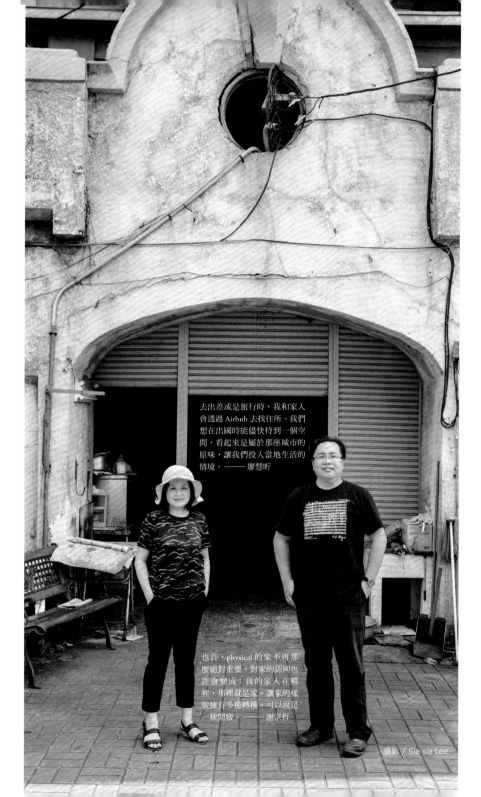

去出差或是旅行時，我和家人會透過 Airbnb 去找住所。我們想在出國時能儘快待到一個空間，看起來是屬於那座城市的原味，讓我們投入當地生活的情境。──廖慧昕

也許，physical 的家不再那麼絕對重要。對家的認同也許會變成：我的家人在哪裡，那裡就是家。讓家的樣貌擁有多種轉換，可以說是一種開竅。──謝宗哲

攝影 / Sia sia Lee

特丹市政府為紀念鹿特丹重建 75 年而舉辦展覽及大型裝置。因為在 50、60 年代需要做了不少快速的建設，在這 75 年間也由市政府主導一直在修正都市開發、再生的策略。以前，鹿特丹市中心多半是商業、辦公區，下班之後整個市中心就是死城，鹿特丹市政府已經發現這樣的城市不吸引人，也不是最舒服的。所以他們十幾年來一直在想，如何在市中心加進住宅？有了住宅之後就會有人，能帶來不同的生活氣息。

但是鹿特丹的都更不是將老住宅拆了重蓋，而是仔細地檢視在城市裡的建築，結集不同領域的專家團體，對都更的未來願景進行討論，太單一功能的商務區，如何能夠像見縫插針找地方把住宅加進去。他們非常大費周章，在一些可能你不會覺得特別需要保留的地方做這件事。鹿特丹人認為歷史的一章就在那裡，如果需要新增空間可以垂直化，例如在三、四層樓的老商場等建築物之上再蓋六、七層住宅。當然，如此興建的方式會很繁瑣，但是他們還是做了。就像顛覆一般結合住宅與市場的「Markthal」，就是在這樣能夠接受挑戰的機制脈絡之下出現的。

謝：我會想提出「Markthal」來談的原因，正是因為它設計了一種很棒的生活機制。那不是完全的高科技，但是另外一種生活智慧的展現。Intelligence 並不必然要定義在狹隘的高科技上，而是應該能幫助想像很多生活上的細節。從事住宅高科技的人也滿多的，但好像常常直接跳過這一部分：我們光有好的空間 program，但往往沒辦法組在一起，連這一部份的智慧都尚未做到。就像政府不處理酒駕，而要罰寶可夢玩家。

接下來我想了解的是，在地球村的狀態之下，有很多「流浪」於國際的工作者或生活族群。這些人並不一定住在同一處，例如妳常出差，那麼，妳對家的需求又是什麼？

廖：我對於家，傳統的定義還是有。例如我和先生、孩子定居在鹿特丹，我工作的 MVRDV 總部也在這座城市，那裡就是我現在的家。去出差或是旅行時，我和家人則是越來越少住旅館，而是會透過 Airbnb 去找住所。我們想在出國時能盡快待到一個空間，看起來是屬於那座城市的原味，這可以讓我們投入當地生活的情

廖慧昕：如果從小尺度的建案開始，
更體貼又有人性的住宅是有機會的。

境。公寓或是比較傳統的建築，讓我在移動時也能體驗當地人對空間的想法。商務飯店比較沒辦法有這股感受。

謝：我在設定上述問題時曾經想過，這跟智慧生活有什麼關係？這和以高科技打造一個舒適的家，好像關係又更遠。但我想再次去粉碎一種思想上的窠臼：我們對家有渴望，但把大量的金錢變成一戶固定資產的作法開始出現問號。也許，physical 的家不再那麼絕對重要。對家的認同也許會變成：我的家人在哪裡，那裡就是家。讓家的樣貌擁有多種轉換，可以說是一種開竅。

我想碰撞的是，我們渴望所謂的智慧生活，例如一些保全公司建立的高科技之家。但是，真正具高度的生活智慧，不就正是「體貼」嗎？我想以比較人性化一點的「體貼」二字來定義另類的智慧生活；那是人跟人之間彼此共享的感覺。例如 Airbnb 的共享性就建立在彼此的信任，一個人擁有一個家的場域，但是他願意與你共享。

廖：回到荷蘭經驗，他們對單一的、家的高科技運用也是還好，但是荷蘭人在談新型態住宅時，會比較注重氣候等總體環境的影響，一樣是科學。例如當地今年（2016 年）7 月才發生大水災，他們的大壩本來對水位的控制是很好的，但是這次連博物館都進水，所以大家又開始討論：有些預想的氣候設定值不能再參考的時候，智慧住宅又該如何預防與因應？這可能是更急切的、對環境上的智慧，空間上的基本安全控制。

我想，如果從小尺度的建案開始，更體貼又有人性的住宅是有機會的。當然，這必須要有開發商有遠見。我是覺得開發商不管在哪一個國家都是一樣，得將本求利。只是，能不能在每一個案子看到設計理念上的一個點？也許不要每次都將容積率蓋滿，能放一點點其他的東西，讓這一點點的不同特殊性和理念能夠帶來更多元人性的作品。

謝：等到哪一天有一位建商說，這個建案的容積率只會用到 50%，事情就會改變了—我在講一個天方夜譚嗎？（笑）對談整理｜馬萱人

感知域
家的冥想空間

Sense and sensibility

designer × company

曾志偉 × 春池玻璃

許棕宣 × WoodTek 台灣森科

從哲學人類學的角度來看,「現代人」之所以現代,在於他努力地使自己成為一個「生命主體」(life subject)。一個人一生的生命樣態,在其出生之前就被命定了的,人生的內涵,不過是扮演好這個被派屬的角色而已。到了現代社會,即便仍有許多規範性的壓力,逼使你朝向某個特定的方向發展,但社會中就是有一個隱藏的召喚(hidden calling),警醒你必須選擇自己的人生,不要活在別人幫你架設好的軌道裡。

由十七世紀西歐啟蒙時代的人人讀哲學,到二十一世紀東亞中國的現代化;從福特 T 型車的發明到第一台 PC 的誕生,人類文明這四百年來的主旋律,就是個體被鼓勵、被期許、甚至被一種新的律令所命定:個人得發揮自己的「主體性」,成就獨一無二的生命。然而,人們如何成為行動與思維的主體?「現代人」之所以現代的第二個意義,即在於身體感受與意識能進行反思性對話,以建構出獨屬於自身的行動渴望與主體感受。人們能做出與眾不同的人生抉擇,在於每一個身體皆是確確實實的獨特的,不僅是「我感,故我在」,而且是「我感,故我(殊)異」。

「家」,開始從一個角色的住所(裝填著各種機能性、身份性的「生活的容器」),逐漸轉變為一個詩意的棲居地,讓最簡單的自然(光、氣流、草花、空……)來啟蒙身心,安頓靈魂,不必懷疑─這些新款的「家」,已經於台灣的城市中,點點乍現。

策展人 詹偉雄

Sense and sensibility: Home for emotional recharge and reset

Curator
Wei-Hsiung Chan

From a philosophical and anthropological point of view, what makes a homosapien a modern being, is that he strives to make "life subject" the center of his individuality. The contours of one's lifetime are predestined before birth; the significance of living the life given to us, is playing the role we have been assigned to with gumption. Despite the myriad of mandates and norms of a contemporary society that are pushing you toward a specific route, the hidden calling is never far away, prodding you to choose a life of your own, instead of traveling down a beaten path.

The Age of Enlightenment that swept Europe in the 18th century made philosophy the study of the time; three hundred years later, the modernization of China made Mandarin learning a faddish thing to do. From the invention of the Model T, to the birth of the first PC, we find that the mainstay of the past four centuries is an overarching support and expectation for individuality. Everyone is asked to be his own master, to be one of a kind.

Which begs the question: how do we become the master of our actions and thoughts? The second import of being homosapien, is the reflective discourse between the physical senses and human consciousness to identify the drive, and the feeling of being in charge, that belongs to us, and no one else. It is completely possible for people make an "off-the-beaten-track" choice, because every being is unique: it is more than "I feel, therefore I am." It is "I feel, therefore I stand out."

As a dwelling of a being (that contains functional purposes and identifications for this life), our home is now evolving into a place with poetic beauty: the simplest pleasures of life (such as light, air, the softness of grass and flowers) can awaken our body and mind, and put our soul at peace: the new generation of homes is now on the rise across Taiwan's cityscape.

29

山洞：類生態光學冥想屋
Semi-Ecosphere glass house for isolation & meditation

未來，是一個移動方便迅速的世界，人的生活不再是一個定點，而是安定、微小、寧靜，並分散於各地角落的空間碎片，作為未來所需的居住場所。曾志偉建築師與專司回收玻璃的春池玻璃合作了光學冥想屋，透過玻璃的重量、無機、耐溫、堅固、透光⋯⋯等特性，將自然的光能和水回收轉換成生態小屋，並具備不斷繁衍的彈性變化，結合其他維生設備。在未來人們也許透過網路分享模式，觀照散落各地的冥想屋達成訊息交流、維修、求救，分享知識的家。

The future world is rife with rapid, expedient movements. Our daily life ceases to be a single fixed point, but spatial fragments scattered around — stable, minimal, and serene places that fit the need of future living. Architect Divooe Zein collaborated with Spring Pool Glass on *Semi-Ecosphere glass house for isolation and meditation*. In response to light and water, the quality of glass — its weight, inorganic, heat-insulation, hardness, and transparency — shapes an ecological house. The infinite flexibility of units contribute to a life sustaining system. Residents will be able to use the internet to monitor the meditation house as a vehicle for community bulletin, facility maintenance, emergency call, and bases of knowledge sharing.

設計者：曾志偉 Divooe Zein
合作企業：春池玻璃 Spring Pool Glass

2025 年可能朝向亟需療癒的世界吧！在醫療、生活、交通、工作等面向，皆以療癒作為出發點的世界。—— 曾志偉

未來所需要的家也許是一個桑拿屋、避難所、度假小屋或一個洞穴。上圖：俯視平面圖，下圖：透視圖

冥想屋剖線圖

切面層次圖

光線意象可能性

創作說明｜山洞：類生態光學冥想屋

十年後的人類，面對資訊爆炸的焦慮與便利交通帶來的世界流動，使家不再僅是個人化固定地點，或許能為需要的人帶來安定與療癒的所在，即是家的未來定義。透過春池回收玻璃的再利用技術與特質，啟發療癒之家的可能性：一個無論在材料、資源、能量、生命都能夠不斷循環啟發的山洞。

設計元素包含：光、水、食、熱、動線。玻璃透光特質使得光成為能源的主要來源，並利用玻璃壁厚 300 － 500 mm 進行不可見光的傳導及儲能特性，將光能作有效運用。玻璃能夠達成的有機造形，帶有弧度的內壁引導，透過內外之冷熱溫差凝結水氣，儲存水源於內部。運用凸凹透鏡的構造，聚光特質產生熱能，最終透過內部從地底通到戶外的魚菜共生系統，能夠存養藻類、魚蝦的可能性。動線上，極度狹窄的通道防範野生動物的侵襲。

構成方法：運用回收玻璃砂體積微小化的特性，運輸方便、易於輸送至不便之地，設想不遠的將來以現場高壓成形之方法加熱塑形燒製而成，並有相關冷卻技術高度發展的配套，具備一體成形、依靠單一回收材料之特性，並達成高強度結構及抗氣候溫差的未來之家。

春池玻璃

關於曾建築師對於春池玻璃的想像，有趣地利用玻璃與其他材料最具差異的特色「透光性」來呈現春池玻璃的特色。春池玻璃本其企業本質，期許能完全再利用人類可用的資源，而不再對大自然進行開採破壞，曾建築師的理念正好跟春池玻璃完全契合。人類不斷地在消耗與破壞自然生態，而玻璃是可以百分之百再利用，並且重新熔融製造出全新極具特色的透光玻璃，利用春池特有的全手工綠色製造，能展現出完全不同於一般建築的獨特特色。

未來的家，
是碎化的生活點
從原本家的空間機能，
擴散到各處

Interview

曾志偉

位於臺北至善路巷弄間的自然洋行建築事務所，進入工作區前會經過一個中庭半露天式的玻璃屋，周邊擺放許多裝置藝術、木雕、編織，以及東南亞特殊鳥類的各種求偶造型巢穴等，最讓事務所負責人曾志偉熱情介紹的是吊掛在會議室門牆壁上，他外公昔日在陣頭鬧熱行進中所使用，類似銅鑼敲擊的樂器；他說：「過去很多生活發展都是從敬神而來，像是為了酬神祭拜的食物，以前臺灣也都是這個樣子，對他們來說從小到大就是那件祭祀的事。」像峇里島當地的居民把對神明的禮敬，充份表達於精雕細琢的廟宇建築之中，亦以萬物為靈為信仰，因此，像是土地、樹等都有一定的祭祀儀式。他舉了一個當地 Amandari 阿曼飯店把連通廊道動線切斷的奇怪例子，原因是為了讓出一條給當地村民通往祭祀場域或一般通行的道路。曾志偉說，我們生活的場域一直在擴編，蓋了一棟房子，代表那塊土地以上原本的東西消失了，算是一種占領、一種被格式化的狀況。如果土地原本物種和生活狀態，可以被安排在建物中的某個位置，讓他們擁有回歸原本生活狀態的可能性蠻好的。他說：「自己想像的自然，其實不是生態，而是一種平衡，比較像是自然而然的共生狀態，發展沒能極度生態化，不是非得要在大自然，或是非都市的地方，也有一些會在都會發生。」對他來說，自然其實不盡然是生態，而是一種平衡思考的過程，比較像是一種自然而然的混居狀態。

碎片化的每個節點，空間可能不需要太大，運用規劃的方式，盡量減少構造物，一個單純且單一構造的環境，可以內聚心力，達到讓人冥想沉澱的元素。

發展既然沒能完全極度生態化，也並非得建在大自然的地方，它也可能發生在都會裡；想像一下我們在洞穴之中，如果開了一個口，就會很想要知道口的外面是什麼。就像一個人要在一個地方待下來，會希望桌子的旁邊有窗戶，心理的狀態時常會被窗戶外面視覺性的物質干擾分心，變得沒有辦法專注。其實這就像是冥想的空間的營造，就要讓東西本身變得更單純。曾志偉比喻：「自然環境裡的冥想如果能夠在蓋在都市建物的屋頂上，那怕是搭一個帳篷，或是房間內的蚊帳，在那樣熟悉的空間裡，帶來的安定感，就像經由一個介質（單一成分、單一物件）形成的結構物，就能夠把外界圍塑起來，成為一個獨立的空間，因為感受單純，得以讓我們能夠專注在冥想的場域，玻璃同時有那樣的特質。」他又靈感乍現狀地舉了另外一個例子：「就有點像太極拳第一課站功，站著不動，讓你的心整個靜下來，但是不能閉眼睛，馬上閉眼睛思緒就開始亂飛，冥想也不是放空，是讓人緩下來，讓自己專注在某個點，利用對焦的方法。如果一旦離開，你的方向就沒有了，所以製造一個單純且單一構造的環境，可以內聚心力，達到讓人冥想的元素。」因此希望運用空間規劃的方式，盡量減少構造物，以謙卑的態度去對應自然。他一部分想把在峇里島原始生活的經驗移植，或說是一種分享，因為天然的東西和自然的美感，一直都是很有共鳴性的。

關於 2025 家的想像，他表示住宅有住宅的想像、飯店有飯店的想像，想像 10 年後的人對「HOME」這個字可能不是現在所謂家的狀態，當時間密集地聚焦在各種便利的運輸與快速移動之間，會變成碎化的生活點。各式各樣的場合，有的稱之為家，有的可能不是。對他來說，比較像是從原本家的範圍空間裡各種機能的分散；就像是從原本的三房兩廳擴散到都市裡的某處。而碎片化的每一個節點，空間都不需要太大。而是，在機能分散的狀態，或許也是未來某一種家的狀態。曾志偉謙虛地說，他自己本身也在探索的狀態，所以只是就現象去推論，或是感覺、經驗到那件事，而不是一種結論。

文字｜張芯瑜

30

阿蘭那
aranya

設計者：許棕宣 Tsung-Hsuan Hsu
合作企業：WoodTek 台灣森科

家，一處讓身體寂靜、煩惱調伏之地，也是許棕宣建築師認為建築的理想境地－阿蘭那。許建築師與引進"縱橫多層次實木結構積材"的台灣森科，以木頭為建造住所的質材，把個體與群體之間亙古以來的社會辯證關係，放到居住與安住兩種不同意涵的空間"思維"之內，以此規劃出以"寺"之名的"家"，希望透過身體的勞動來喚醒身體內的人文空間。在有著鏤空的格子步道、極簡的生活機能、強化虛空間的型態、可全開的大片玻璃窗與可以水平移動至室外的玻璃地板，讓內與外是一個整體，若處在其中去體驗與外界環境接引之時，能讓潛藏在內心裡那些細微感受能慢慢地甦醒。

Home is a place where the body can be quiet and worries can be comforted. Architect Tsung-Hsuan Hsu calls this ideal setting as aranya. Hsu designs the house with WoodTek, the company that introduced multi-layer solid timber to Taiwan. The long-term dialectical relationships between individuals and society is situated between the two distinct meanings of spatial thoughts and deeds: inhabitation and dwelling. A home known as the "temple" aims to invoke the inner humanist space through bodily labor of walking along the path of perforated grid pavement. The minimalist living function, the emphasis on void space, and a large picture window that connects to the outdoor glass floor with horizontal movements integrate the inside and outside in order to form a wholeness. The subtle inner feelings hidden deeply inside can only be awaken when one experiences the connections to the immediate surrounding of the world.

城市是由人的建築文化行為共同組織的環境行為，以理想（建築觀）為定義，建塑出以人及文化行為的建築哲理，再由此組織成共構式文本與建築的國度，也就是由多數個體建築（一個個體建築就是一種生命與性格的存在）構組的理想城市型態。——許棕宣

由文本建構而成的群體關係，建築的理想之境—阿蘭那

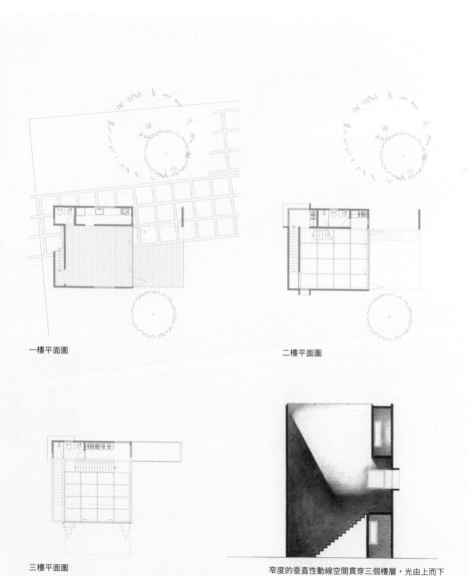

一樓平面圖

二樓平面圖

三樓平面圖

窄度的垂直性動線空間貫穿三個樓層，光由上而下

全區平面及四向立面圖

創作說明｜阿蘭那

「家」——一處本質性的場域，是被動、無作為（卻包含有主動的作為），承載著自語喃喃的自我到客觀思索他人的狀態。一連串過程是趟回歸的旅程，一如找尋「阿蘭那」裡的境地。

由文本創作來描述每個人物的習性與內我思索之顯現，而後共同組織群體的關係，亦即每個個體建築就是一個人物生命與性格的隱喻摸索。這個案子的主軸人物為「寺」，其所擁有之獨立空間行為與思慮產生出了建築的特質。「寺」是人稱也是此建築空間的精神狀態，這是我個人看待建築靈魂回歸於使用者的價值觀，一種探索內我的意圖性。從結構到材質的使用架構於「台灣森科」所提供的技術上，於此更能體現「寺」的建築體態與空間行為的張力。

建築需經過 160 米長由木材建構出的步道，讓進入成為一種緩慢的過程，藉由身體的勞動喚醒身體內的人文空間，後再進入建築物內。建築物分三層其內有滿足基本日常所需之機能外，其餘「虛空間」之界定為強化「空」的空間意圖，窄度的垂直性動線空間貫穿三個樓層，光由上而下。二樓與三樓大片的落地折窗與可向外移動的透明玻璃地板，除了造成空間虛實的變化，並模糊介面的界定與翻轉使用「思為」，讓內與外是一個整體的概念。如此轉化或牽引，使心念的境界如「阿蘭那」的行者般靜默。

WoodTek 台灣森科

在這次計畫討論中，許棕宣建築師藉由玻璃及木材兩種材質進行發想，提出「阿蘭那」的想法，以 CLT 木結構為主的架構並崁入一個可移動式的玻璃樓板，透過此樓板與室內外有關聯，創造出大面開口及虛實的空間，使室內空間與自然串連在一塊，確實讓我們有不同的啟發。

Conversation 詹偉雄 x 安郁茜

未來的第四空間—
隨處冥想與實踐身體

詹偉雄：HOME 2025 的思考，就是「身體如何產生主體意識」
這件事。家，該如何幫助我們孕育這種意識？也許，一處靜心
空間、一個大廚房、一扇大窗，讓人可以冥想、可以烹飪、可
以植栽，都是很必要的了。

安郁茜：藉眼睛耳朵以外的感知系統，吸收新的刺激。如果親
手蓋了一棟房子、整修自己的家，那全新的身心的刺激會多得
不得了。這些實體操作，可以激發並訓練自身的知與能，使人
因而找到最大的安適。

—

詹偉雄（左）
「HOME 2025：想家計畫」策展人之一，社會觀察評論家、生活美學家，創辦《數
位時代》、《短篇小說》、《Gigs》搖滾生活誌等多本雜誌，並擔任總編輯。

安郁茜（右）
建築師、教授、策展人。曾任實踐大學設計學院院長、空間設計學系主任、實踐
大學台北校區校園總體規劃主持人，美國賓西法尼亞大學建築碩士畢業，美國賓州
註冊建築師。

PLACE 少少 – 原始感覺研究室 (siu siu—Lab of primitive senses)一位於臺北市外
雙溪的山區，由自然洋行建築師事務所設計的一處實驗基地。沿著原有的傾
斜山坡，順勢以農業用的針織層網搭建了半弧形的輕構網室空間，將山林野地的植
物、林相輕輕與室內空間做接合，透光、透風形成適當的微氣候狀態。少少作為探
索都市文明／森林自然界之間環境空間的工作場域，並以無所用的生活介質，如光
澤、草、佛像、花、香氛、音、瑜珈等天然感精神之物，作為轉換數位生活至類比
化的療癒探索計劃。

詹偉雄：家，可以是冒險式情感的沉澱處。最好的家，應該是從上一個冒險回來之後能去想像下一個更爆炸性的歷程，它是冒險與冒險之間的休息站，如此的家就會高度個人化。

安郁茜(以下簡稱「安」)：清初文人金聖嘆論旅行，指出若具備了「胸中一副別材，眉下一雙別眼。」則即使凝視一小橋、一樹、一水、一籬……不出遠門也能得到如旅行般的快樂。於是我常想，人會不會透過冥想也能得到出遊般的快樂呢？

在這個自我意識抬頭的時代，我們既想聆聽自己心裡的聲音，卻同時有非常多社會、組織的集體意識、規範，把大家綁在一起。內外有形無形的拉扯，使我們常會想脫離到另一個地方喘息一下，不論是身體還是心靈。

冥想，能讓我們暫時脫離現世處境的制約、跳開既有的思維。「冥想」通常需要一個人靜下來，不須他人參與。有的人會需要把自己關在另一個地方，斷絕外界的影響。可是我常在家裡冥想、車上飛機上冥想，甚至在外隨處坐下，就可以「出去」；也因從小就很難專心聽課，例如當地理老師絮絮叨叨講到一個遙遠陌生地方的農業時，我的心早已「出遊」。這使我納悶：冥想，真的需要另一個特別安靜的空間嗎？但無論透過何種方法，在某個空間靜下來，讓心獨自翱翔，都是最基本的自我回歸與療癒。

出遊出神之外，現在的人盛行做麵包、做菜、騎單車，都是想藉眼睛耳朵以外的感知系統，接受新的刺激；在全新的身體感受中，找到自己的潛在進而產生舒適感。例如做蛋糕的時候，光是以手去揉那些麵糰、觸摸那些食材，一切不尋常的質感、力道，都是新奇的喜悅。或者，如果親手蓋了一棟房子、整修自己的家，那全新的身心的刺激會多得不得了。這些實體操作，可以激發並訓練自身的知與能，使人因而找到最大的安適。

詹偉雄(以下簡稱「詹」)：當下手作風行的原因，正如康德所說：「手是靈魂的眼睛。」現代性對人的要求，是得不斷拋棄你的昨日，掌握新的、破壞性的衝撞力，你必須在生活中找出對應之道。西方哲學的發展早已告訴我們：那對應之道就是「身體」。現在，創造力的來源不是你接

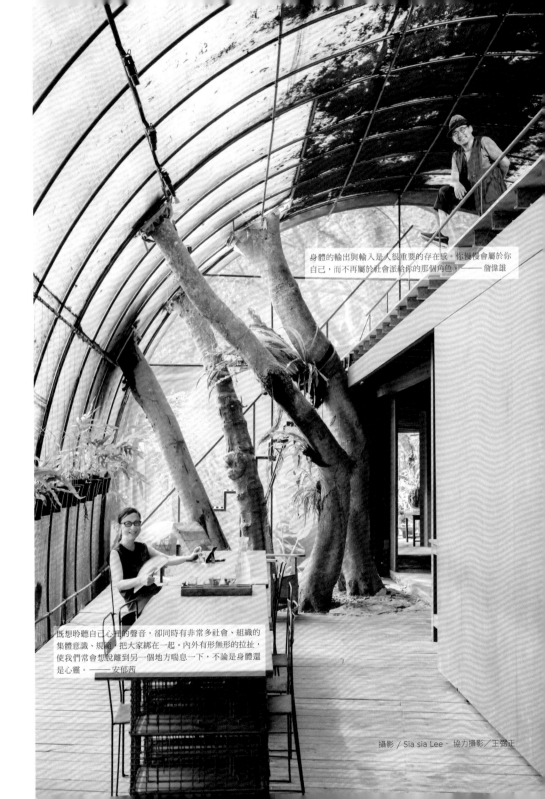

身體的輸出與輸入是人很重要的存在感。你慢慢會屬於你自己，而不再屬於社會派給你的那個角色。—— 詹偉雄

既想聆聽自己心裡的聲音，卻同時有非常多社會、組織的集體意識、規範，把大家綁在一起。內外有形無形的拉扯，使我們常會想脫離到另一個地方喘息一下，不論是身體還是心靈。—— 安郁茜

攝影／Sia sia Lee・ 協力攝影／王弼正

受什麼教育，而是你的身體將如何在各式各樣新鮮的空間與遭遇之中，嚐到自己特殊的滋味。

這種滋味會帶給你對世界全新的想像。接著，你想將自己豐富萬千的內在精神動盪「做」出來。情感再豐富，終究要透過身體以最佳技術表現於外在的客體，身體得想辦法變成創造者。

安：談到住宅與空間，我常常覺得我們的產業很懶惰。為什麼賣給家庭的單元必須要三房兩廳呢？這是我們小時候推行「兩個孩子恰恰好」時的老產品。其實，很多人家都是餐桌上堆滿了東西，然後一家人窩在客廳沙發上吃飯配電視……曾跟許多建設公司提議，可不可以推出一種公寓，每戶有個大的公共空間，每位家人則有自己的獨立空間，都小小的，但是有廁所甚至冰箱。當你三天都不想見人時就可以不出來，即便是小孩。包括新婚夫婦都能這麼做，這只會指向更長遠、更幸福之路。難道，這個年代還沒來嗎？

詹：我們以前的家，的確不太重視感知。城市化之後發展出高層的、一模一樣的集合住宅，城市生活也就是 social network 的延伸。城市人至少會碰到兩種空間，「第一空間」是工作點，「第二空間」是家。不過這個「家」仍然是「社會」的延伸，仍然侵門踏戶到你的私人空間。

這種現代性孕育了現代人最大的痛苦，就像佛洛依德所說的「文明極其不滿」：越文明的社會，個人的痛苦越深。所以我覺得 20 世紀最大的發展之一，就是在家與工作場所之外有了「第三空間」，一種非常放鬆、沒有人能打擾你的空間，最常見的形式就是咖啡館。這種空間需要某種程度的自由，好區別第一與第二空間，讓你的感官得到一定的復甦。

台灣咖啡館如此蓬勃，正因為有那些需求。但是當人們能力提高之後，他不會再滿足於第三空間，而是要回頭改造他的家，想以他的生命

安郁茜：可不可以推出一種公寓，每戶有個大的公共空間，每位家人有自己小小的獨立空間，當你三天都不想見人時就可以不出來，即便是小孩、新婚夫婦……

實踐去違逆之前嵌入他腦海的社會系統。從前的三房兩廳，就是一種對「標準」男人、女人與小孩在家中角色的期待，例如兒女隨時要在餐桌上回報現況、賢妻良母要在廚房中忙。不過，隨著舊有思想瓦解，現代人不必再定時結婚生小孩、工作也國際化，怎麼還會有三房兩廳的想法呢？

安：如果我在家寫稿，就會被空間中的「熟悉」……從衣服到食物……牽制，沒法專心 (笑)。有時候非得逃到吵雜的咖啡館寫，就是需要那個疏離感，「自我」才能「定」。

詹：所以，咖啡館曾是台灣最受歡迎的、可以逃逸的第三空間。不過，現在大家在找「第四空間」了。在這一類空間，身體能得到非常多感應，再想方設法做出 something。當下台灣之家的隱形革命之一，正是全國瘋做菜。人們現在想在家裡透過某種方法產生新的知覺，例如烹調時該放多少油鹽、自己再嚐味道，這種身體的輸出與輸入是人很重要的

存在感。你慢慢會屬於你自己，而不再屬於社會派給你的那個角色。

家還可以是冒險式情感的沉澱處。沉澱時也要有所反思：這個冒險是不是我渴望的？我還能做什麼？最好的家，應該是從上一個冒險回來之後能去想像下一個更爆炸性的歷程，它是冒險與冒險之間的休息站。如此的家就會高度個人化，所以三房兩廳最好打開，變成無隔間、無限制的 loft。Home，也轉化為單純的 place。

我認為「HOME 2025」的思考，就是「身體如何產生主體意識」這件事。家，該如何幫助我們孕育這種意識？也許，一處靜心空間、一個大廚房、一扇大窗，讓人可以冥想、可以烹飪、可以植栽，都是很必要的了。對談整理｜馬萱人

忠泰美術館
JUT ART MUSEUM

攝影 / Chen You-Wei

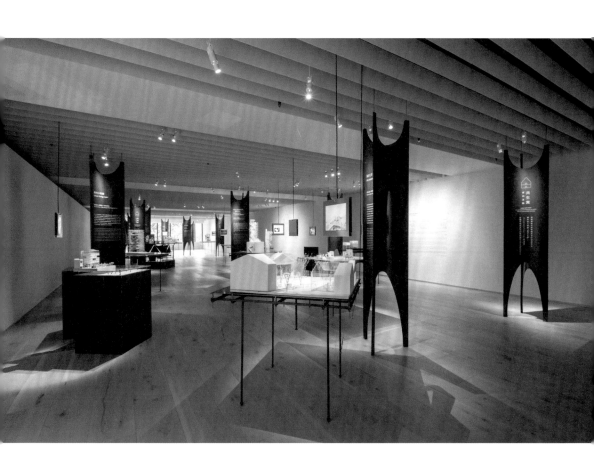

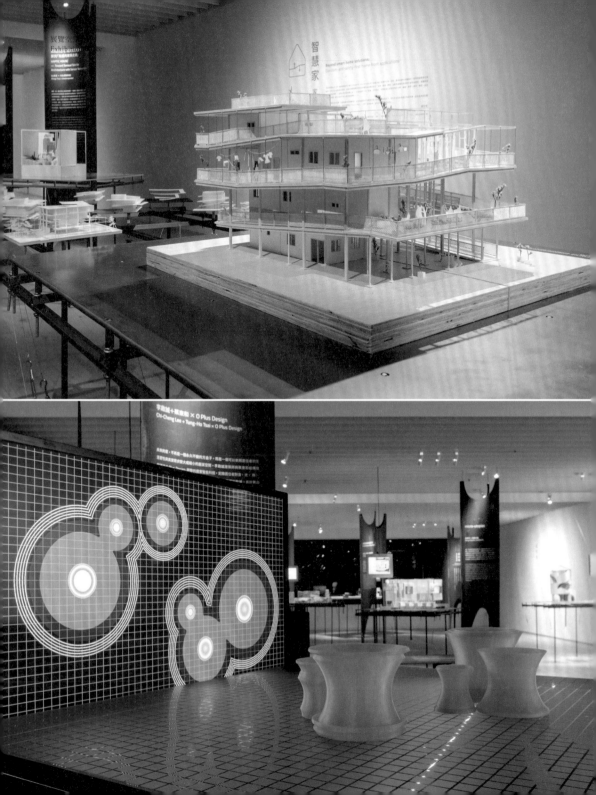

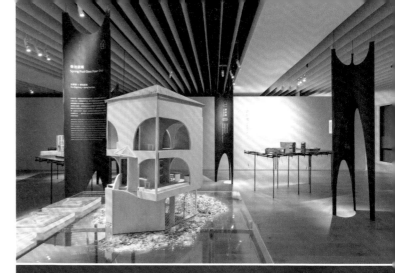

	3
1	4
2	5

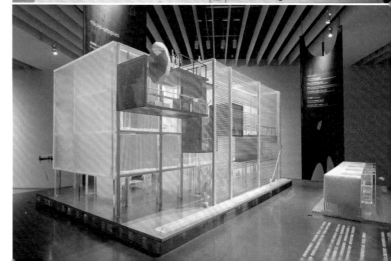

1. 刘冠宏＋王治國 x 長傑營造：
 里港長傑工共集居
2. 李啟誠＋蔡東和 x O Plus Design：
 空間紀錄 – 變形蟲之家
3. 方尹萍 x 春池玻璃：春池當鋪
4. 郭旭原＋黃惠美 x 新光保全：
 新光小客廳
5. 吳聲明 x 新能光電：micro-utopias

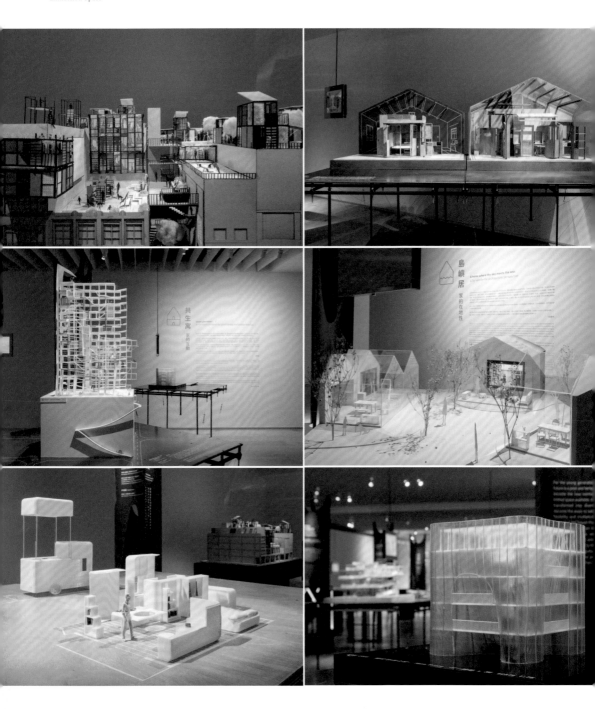

1	2		7
3	4		8
5	6		9

1. 廖偉立 x 常民鋼構：
 The Second City– 都市代謝構築計畫
2. 劉國滄 x 樹德企業：家盒櫃屋
3. 翁廷楷 x 長虹建設：
 關係住宅的合作之家 –「寵物住宅」
4. 趙元鴻 x 台灣大哥大、通用福祉：
 陪伴之家
5. 陳右昇＋邱郁晨 x 佳龍科技：
 移動式核心住宅
6. 彭文苑 x 3M Taiwan：獨居／群居
7. 邱文傑 x 強安威勝＋構建築：
 台客，你建築了沒？
8. （左）林建華 x 新光紡織：紡家計畫
 （右）楊秀川＋高雅楓 x 國產建材實業：
 質地感知的塑性
9. 郭旭原＋黃惠美 x 強安威勝＋構建築：
 SURFACE

1. （左）平原英樹 x 中保無限＋：編織空間的街屋，（中）王喆 x 國產建材實業：軟水泥牆
2. 陸希傑＋何炯德 x 國產建材實業：混雜登錄的棲居方式
3. 王家祥＋蕭光廷 x 佳龍科技：Merge– 融合

1
2 3

1. 蕭有志 x 徐永旭：問陶亭（展覽資訊站）
2. 林聖峰 x 初鹿牧場：HOMESCAPE
3. 蕭有志 x 楊北辰：櫃之家（展覽資訊站）

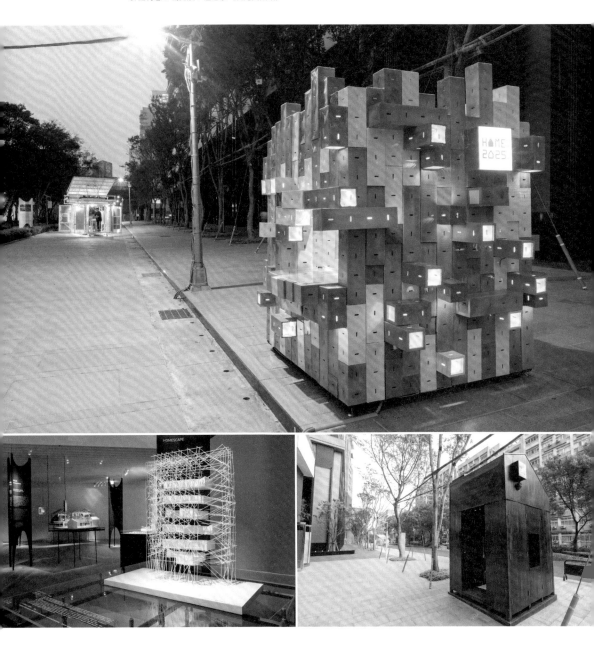

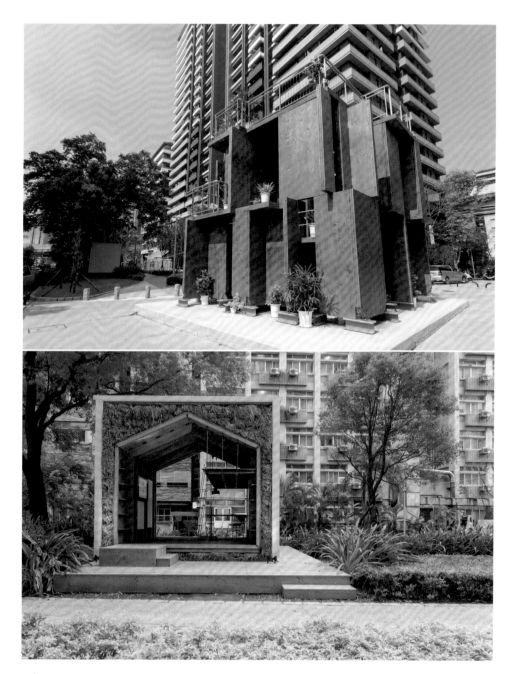

1. 方瑋 x WoodTek 台灣森科：積木之家
2. 曾瑋＋林昭勳＋許洺睿 x 初鹿牧場：D-House

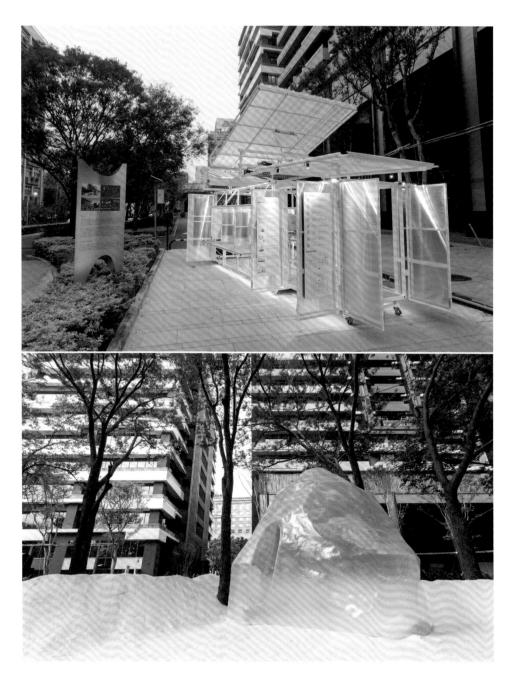

1　陳宣誠 x 秀傳醫療體系：載體聚落
2　曾志偉 x 春池玻璃：山洞：類生態光學冥想屋

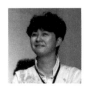

方尹萍
Yin-Ping Fang

十八歲後開始踏上了建築的旅程。旅居在東京、倫敦、巴塞隆納、巴黎、台北城市之間。經過十多年的建築旅程經歷不同事務所的洗禮，曾在伊東豐雄建築師事務所、中村拓志建築設計事務所、大矩聯合建築師事務所工作。擔任職務皆為國際合作專案。其中包括 FIRA BARCELONA MONJIC2 案、臺中國家歌劇院案、宜蘭喜來登飯店案、北京麥趣爾私人招待所案。設計的旅途之中發掘了超個人心理學的力量，於是設立以心靈建築為主要精神的 Adamas Architecture & Design。

adamasarchitectateliers.co.uk p.86

方瑋
Wei Fang

1978 年生於台南、2008 年東海大學建築研究所畢業、2009 年修業於藤本壯介建築設計事務所、2011 年至今為都市山葵建築設計工作室主持人，成功、逢甲大學建築系講師，入圍 2014 年 ADA 新銳建築獎。喜愛自然、前衛事物、特長於探索有關人造與自然和當代生活的相關議題與追求建築型態新的可能性，也不斷在材料與作品上尋找各種應用的新方式。曾多次參與國內外建築與藝術展覽發表。近期作品有層之家、雲之家、木之家、隱形村落藝廊（勤美術館）、波的座標（陳澄波 澄海波瀾東亞巡迴展）、雲柱（未明的雲朵－北美館）、Fab Cafe Taipei、House Collective in Tainan（橫濱三年展）。

www.urbanwasabi.com.tw p.64

王喆
Che Wang

東海大學建築研究所畢業，中華民國建築師考試合格。先後任職於 Coelacanth and Associates, Tokyo（小嶋一浩）、建築作坊 CitiCrafts（曾成德），及大矩聯合建築師事務所與伊東豐雄建築師事務所合作，擔任臺中國家歌劇院專案設計經理，同時兼任教職於東海大學及逢甲大學。感興趣於建築中的留白與流動，其設計與曾參與之項目曾於台灣、香港、義大利、土耳其、美國和日本展覽或出版，其合作作品「方間雲亭」於 2014 年入圍 ADA 新銳建築獎。

www.facebook.com/chewang p.156

平原英樹
Hideki Hirahara

1972 年於日本橫濱出生。東京理科大學畢業後，1997 年與合夥人創立 archum 建築師事務所，並已在日本獲得多項競圖。2000 年遷居紐約並於 2001 年取得哥倫比亞大學建築碩士學位。2002 至 2010 年加入斯蒂文・霍爾建築師事務所（Steven Holl Architects）於紐約及北京擔任高級理事職位，期間設計參與的國際性建築案已數次獲獎。在主導的多數案件中，由其擔綱為主持建築師的北京當代 MOMA（Beijing Linked Hybrid）更遴選為「2009 年世界最佳高層建築」大獎。2010 年於台北以合夥人身份成立 H2R 建築師事務所，至今已從事多件住宅、別墅、飯店、公共建築及建築立面設計案。自 2010 年起於淡江大學擔任客座教授，並持續於研究設計課程中發展「當代亞洲居住空間」的議題。

www.h2r-arch.asia p.172

辻真悟
Shingo Tsuji

哥倫比亞大學建築規劃及史蹟保存研究所碩士，曾任數間大型事務所的發展顧問／專案經理。2009 年於東京創立「CHIASMA FACTORY」。作品涵蓋居住、商業規劃與公共建築，散佈於日本及數個亞洲國家。同時活躍於教育和文化領域，包含於前田紀貞私立建築學校（Norisada Maeda Private School of Architecture）的演算法設計講座，以及在荒川修作＋瑪德琳・琴斯（ARAKAWA ＋ Madeline GINS）發表的著作。自 2012 年起，與前田紀貞一起和台灣的建築師及業主合作。日前著手於位在澎湖與台南的五個設計案，其中位於澎湖的小型旅舍即將於 2016 年完工。

www.facebook.com/ChiasmaFactory p.186

吳聲明
Sheng-Ming Wu

淡江大學建築系學士、荷蘭貝拉赫建築學院建築與都市碩士。旅居歐洲多年，曾師事福斯特聯合建築師事務所，現為十禾設計（Whole ＋ Architects & Planners）與 127 公店（URS127）主持人、淡江大學建築系講師，並投入台灣老屋新生的研究與實踐工作，設計作品入圍 ADA 新銳建築獎。

www.wholedesign.com.tw p.68

邱文傑
Jay W. Chiu

大涵建築師事務所主持建築師，美國紐約州及中華民國註冊建築師。哈佛大學設計學院建築與都市設計碩士。曾於 2007、2012 代表台灣參加香港－深圳建築雙年展以及 2008 年的威尼斯建築雙年展。作品包含新竹之心（1999）、福興穀倉與產業交流中心（2004）、921 地震博物館（2007）、台北那條通（2010）以及雲林農業博覽會之時尚伸展台（2013）。作品曾獲三次台灣建築獎、兩次遠東建築獎，並於 2008 年獲全球華人傑出建築獎及獲選建國百年傑出建築師。

p.36

邵唯晏
Wei-Yen Shao

現任「竹工凡木設計研究室」台北總部主持人，也為北京及台南分部設計總監，同時任教中原大學建築系及室設系，專長為空間設計與電腦輔助設計（CAD／CAM）整合，關注世界設計脈動，強調實務與研究並行的重要性，也為交通大學建築博士候選人，2008 代表台灣前往日本參與安藤忠雄海外實習計畫（Ando Program）。除學術表現外，也積極參與國內外競圖，屢獲佳績：2008 國際遠東數位建築獎 TOP5、2009 TID Award 新銳獎及 2010 TID Award 金獎，2009 更獲選 La Vie 雜誌 100 大設計。另外，2008 獲邀參展第 11 屆威尼斯建築雙年展新人特展、2012 金點設計獎（Golden Pin Award）、2012 紅點獎決選（Red Dot Award Final Jury），2014 年更榮獲 International JINTANG PRIZE 的年度新銳設計師，2015 更被評選為亞洲明日之星 40 及中國設計之星；著有《後浪的逆襲：80 後的非線性建築實驗筆記》。

www.facebook.com/chustudio　　　　　　　　　　　　　　　　p.190

林建華
Hide Lin

台灣大學日文系文學士、東海大學 M.ARCH 1 建築碩士。大葉大學空間設計系兼任講師、聯合大學建築系兼任講師。Studio doT 構築設計／doTa 聯合治作協同主持人。譯有：《Made in Tokyo 東京製造》、《美的感動：19 條建築之旅》。曾獲：2010 TID Award 單層住宅類 TID 獎、2010 TID Award 工作空間類 TID 獎。

www.dota.com.tw　　　　　　　　　　　　　　　　　　　　　p.160

林聖峰
Sheng-Feng Lin

美國 CRANBROOK ACADEMY OF ART 建築碩士。現為實踐大學專任助理教授；嶼山工房主持人。2004－2012 年任實踐大學建築設計學系系主任。專長為建築設計、構築創作、展示設計。近期重要作品包括：實踐大學高雄校區宿舍群建築設計 (2014－迄今)、浮光－台東美術館戶外地景藝術（2014）、宜蘭美術館展示工程規劃設計 (2014)、前空軍司令部基地再利用「聯合登陸艙計劃」策展及展示設計 (與王俊雄)(2014)、「2014 實構築」展示設計、實踐大學台北校區校園整體規劃及建築設計 (2012 －迄今)、「ADA 新銳建築創作展」展示設計 (與王俊雄、王增榮) (2013)、「二二八事件六十週年紀念展」展示設計 (2007)、作品「嶼山」城市謠言－當代華人建築參展 (2004)。

www.facebook.com/AtelierOr

p.130

翁廷楷
Tig-Kai Weng

幼兒及青少年建築及生命教育志工，建築與藝術創作者，台南藝術大學建築藝術研究所畢業，另在台灣教牧心理研究院哲學博士班就讀（主修諮商），分別取得公務人員及建築師高考及格，曾任職於公務部門，現為翁廷楷建築師事務所主持人及崑山科技大學空間設計系兼任講師。曾獲 2001 台北美術獎初選入圍、2003 年世安美學獎及國藝會 2003 年度二期展覽補助、第九屆威尼斯建築雙年展台灣館徵選第二名等獎項。展覽作品曾於義大利威尼斯台灣館、日本九州大學、台北美術館、高雄及台南等展覽空間發表過，另有超過 30 個建築及室內設計等業界實績案完成。

p.108

陳宣誠
Xuan-Cheng Chen

藝術家、策展人、建築師，現任 ArchiBlur Lab 主持建築師、中原大學建築系專任講師、順天建築・文化・藝術中心藝術總監。主要作品包括：2015 年 In-House Garden（太平十八丁・馬來西亞）、2014 年 Bridge House、2014 瀨戶內藝術季「藝術家屋計劃」(小豆島福田・日本)、2014 年綿雨・浮島，懸橋－感覺的重量 (臻品藝術中心・台灣台中)、2014 年鄰近界域－感覺的地平線 (六家新瓦屋・台灣新竹)、2014 年邊緣地景－感覺的物質線 (台北市立美術館・台灣台北)。

p.134

許棕宣
Tsung-Hsuan Hsu

台南藝術學院建築藝術研究所碩士，現任實踐大學建築設計學系助理教授。
設計規劃過住宅、寺院禪林、休閒度假村、接待中心及商業空間，開過幾次
建築創作展與繪畫創作展。近來的創作與教學，在現實與非現實裡試著探索
身體的居住空間與身體的人文空間。

www.facebook.com/isonedesignstudio p.210

彭文苑
Wen-Yuan Peng

畢業於逢甲大學建築系，美國德州大學奧斯丁分校建築碩士，曾於美國洛杉
磯 Teague Design 與英國倫敦 Zaha Hadid Architects 任職主導設計師，
作品遍及歐、美及亞洲，現為行一建築（YUAN ARCHITECTS）總監。曾獲
得中華建築金石獎設計規劃類首獎、Design for Asia Award 亞洲最具影響
力大獎、TID Award 台灣室內設計大獎、華鼎獎建築設計方案一等獎、國際
設計藝術博覽會十大最具創新設計人物、亞洲年輕設計師的明日之星等國際
殊榮。作品理念以人文、創新與數位整合的設計思維與空間創作為出發，透
過空間的力量與手法來面對環境的議題，尋找一種平衡，將人、自然與生活
融合為一，試圖在建築、室內、景觀到數位的領域中落實一種兼具在地人文
內涵與國際觀點的空間作品。

www.facebook.com/yuanarch p.116

曾志偉
Divooe Zein

自然洋行建築事務所設計總監，少少－原始感覺研究室創辦人，設計作品包
含：大溪老茶廠 (2015 遠東建築獎・舊屋改造特別獎入圍)、廈門生態住宅群、
寶藏巖青年會所－蟻窩、日月老茶廠、銅鑼茶廠、少少－原始感覺研究室 (獲
選 2014 ADA 新銳建築獎特別獎)。

www.divooe.com.tw p.204

曾柏庭
Borden Tseng

Q-LAB 事務所主持人／設計總監。長期旅居國外，曾就讀於加拿大的聖麥克高中（SMUS）、並於美國卡內基美侖大學取得建築學士學位、美國哥倫比亞大學取得建築碩士學位。求學期間曾實習於甘斯勒建築師事務所（GENSLER），畢業後任職於美國紐約的畢利歐諾（RAFAEL VINOLY ARCHITECTS）、帕金斯威爾（PERKINS ＋ WILL）及貝聿銘建築師事務所（PEI COBB FREE & PARTNERS）。於 2006 年歸國並定居台北，結束長達 14 年的國外求學及工作經歷。返國後，任職於潘冀建築師事務所擔任設計師。2007 年於台北成立了 Q-LAB 事務所，知名作品包括烏來立體停車場、台南一中綜合體育館、中和國民運動中心、土城國民運動中心、將捷集團總部辦公大樓、將捷建設朗闊高層集合住宅大樓等案件。

goo.gl/J0nyHI p.76

廖偉立
Wei-Li Liao

建築師，SCI-ARC 建築碩士，聯合大學建築系兼任副教授，中華民國第八屆傑出建築師，2012 年代表台灣參加威尼斯建築雙年展。主要作品及得獎包括：南投毓繡美術館、台中忠孝路教會、阿里山觸口遊客服務中心、北港糖鐵綠廊、台南南瀛天文教育園區（2013 年國際宜居社區大獎金質獎）、台中救恩堂教會（2010 年台灣建築獎）、雲林勞工育樂中心（2009 年台灣建築獎）、七股黑琵解說教育中心（2006 年台灣建築獎）、王功景觀橋（2004 年 WA 中國建築獎、SD Review 2004）、桃園東眼山公廁（SD Review 2002）等。

ambi.com.tw p.50

趙元鴻
Dominic Chao

大山空間設計有限公司、大山開發營造有限公司主持人（台北、台南、高雄），成功大學建築學系兼任設計講師。2009 TID 獎、2009 金創獎金獎、2012 ADA 新銳建築獎特別獎。參與展覽包括：2012 大山設計作品個展、2012 六年級生成大建築作品聯展、2012ADA 新銳建築展、2013ADA 新銳建築獎創作展。作品有：白色街屋之家、合院之家、陳桑民宿、玉井白屋、小琉球首瓦民宿、積木之家、白白海之家、藍屋……等。

www.tsdesign.tw p.112

劉國滄
Kuo-Chang Liu

現任打開聯合工作室主持人、台灣藝術進駐交流協會理事長、樹德科技大學助理教授。其所帶領平均年齡僅 30 歲的團隊，作品涵蓋城鄉規劃、策展、空間裝置、傢俱、室內、商空、建築、景觀、社區營造、創意商品等領域。創作有著對土地情感的關懷及國際對話的宏觀視野，多次受邀國際展覽並獲國際獎項的肯定。作品評選為 The Worldwide Architecture. The next generation 四十件國際設計界代表作品之一。曾獲得台灣建築獎、文化部公共藝術最佳創意表現獎、台新藝術獎等。重要作品包含安平樹屋（2003）、藍晒圖系列（2004～）、鹿港凳屋（2007）、佳佳西市場旅店系列（2009～）、林百貨（2014）、大陸嵩口古鎮改造（2014～）以及 8 屆台灣燈會總規劃。

www.oustudio.com.tw p.46

王家祥
Jackie Wang

蕭光廷
Henry Hsiao

「REnato」是兩個不同文字的結合，拉丁文「RE」具有重新、重複之意，「nato」是義大利文誕生的意思，兩字結合即為重生，也代表著永續循環、生生不息。有感於天然資源的過度消耗與盲目的消費造成大量的垃圾產生，REnato 跨領域結合了善於創造功能美學的工業設計、熟稔回收系統與材質特性的環境工程、與執行廢棄物回收和處理的專業單位，秉持著永續設計、環境保護與生活美學的理念，致力於創造環保再生精品、再生材質研發與新製程生產開發，實現真正搖籃到搖籃的產品生命循環。REnato 不只是一個產品品牌，更是一個與我們自身居住的環境息息相關的生活品牌。

www.renato-lab.com p.72

刘冠宏
Hom Liou

王治國
Bruce Wang

刘冠宏｜東海大學建築學士，紐約哥倫比亞大學建築碩士，曾任紐約貝聿銘／貝氏建築事務所建築師。2009 年共同創辦「無有」，現為共同主持人，同時教授建築設計於東海大學建築研究所與國立台北科技大學建築系。曾獲 2014 年國際設計藝術博覽會十大最具創新設計人物等國際殊榮，2012 年獲雜誌選為十位台灣新生代建築師代表。

王治國｜東海大學建築碩士，曾任金光裕建築師事務所資深專案經理，曾參與臺北城市博物館、臺北花博舞蝶館、忠泰樂揚東西匯集合住宅、速霸陸汽車台灣總部等等重要建築案之規劃設計。2013 年成為「無有」合夥人並共同主持，同時教授建築設計於銘傳大學建築系。兩人皆曾獲得台北設計獎公共空間類優選、華鼎獎商業空間類一等獎。

woo-yo.com p.100

李啟誠
Chi-Cheng
Lee

蔡東和
Tung-Ho Tsai

李啟誠｜沃建築以設計為導向並以國際合作與交流為宗旨之團隊，沃建築開始思考如何利用無限的科技來串連國內外建築師，緊密合作成為新世代之設計團隊；透過多元文化與價值觀，從新世代之居住、活動與社交行為探討人與空間、都市到環境的關係與其存在的多重性或獨立性並開始思考新策略並透過設計來演繹人、空間與環境的永續關係。

蔡東和｜東建提供之設計服務包括建築及橋樑結構設計，如超高層大樓、購物中心、體育館、高科技廠房及特殊橋梁等，尤其特殊結構設計極富經驗如：消能元件之減震設計、隔震設計、振動改善工程等。東建亦提供專管及監造服務，已完成之工程有運動中心及高防災標準之隔震建築。東建亦具有豐富之與國內外公司合作經驗以符合不同類型之服務。

沃建築：www.wao-design.com、東建：www.thtce.com.tw p.182

陳右昇
Frank Chen

邱郁晨
Yu-Chen Chiu

藍領設計創立於 2010 年，藍領設計是一個跨領域的設計及研究組織，目標是以達成「我們設計，我們建造。」的具體實踐，設計領域包含建築設計，室內設計，工業設計，傢俱設計等。

www.constructordesign.com p.104

郭旭原
Hsu-Yuan
Kuo

黃惠美
Effie Huang

郭旭原｜美國麻省理工學院建築碩士，台灣東海大學建築系學士。曾任職台灣李祖原建築師事務所。留美期間曾於 Hellmuth, Obata + Kassabaum, Inc、Stone Marraccini & &Patterson 擔任專案設計師及都市建築設計師之職。於美國 Skidmore, Owings & Merrill LLP 工作時，參與上海浦東兩江岸、加州大學 Davis 分校校園規劃。回國後曾任教於東海大學建築系及淡江大學建築系講師。

黃惠美｜美國哈佛大學建築學院設計碩士，台灣東海大學建築系建築學士。曾任職於大仁室內計劃有限公司及李祖原建築師事務所。於 1998 年和郭旭原成立大尺設計公司並任職郭旭原建築師事務所設計總監。現任教於淡江大學建築系兼任講師。

zh-tw.facebook.com/ehsdesigngroup p.42, p.126

陸希傑
Shi-Chieh Lu

何炯德
Jeong-Der Ho

陸希傑｜現任 CJ STUDIO 主持人。畢業於東海大學建築系並取得英國 AA 建築聯盟碩士學位。曾於 Raoul Bunschoten 事務所擔任設計師，回國成立 CJ STUDIO，從事建築及室內設計、家具設計、產品設計等相關研究開發。曾任教於實踐設計學院空間設計系、銘傳大學空間設計系、東海大學建築系、國立交通大學建築研究所。著有《鍛造視差》(2003)、《空間設計－要思考的是：》(2015)。其作品：Aesop 微風店 (2006 年獲得日本 JCD 設計大賞，與國際室內設計師聯盟 IFI 2007 設計金獎)。2008 年參展第十一屆威尼斯建築雙年展之台灣館及台北當代藝術館第六屆行動藝術節展出黑暗城市＋城市之眼展覽。2011 年獲得 TID Award 2007－2010 十大室內設計師獎項。

何炯德｜現任職陸希傑設計事業，並於東海建築系與元智藝設系教授設計課程。著作包括《形錄》2015、《仿生微生系》2013、《新仿生建築》2009、《活潑建築》2007 以及編譯《後設空間》2004。建築設計作品收錄於各式專書。

shi-chieh-lu.com p.146

楊秀川
Hsiu-Chuan Yang

高雅楓
Ya-Fang Kao

楓川秀雅建築室內研究室創作作品涵蓋建築、室內及裝置設計，作品曾獲得第一屆 ADA 新銳建築獎首獎、入圍台灣建築住宅獎及入圍台中市內都市空間設計大獎。近期作品有：43 號住宅、九川執禹會館、承億文旅、虛。構築、Double skin、華山觀止、空心磚計畫、30 號住宅、18 號住宅等；近期參展有：日本橫濱三年展 Yokohama Triennale 2011、住宅建築的寓言與預言展、「台灣集合住宅的未來預想圖」建築展、失落的威尼斯－紙上建築提案展覽。近期參與書籍：構築的群像、台灣集合住宅的未來預想圖、失落的威尼斯紙上建築提案。

goo.gl/Efl2Mx p.152

戴嘉惠
JiaHui Day

林欣蘋
HsinPing Lin

從 2002 年成軍以來，團隊上下所秉持的工作理念在於相信建築對人文與環境的持續影響力，我們認為建築設計應為對環境自省能力的表現。不論思考或工作，總是本能地將空間經驗與以論述為基礎的建築觀點，進行著對抗與平衡的拉鋸。空間經驗如何被定義、重組或再現，總是比建築的形式、方法論還要重要一些。

事務所從不間斷參與公共建築環境的設計，來自於我們相信若能透過對公共議題的關懷，強化自身和台灣社會系統與制度的連結，將更能串連起空間專業之外的廣大力量，更多面向地宣示建築在公共領域的角色，而能更充分地與普羅大眾的真實生活對話並產生正向的影響。

 p.178

洪于翔
Yu-Hsiang
Hung

劉崇聖
Chung-Sheng
Liu

王士芳
Shih-Fang
Wang

落腳在宜蘭山水間，一組穩定成長且逐漸舒張開來的「田中央工作群（洪于翔）＋劉崇聖＋王士芳」，構成了當代台灣「意志同盟」的新想像：因為「真心」而且自然，靠著長年來擁抱真實慢慢探索的人生方式，成為許多台灣新世代「專業整合，在地創造新生活」的一種選擇！

www.fieldoffice-architects.com　　　p.120

曾瑋
Wei Tseng

林昭勳
Chao-Hsun
Lin

許洺睿
Ming-Jui Hsu

T2T 即物設計工作室致力於住宅研究與展覽策劃，並跨界參與都市領域與藝術創作領域。展覽作品有：2010 年威尼斯建築雙年展、香港深圳雙城雙年展、中日建築展及南方三年展，最近將策劃 2015 年 10 月開展的上海陸家嘴環境藝術節；公共工程有台中市市長公館改建、2014 年台中市太平國民運動中心，與霧峰中台灣影視基地等案。

p.80

資訊站設計・創作

攝影：汪德範

蕭有志
Yu-Chih
Hsiao

1974 年生，美國 Cranbrook Academy of Art 建築碩士。近年來在藝術、設計、策展及城鄉發展策略等多個領域，多方面的示範與實踐他所提出的「大量交織」資源轉換式社會設計發展策略。強調以微型空間創造做為都市設計的手段，跨方案的連結各種人、事、物等資源並轉化過剩為養份，將創作行為與設計力視為主動轉變社會的動能。近年持續創作多個微型空間於城鄉空間游移，並以此做為擾動既有環境的手段。目前為實踐大學建築設計學系助理教授並代理系主任。

楊北辰
Pei-Chen
Yang

1970 年出生於台灣台北，1999 年畢業於台北藝術大學美術學系，1999 年至2003 年留學並旅居西班牙，並於 2014 年獲得藝術博士學位。目前居住於台北，任教於國立台灣藝術大學雕塑學系。楊北辰為目前華人當代寫實藝術領域中最具代表性的木雕藝術家。他擅長於利用整塊原木，以極端細膩的雕刻手法配合高度擬真的油彩著色表現來模擬紙類或皮件的表面紋理，創造出使人幾乎無法辨別材質真偽的超級寫實木雕作品。其作品的創作題材大都取自於自身或他人所使用過的日常物件，如：紙箱，手套，皮包，大衣，皮鞋……等，並透過對這些物件進行冷靜與緩慢的複刻來呈現深刻而抒情的側寫，並且敘述這些物件背後所蘊藏的故事和記憶。

徐永旭
Yung-Hsu
Hsu

以身體做為創作器具的概念，投注高度的決心與毅力至陶藝創作中，強調身體與作品間的對話，以主體與身體融為一體的方式面對陶土，藉由身體的知覺、觸覺與痛覺，在現有以陶為主的結構之中和世界相互流動、作用並與之形構出作品。藝術家親自以繁複以及高度勞動的工序，講求天時地利人和的窯燒，完全地與作品結合，只為呈現出最純粹的雕塑作品。

嶼山工房
Atelier Or

展場設計

嶼山工房成立於 2011 年。主要作品含括建築設計、構築創作、展示設計等。近期完成及進行中的主要作品有：實踐大學台北校區民生學院教學大樓建築群更新規劃設計、實踐大學台北校區學務大樓建築更新規劃設計、實踐大學高雄校區學生宿舍暨實習旅館建築規劃設計、新竹南寮漁港直銷中心暨周邊環境改造工程規劃設計、宜蘭美術館展示空間設計、「舊空軍司令部 2015 聯合登陸艦計畫」展示空間設計、台東美術館 2014 戶外地景藝術作品「浮光」等。

沁弦國際設計有限公司
CosmoC design

燈光設計

成立於 2014 年初，為一結合建築照明設計、室內設計、綠建築（「沁弦・築形」）的設計整合團隊。「沁弦・築影」設計總監林靖祐，紐約 PARSONS 設計學院建築照明碩士，2008 至 2013 年曾任職紐約 OVI 建築照明事務所。現任實踐大學、東海大學建築系、台北藝術大學新媒系兼任講師。至今已執行超過三十件建築照明、展場燈光、燈光裝置藝術等作品，主要案例有：台北中山區住商大樓建築照明設計、中國「蘇州新光天地」1 樓室內策區及對外商品展示全區櫥窗燈光規劃、實踐大學台北校區學務大樓建築照明設計、LIVING IN PLACE 活出場所「黃聲遠＋田中央」國際巡迴展場燈光規劃、「2014 實構築展」、第一屆「ADA 新銳建築創作展」展示照明設計、「界域之外」當代光影藝術創作展—「力光見影」等。

台灣明尼蘇達礦業製造股份有限公司 3M Taiwan

3M 台灣子公司自 1969 年發展至今已四十餘年，除在台北設立辦公室外，也分別於台中、高雄成立連絡處，以提供即時服務給當地客戶，並於楊梅市設置技術研發中心、大園鄉成立物流中心，並於台南科學園區成立台灣明尼蘇達光電股份有限公司；超過千餘位的同仁在製造、行銷等不同領域提供顧客服務，目前在台行銷超過 30,000 種商品。3M 的多元化產品除在消費性市場為人熟知外，在工業界、交通安全防護、商業圖識及標誌、電子、電力、電信、能源、建築材料、汽車維修保養都有 3M 產品的身影，而光學和醫療保健產品亦為 3M 在台灣發展的重點項目。3M 科技是企業運作的核心，如此激盪出綿延不絕的創新產品，成就更美好的生活。目前全球員工約 90,000 人，營運超過 70 個國家。欲了解更多訊息，請前往 www.3m.com。

www.3m.com.tw p.76, p.116

英屬開曼群島商漚浦拉斯整創設計（股）台灣分公司
O Plus Design International Corporation

英屬開曼群島商漚浦拉斯整創設計股份有限公司是一家集合科技、設計與建材之公司，企業目標是科技融入生活，並提供富有「居家安全」、「健康照護」、「情境營照」、「便利生活」、「環保節能」五大主軸的生活空間。O+ 深信科技實現人們的夢想，科技才有前進的動力與價值，O+ 的優質智慧化居住空間設計，滿足人們的隨心所欲。

www.oplus-design.com p.182, p.190

WoodTek 台灣森科 / 裕在有限公司 YUH TSAI CO., LTD

木材是唯一能夠再生的材料，也是大自然賜給我們的禮物。木材再度廣受歡迎，一方面是因為人類對健康與環境意識的提升，另一方面則是因為實木建物能提供一個健康的居住環境。來自歐洲奧地利的獨特建築結構 KLH，Cross-Laminated Timber（CLT 多層次實木結構積材），CLT 是 21 世紀混凝土，已有高達 10 層樓以上的建築案例完工，KLH 目前在全球已經完成超過 17,000 件不同類型的 CLT 建築型態。今年台灣第三棟 CLT 建築位於台南，此案總樓地板面積達 1500 ㎡，主結構系統僅花 38 天組裝完成，並採用義大利 Rothoblaas 最新 X-RAD 連接件與 CLT 單元預製生產，精準度提高，大幅降低建造時間並減少對環境的影響。這項工法在日本已通過 JIS 標準及 7 層樓多種地震測試，在台灣也擁有內政部所核發的新材料新工法新技術證書並可享有銀行融資。

Woodtek.tw p.64, p.210

中保無限+ MyVita

「中保無限+」整合了物聯網生活的應用服務，在原有的中興保全之安全監控外，推出智慧防災、智慧照護、智慧居家控制、智慧節能與智慧防盜等等功能。透過雲端管制中心平台，整合終端用戶之手機或平板等行動裝置，即能調整空調、電視、調節燈、音響等，透過監控系統，並監控電力使用狀況，達到省電節能效益，可遠端遙控，隨時掌握家中大小事。於商業應用上，結合 POS 系統，整合交易資訊，提升店務管理便利性。更掌握大數據分析，透過物聯網技術，在家中電視、燈光、冷氣、電表等設備裝上感知器材，所有設備互相連結，達成萬物相連的智慧生活，集安全性、便利性 與科技性於一身，改用無線化安裝流程，並依照客戶需求量身打造節電智能化家庭，輕鬆享受智慧家庭生活。

www.myvita.com.tw p.172, p.178

台灣大哥大股份有限公司 Taiwan Mobile Co., Ltd

台灣大哥大股份有限公司於 1997 年設立，是第一家於台灣證券交易所上市交易之民營電信公司，2008 年正式推出「台灣大哥大」、「台灣大寬頻」、「台灣大電訊」三大新品牌，針對個人、家庭、企業用戶，提供涵蓋行動通訊、固網、寬頻上網及有線電視產業，以跨平台的整合能力，提供用戶「無縫感」的多螢一雲數位匯流，是全台佈局 T（電信）、I（網路）、M（媒體）、E（娛樂）領域最完整的全方位通訊與媒體服務業者。台灣大哥大擁有優良的產品與服務品質，創新的研發能力與世界級的資訊安全保障，創造最佳客戶使用經驗。堅持「永續思維、誠信踏實」的信念，全面落實企業社會責任，於公司治理、環境永續及社會參與三面向各項指標表現傑出，頻獲國內外評鑑肯定，是最受尊崇、信賴的台灣企業之一。

www.taiwanmobile.com p.112

利永環球科技股份有限公司 Uneo Incoporated

利永環球的技術團隊於 2007 年創立於工研院，並在 2010 年透過工研院技術移轉，加入環球水泥電子事業部，進一步於 2013 年 spin-off 成為利永環球科技公司以將技術雛型開發成商品，使技術在產業界繼續發揚光大。軟性微機電壓力感測器用於偵測瞬間壓力變化，Uneo Sensor 具輕薄、可撓等特性，能做成各種大小、鋪在各種表面上，更能根據使用需求，以不同的材料、電路設計，廣泛偵測從 3 公克到 3,000 公斤的重量。

www.uneotech.com p.120, p.186

超能生化科技股份有限公司台東分公司初鹿牧場
Chu Lu Ranch

初鹿鮮乳一直是國人心中美好的滋味，初鹿牧場於民國 95 年由克緹國際集團所屬關係企業：超能生化科技公司接手經營，擁有 30 年經營權，結合無毒農牧、人文與生態，由各方專業人士打造夢想牧場，努力找尋更健康環保、對環境無害的合適原料，園區裡增加了許多動物、花卉及有機菜園，打造現代桃花源，讓國人不只是旅遊觀光，牽手走過 10 個年頭，初鹿牧場就像園區裡的動物，活潑生動，持續成長茁壯。

www.chuluranch.com.tw p.80, p.130

秀傳醫療體系 Show Chwan Health Care System

秀傳醫療體系自始即以愛心服務病患，以醫療回饋社會的宗旨，創造世界級醫療環境，提供高品質、專業與精緻的健康照顧。秀傳的一步一腳印，各地分院逐一成立，仿效美國「梅約醫學中心」的精神，都能擁有國際水準的大醫院，為廣大的民眾帶來更完美及高品質的醫療服務。與國內外醫院締結姊妹醫院，除了提供世界級的醫療保健環境以及高品質的健康照護服務，秀傳醫療體系致力於研究與教學，與國際著名的遠距遙控手術中心，在台灣設立亞洲微創手術訓練中心，開創台法醫療合作的新紀元，將最新知識與醫療技術引進亞洲，提升國內外微創手術的普及率；亦致力於學術研究與醫療器材研發，機器人手臂與 2D 轉 3D 影像等，縮小手術破壞的範圍，且可以更精準地處理組織與器官。秀傳以民眾福祉為優先，不僅落實醫療服務，更進一步提倡預防醫學，推動健康經紀人制度，落實健康管理，達到健康促進。秀傳醫療體系將永遠走在時代需求之前，身先醫療、身先社會，提供最新穎、最貼心的服務。

www.show.org.tw p.134

長虹建設股份有限公司 Chong Hong Development Co.

長虹建設由李文造董事長創立於民國 62 年，至今已超過了 40 個年頭。創辦人的經營理念為僅靠信用資產創業，勤儉為快樂之本，不講究排場與表面功夫，以及一路走來專注於建築業。由成立到現在，企業的員工已超過 100 人，資本額約新台幣 26 億元，年營業額接近新台幣 100 億元，每一年的獲利也不斷成長。長虹建設的經營特色為專精大台北地區，良好產品規劃，超強市場分析，團隊敬業樂群，堅持專業經營及信用資產雄厚。在現今的基礎下，長虹建設也希望藉由過去經驗的累積，堅持永續經營的理念，不斷的精益求精並且持續創新。

www.chonghong.com.tw

p.108

長傑營造有限公司 Chang jie Construction Limited Company

長傑營造於民國 99 年創立，主要承攬國內公共工程之道路、橋梁維修等工程，以及公園綠美化等各項工作。曾參與佛光山佛陀紀念館、及佛光山內許多大小新建工程。民國 102 年開始，有感於台灣逐步邁入高齡化社會，開始推廣「無障礙機能生活」的住宅改造，並積極與藝術家合作，希望能將「美學空間」及「無障礙生活」作結合，造福更多行動不便的使用者。

p.100

佳龍科技工程股份有限公司 Super Dragon Technology Co., Ltd.

長期以來佳龍科技落實以人為本，善用一點一滴最珍貴的環境資源及做好環境保護之責。近年來更努力規劃企業總部暨三廠的興建工程，佳龍科技希望把節能減碳的原則極大化，邀請 2010 年台灣花博「流行館」寶特瓶綠建築環生方舟設計師小智研發黃謙智擔任建築設計師，打造以節能減碳、減輕對環境破壞為概念的建築，希望以卓越的建築意向規劃廠房園區成為一個世界性的指標性模範綠色廠房，肩負起對於社會大眾的教育意義。讓佳龍科技在追求成長之際，同時善盡企業社會責任共同保護地球，以達綠色企業永續經營。

www.sdti.com.tw

p.72, p.104

春池玻璃 Spring Pool Glass

春池玻璃實業有限公司，目前跨足於工業原料、科技建材、文化藝術與觀光工廠。本業為專業回收玻璃與再處理之企業，總公司在台灣新竹，並擁有三家子公司。目前每年回收並處理超過 10 萬噸的春池玻璃，目前為全台最具規模之廢棄玻璃回收業者。其企業理念為永續經營，綠色創新。在 2015 更獲得根留台灣，展望全球之「金根獎」之殊榮。春池玻璃創辦人吳春池，投入玻璃產業至今已超過 50 載。目前春池玻璃在新竹與苗栗有五座廢玻璃處理、再加工廠，回收的廢玻璃約占台灣的七成。其目標致力於把有限的資源，不停的循環使用，使其變成永續的材料，走出台灣循環經濟的下一條路。

springpoolglass.com

p.86, p.204

通用福祉股份有限公司 UD Care Co., Ltd.

通用福祉（股）公司，專注於無障礙空間的研究及推行，提供高齡者及身障者居家安全最佳解決方案。擔任技術指導，也是共同創辦人的李明鴻先生，曾擔任必翔（股）公司三年輔具事業處處長，參與銀髮事業體系的規劃及建置。期間，除了負責銀髮商品的開發，更與多家日商針對高齡者及介護保險等議題，進行兩年多的頻繁交流與合作，當中最有心得的部分，即高齡者居家環境及無障礙空間規劃議題。立志以正面思維及專業的技術，為居家安全及通用無障礙盡一份努力。

p.112

常民鋼構（常民建築科技有限公司）
People's Steel Structure（Design For People Co., Ltd）

常民鋼構獲得謝英俊建築師授權，使用其研發的開放式輕鋼結構各項專利。此開放式輕鋼結構系統建造的房屋與集成式住宅不同。一般集成式住宅，缺乏彈性與開放性，價格昂貴，市場接受度有限。常民鋼構的開放式輕鋼結構系統，方法科學，能與各種材料（包括在地材料）結合，施工技術門檻低，施工快速，能大幅降低建造成本。在大批量建造時，最顯優勢。由於具有彈性調整、與各種材料結合的開放性，即使是工業化生產，卻沒有工業化製品單一性問題，能呈現多樣性。截至目前，常民鋼構先後完成臺灣 921 地震原住民家屋 300 餘戶、汶川地震偏遠山區農房 500 餘戶、臺灣 88 水災原住民部落遷村 1000 餘戶，西藏牧民定居房、蘆山地震農房，以及台灣各地農舍民宅。

www.hsieh-ying-chun.com

p.50

強安威勝股份有限公司＋構建築
CHUNGAN WELLSUN CO., LTD. ＋ GoTA

強安威勝創立於 1974 年，以承攬金屬板屋牆面及鋼結構工程為主，並自行生產、代理國外進口各種金屬材料為主要營業項目。強安威勝秉持「誠實、技術、服務」的經營理念，精心規劃每一項高品質工程，治理於建築金屬系統的研發與建置。透過核心概念「全方位建築外殼方案／Total Envelope Solution」的執行，提升與推廣金屬於台灣建築的運用。構建築 GoTA，為一建築外殼與構造設計工作團隊。專注於系統原型開發與非典型外殼分析與整合，並可提供設計師與業主有關建築外殼之構造、節能的技術。透過本土建材與技術進行探討，尋找出另類台灣構法。

www.cawsmetal.com.tw

p.36, p.42

國產建材實業股份有限公司
Goldsun building materials Co., Ltd.

國產建材實業為台灣第一家水泥加工製品公司，創立於 1954 年，優質、誠信、創新一直是公司誠心的核心主旨，成立至今，推動台灣地區建築所使用之建材，成立台灣第一個混凝土研發中心、服務中心，並推動產品履歷認證，針對建築所使用材料，因應時代與建築工法的進步，針對高溫、多雨、高樓耐震、環保、親水、易施工等需求，生產九大不同特性混凝土，近來更針對建築後裝修，跨與光電、化學、設計業合作，生產裝修用之建材板，提供高品質建材，安適生活為追求目標。

www.gdc.com.tw

p.146, p.152, p.156

台灣新光保全股份有限公司
TAIWAN Shin-Kong Security Co., Ltd.

新光保全由吳東進先生於 1980 年創立，與日本綜合警備保障株式會社技術合作，提供國內企業辦公、廠房的系統保全及常駐警衛、現金護送等保全服務，並於 1995 年股票正式上市。秉持著新光集團創辦人吳火獅的名言「維持現狀，即是落伍」，新光保全在面對二十一世紀高科技、網際網路等國際化發展趨勢下，採取本業精耕、異業聯盟的策略，成功將高科技導入與保全結合，提供一次購足的「全方位科技保全」服務。下一階段的目標，是讓「安全」產業，提升為「安心」產業，經由科技的應用，深入家庭以老人、婦女與小孩為照護服務對象，提供以人為本、個人化的全方位安全服務平台。

www.sks.com.tw p.126

新光紡織股份有限公司 Shinkong Textile Co., LTD.

創立於 1955 年，新光紡織是一家致力於設計、開發創新布料的上市公司（1977 年起）。過去主要的產品是以先染布料為主軸，近年來，為了服務客戶與開發不同領域的市場，也發展了後染布料、數位印花、羊毛紡織品……等的設計。我們產品（紡織品）的終端用途主要以衣著類紡織品為主（襯衫、外套、褲子……），有部份的布料也可以運用在袋材範疇。主要市場是以歐、美外銷市場為主（美國 70%，歐洲 30%）。各大的戶外與運動品牌都是我們目前的客戶，主要有：The North Face、Lululemon、Patagonia、Nike、Adidas……在競爭的國際舞台上，我們提供客戶：60 年深耕的紡織文化背景、多樣化的材料選擇性、創新的布料設計、良好的品質管控、專業快速的行銷業務服務。

Shinkong Textile Co.,Ltd.

www.sktextile.com.tw p.160

新能光電科技股份有限公司 Sunshine PV Corp.

新能光電科技股份有限公司（屬上市公司昇陽光電科技集團）成立於 2007 年 5 月，位於湖口新竹工業區，其廠房面積達 33,000 平方公尺，為全球第一家生產可與建築整合為一體的發電玻璃建材製造商。新能光電擁有專業的研發及經營團隊，建立自主的技術，極力發展對環境有利的建築發電產品。公司願景為「共創綠色能源永續經營的低碳生活環境」。目前 CIGS 轉換效率已經突破 12% 並不斷的提升中。除了 CIGS 發電玻璃之外，我們還研發出彩色電池片（Color cell），有別於一般電池片的沉重藍色，新能光電提供多樣的色彩變化，為單調的太陽能模組注入新的生命與文化，繽紛整個太陽能產業。企業標語為「綠建築設計的新思維」。

www.sunshine-pv.com p.68

樹德企業股份有限公司 SHUTER Enterprise Co., Ltd.

樹德自 1969 年成立至今 47 年來，至今發展至四大生產製造體系，產品線橫跨文具、家品、辦公及工業全方位收納商品，六千餘坪的廠辦空間，營運總部與完整八大部門，北、中、南三大營運中心與物流配送中心，並擁有 15 人的研發團隊，在台灣，樹德已成為收納領導品牌。自有品牌 Livinbox 及 SHUTER 行銷世界六大洲共 70 多國市場，產品品質與設計功能深獲肯定，獲台灣精品獎及德國 iF 設計大獎，並得到經濟部頒發中小企業小巨人獎及國家磐石獎等殊榮，打響台灣自有品牌及品質，樹德期待時代表台灣成為全球百大收納品牌。

www.shuter.com.tw p.46

2015年5月14日、5月15日
【大型會議】創新與跨域研討會
藉由本次活動，促進台灣產業界
與建築界之間更活絡的交流。

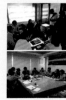

2015年8月18日 - 10月2日
【企業與建築師會議】
繼8月11日的第一次工作會議後，確定合作
的企業與建築師們，各自面對面了解彼此
初步的概念與想法，針對草案共同討論。

2015年8月4日
【OPEN DAY】參訪春池玻璃
（新竹觀光工廠）、新能光電

2015 ●

2015年8月6日
【OPEN DAY】
參訪國產建材實業、
中興保全

2015年9月22日
【OPEN DAY】
參訪利永環球科技

2015年7月30日
【OPEN DAY】
參訪3M台灣研發中心
企業為設計專業者們開放其
研發中心/廠房，輔以專人解
說即時回覆各類應用疑問，
促進雙方理解。

2015年8月11日
【大型會議】第一次工作會議
企業與建築師以工作坊形式
了解彼此，並進行合作配對成
為團隊開啟預備進行本計畫
提案創作的第一步。

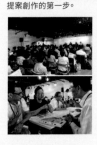

2015年9月16日
第二次工作會議
邀請建築師與策展人分享
目前的創作想法，透過與策
展人分享討論過程，為接下
來創作內容做更完善的構
思與符合展覽方向。

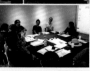

2015年11月4日
第三次工作會議
建築師二次提案，內容將更為具體，
因此於會議現場首次呈現各建築師
的A3提案解說。

2016年2月27日、28日
第五次工作會議：研討會、文件展
研發階段之最終提案發表會，並且為首次對外發表，開
放大眾報名現場同時間舉辦文件展（展覽至3月3日），以
文件形式具體呈現提案內容。

H▲ME:
2◻25.

━━━ 2016 ━━━

2016年10月
大型展覽正式登場

2015年9月30日
【OPEN DAY】參訪台灣森科

2015年12月18日
第四次工作會議
建築師第三次提案，內容更進一
步的向目標推進，也於會議現場
再次呈現各建築師的A3提案解說
之圖面並搭配設計文字說明。此
次會議形式由阮慶岳、謝宗哲、龔
書章（代理詹偉雄）分組主持，建築
師們依據組別，輪流簡報提案內
容，同時邀請企業參與討論。

2015年9月25日
【OPEN DAY】參訪新光紡織

2016年3月-9月
大型展覽規劃及籌備

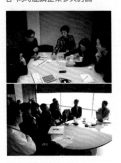

忠泰建築文化藝術基金會

忠泰建築文化藝術基金會由台灣忠泰集團於 2007 年成立，關懷小眾空間的運用與群體環境的發展現象，實驗性地、實踐性地推廣建築和藝術文化的各種可能性為本基金會之成立宗旨。陸續舉辦「明日博物館」移動式展覽、「都市果核計畫」藝術創意進駐，並與建築、設計、藝術及文化等各領域專家合作，以建築和都市演講、論壇、展覽、工作營、專書出版等形式，關注都市發展議題，將建築美學拓展至全人教育領域，期待共同創建一座溫暖、舒適，充滿創造力、凝聚力的城市。

JFAA (JUT Foundation for Arts & Architecture) was established by a construction parent company (JUT Group) in 2007, aiming to show interest in small space applications and the phenomenon of group environmental development. It also promotes the endless possibilities between architecture and art and culture, both experimentally and practically. JFAA was established for these purposes.

JFAA has continuously organized events, such as the mobile exhibition "MUSEUM of TOMORROW," the art and creativity station called "Project Urban Core," and collaborations with experts in the fields of architecture, design, art, culture and others. Through architecture and urban lectures, forums, exhibitions, workshops, book publications and various other forms, close attention is paid to urban development subjects and to expand architectural aesthetics to the field of education for all humanity. Altogether, JFAA looks forward to creating a genial and comfortable city full of creativity and cohesion.

忠泰美術館
JUT ART MUSEUM

忠泰美術館成立於 2016 年,是忠泰集團成立三十週年、基金會設立十週年,在台灣建築文化推廣之路的重要里程碑。我們期許本館成為一座肩負企業社會責任,並回應 21 世紀社會需求的新形態智庫、觸媒與平台;延續忠泰建築文化藝術基金會之「A better tomorrow」信念,成為台灣首座聚焦「未來」與「城市」議題的美術館。本館位處台北都會區,同時也是基金會第一檔明日博物館展覽之地點,經過十年在城市中游移展演,回到出發地生根成為「在城市與生活中心的美術館」。忠泰美術館作為一座年輕的新美術館,將會是一座探索未來、跨領域的美術館。我們未來的活動規劃將聚焦於三大方向:「未來議題」、「城市建築」、「當代藝術」。忠泰美術館室內空間由日本設計大師青木淳操刀,識別系統則由菊地敦己設計,是二位在台灣首座聯手合作的美術館。忠泰美術館擁有精緻穩健之品味與年輕前衛的活力,將成為台北建築與文化藝術新地標,帶動城市文化活力。

JUT Group's 30th anniversary, and JUT Foundation's 10th birthday, culminates in the establishment of JUT Art Museum in 2016. It is a milestone commemorating the history of Taiwan's architectural aesthetics. We want the museum to act as a new form of think tank, catalyst and platform devoted to corporate social responsibility fulfillment and addressing the societal dynamics of the 21st century. We also want it to carry on the legacy of "A Better Tomorrow" that defines much of the Foundation's work, to become the first museum in Taiwan focused on "future" and "urban living." The museum, located in the heart of Taipei, is also where the Foundation's debut exhibition of "Museum of Tomorrow" is held. After ten years of circuit shows across the city, the exhibition is now back to where it all started, becoming a "showpiece in the heartland of the city and urban inhabitation." As an up-and-coming art establishment, the museum serves to explore what our future might hold, and transdisciplinary issues. The curation process of the museum is three-pronged: "the future," "urban architecture," and "contemporary art."

Japanese architect Jun Aoki was tasked with spacing designs of the museum, it is his first museum project in Taiwan. The identification system was developed by Atsuki Kikuchi. The Museum—a statement of both sophistication yet cutting-edge conception—is downtown's new architectural and art landmark; and it is poised at remaking and bringing new energy into Taipei's cityscape.

感謝
Acknowledgements

「HOME 2025：想家計畫」從籌備、討論，到最終展出，600 多個日子，感恩這一路走來，有您的相伴。在此，謹向策展團隊、參展建築師與企業夥伴，以及每一位曾參與、給予支持與協助的朋友，致上我們最誠摯的感謝。

王志剛	黃信惠	佳信印刷
王俊隆	黃謙智	典藏今藝術
左進	楊志強	欣建築
安郁茜	董正玫	原型結構技師事務所
江美滿	廖慧昕	財團法人工業技術研究院
何仲昌	歐陽藹寧	財團法人台灣建築中心
何忠堂	蔡孟廷	冨田構造設計事務所
吳光庭	蔡紫德	國立臺北科技大學
吳思瑤	黎淑婷	統創建設開發股份有限公司
李榮貴	賴彥吉	實踐大學建築設計學系
林承毅	謝英俊	臺北市大安區昌隆里辦公室
林崇傑	謝榮雅	臺灣木結構工程協會
林盛豐	鍾裕華	
林榮國	藤本壯介	臺北市政府
洪育成	龔書章	工務局公園路燈工程管理處
馬岩松		工務局新建工程處
莊熙平	大衡設計・王克誠建築師事務所	文化局
許毓仁	中華民國都市設計學會	
陳伯康	加拿大駐台北貿易辦事處	MOT TIMES
陳冠帆	台北愛樂電台	MOT CAFÉ
曾成德	台灣建築雜誌	SONY
游適任	合和媒體	(依人名及單位筆劃排序)

展覽工作團隊
Exhibition Team

忠泰建築文化藝術基金會	計畫整合：李彥良、李彥宏、林宜珍
	計畫統籌：黃姍姍
	展覽內容與工程協調：蔡毓嫻、傅亞
	整體視覺設計：曾卉宇
	媒體推廣：林冠宏、謝孟容
	贊助行銷：蔡毓嫻、李珮儀
	出版協調：李珮儀
	行政協調：陳冠瑾
	活動協調：許昕
展場設計	峴山工房
展覽燈光設計	沁弦國際設計有限公司
展覽工程協力團隊	忠泰建設股份有限公司
	陳秋雄、吳俊賢、余中海、呂振欽、廖庸宇、吳亮瑩
	蘇進柔、吳俊郎、陳奕方、莊筑茵
	築內國際企業有限公司
	黃秉鴻、邱堯楷、廖敏呈、解加莨、林紘緣
紀錄片團隊	片子國際有限公司
展場攝影	片子國際有限公司（呂國瑋）
中英翻譯	活石創譯、蘇孟宗

HOME 2025：想家計畫 展覽專書

策劃單位
忠泰美術館

編輯團隊
編輯總監：黃威融
執行主編：曾泉希
責任主編：黃姍姍（忠泰美術館）
編　　輯：李珮儀（忠泰美術館）
美術設計：李瑋鈞
採訪文字：吳秋瓊、馬萱人、張芯瑜、曾泉希
專案攝影：Sia sia Lee、王弼正、吳振嘉、陳敏佳、劉興偉
展場攝影：呂國瑋
英文翻譯：活石創譯、蘇孟宗
日文口譯：蔡宜玲
文字校潤：許昕、傅亞（忠泰美術館）
行政協力：王慧雲

出版單位
財團法人忠泰建築文化藝術基金會
地址：10666 台北市大安區市民大道三段 178 號 2 樓
電話：02-8772-6757
傳真：02-8772-6787
網址：www.jutfoundation.org.tw

總經銷
高見文化行銷股份有限公司
地址：238 新北市樹林區佳園路二段 70-1 號
電話：02-2668-9005
傳真：02-2668-6220

製版印刷
佳信印刷

出版日期
初版一刷：2016 年 12 月
ISBN：978-986-85001-6-7
定價：450 元

Planner & Organizer：JUT ART MUSEUM
Publisher：JUT Foundation for Arts & Architecture
Address：2F, No. 178, Sec. 3, Civic Blvd., Da'an Dist.,
Taipei City 10666, Taiwan

EDITORIAL TEAM
Editor in Chief：Huang Wei Jung
Executive Editor：Quan-Xi Tseng
Managing Editor：Shan-Shan Huang (JUT ART MUSEUM)
Editor：Pei-Yi Lee (JUT ART MUSEUM)
Book Design：Wei-Chun Lee
Writers：Emil WU, Sharon Ma, Chang Hsin Yu, Quan-Xi Tseng
Project Photography：Sia sia Lee, WANG Pi Cheng, Shinka Go,
Minjia Chen, LIU HSING-WEI
Exhibition Photography：Go-Way Lu
English Translation：Living Rock Trans-Creation, Meng-Tsun Su
Japanese Interpretation：Tsai-Yi Lin
Text Proofreading：Singer Hsu, Ya Fu (JUT ART MUSEUM)
Administrative Cooperation：Wang Hui Yun

Distributor：Vision Distribution Services Corp.
Address：No.70-1, Sec. 2, Jiayuan Rd., Shulin Dist., New Taipei City 238, Taiwan

Printing：Chia Hsin Printing

First Published in Taiwan in Dec, 2016
© 2016 by JUT Foundation for Arts and Architecture, JUT ART MUSEUM
All rights reserved.

國家圖書館出版品預行編目 (CIP) 資料

HOME 2025：想家計畫：預見未來，開啟家的定義 /
阮慶岳，詹偉雄，謝宗哲策展 .
-- 初版 . -- 臺北市：忠泰建築文化藝術基金會，
2016.11　　256 面；17X21 公分 .
ISBN 978-986-85001-6-7(平裝)
1. 建築設計　2. 藝術　3. 作品集
967　　　　　　　　　　　　105019137